現代・後現代
藝術與視覺文化理論

廖新田　著

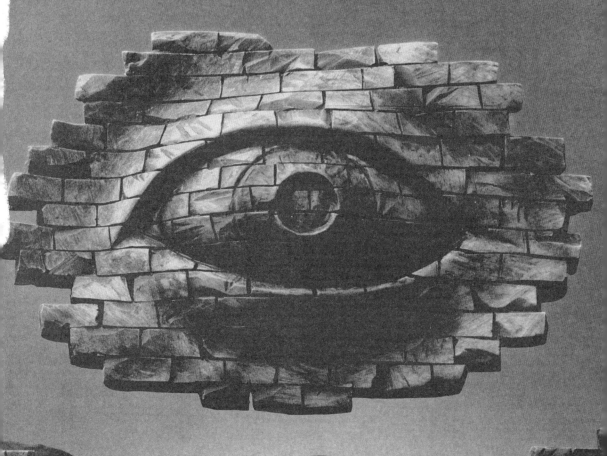

巨流圖書公司印行

國家圖書館出版品預行編目（CIP）資料

現代．後現代：藝術與視覺文化理論 / 廖新田著．
-- 初版 . -- 高雄市：巨流圖書股份有限公司，
2021.11
面； 公分
ISBN 978-957-732-640-9（平裝）
1. 視覺藝術 2. 影像文化
960　　　　　　　　　　　　　110018266

現代‧後現代—
藝術與視覺文化理論

作　　　者　廖新田

責 任 編 輯　林瑜璇
封 面 設 計　毛湘萍

發 行 人　楊曉華
總 編 輯　蔡國彬

出　　　版　巨流圖書股份有限公司
　　　　　　802019 高雄市苓雅區五福一路 57 號 2 樓之 2
　　　　　　電話：07-2265267
　　　　　　傳真：07-2264697
　　　　　　e-mail: chuliu@liwen.com.tw
　　　　　　網址：http://www.liwen.com.tw

編 輯 部　100003 臺北市中正區重慶南路一段 57 號 10 樓之 12
　　　　　　電話：02-29222396
　　　　　　傳真：02-29220464

郵 撥 帳 號　01002323 巨流圖書股份有限公司
購 書 專 線　07-2265267 轉 236

法 律 顧 問　林廷隆律師
　　　　　　電話：02-29658212

出版登記證　局版台業字第 1045 號

ISBN 978-957-732-640-9（平裝）
初版一刷‧2021 年 11 月

定價：450 元

自序

　　我關注視覺文化議題始自二十幾年前在英國留學的經驗。當時金匠學院（Goldsmith College, London University）藝術史博士班所開設的基礎課程，表面看來一點都不「藝術史」：文化地理學、視覺文化、後殖民主義⋯⋯因為我已經修過臺大社會學博士生課程後才出國，所以對左派理論、文化社會學等領域不陌生，還算撐得過去，但身邊學藝術的臺灣留學生可就苦了，都非常懷疑藝術創作、藝術學理和這些課程有何關聯？但是為了聽得懂這些如無字天書般的主題，他們必須要額外補充閱讀才有辦法「生存」下去。在臺灣，藝術學生很少碰觸過藝術以外的知識，我自己也是過來人。一旦開始融會，便能理解為什麼有這些原先看似不搭嘎的課程其實和藝術思潮有很大的關係。外面的藝術研究世界丕變，臺灣的藝術教學卻還是停留在傳統的框架裡，直到出去我才意識到我們落後有多遠。不過，到現在臺灣的藝術研究還是以形式及史料考古為主流，變化不大。有沒有遺憾，諸君自有一把尺評斷，筆者不予置評，端看潮流把我們往後送或向前乘風破浪。

　　受視覺文化、後殖民理論、文化地理學的啟發，加上原先藝術社會學與藝術史學的本業訓練，我完成了博士論文《日據時期台灣風景畫中的殖民主義，後殖民主義與地方認同》，並且以此為基礎發展我的學術生涯至今。各式各樣的理論帶來不同的視野，這是跨域的好處，要冒的風險是可能得不到傳統學域的認同，樂趣是處處皆挑戰。對於這一點，我是百感交集的，卻一點也不後悔。過去以來，我因為發表臺灣美術文論、成立台灣藝術史研究學會、啟動編輯臺灣第一本美術史辭典，且因緣際會以「寶島美術館」獲得第 56 屆廣播金鐘獎藝術文化節目主持人（土豆仁共同獲得），成為以廣播推動臺灣美術史的第一人，以及主持文

化部重建臺灣藝術史專案辦公室等等，專業上大概被定位為臺灣美術史研究範圍。其實是美麗的誤會，但更精準地說應該是以跨域的方式企圖梳理臺灣美術發展背後的觀念與思潮。臺灣美術研究若要深化，理論思維必然要在其中扮演一定角色。如果讀者從這個角度來檢視我的臺灣美術研究內容與脈絡，就會發現我有強烈的視覺文化理論的調性在其中，因此走出不一樣的路。其實，藝術史是一部觀看的歷史；圖像發展則是觀看與詮釋交互作用下的歷史。所以，視覺理論與藝術理論不可分割，一體兩面 —— 英文會說：two sides of a coin（一個硬幣的兩面，不可分割）。

　　《現代・後現代 —— 藝術與視覺文化理論》是我的臺大社會學博士論文《現代主義與後現代主義視覺模式研究》，題目與內容做了少部分的更動，並加添一些我平常收集拍攝的相關圖片，增加「視看感」。出版的動機很單純：為臺灣視覺藝術與視覺文化帶來跨域對話的可能，也算是「物盡其用」吧！臺灣視覺文化研究已超過二十年，論文發表與譯著也相當可觀，但是就是缺乏一本由本土學者全面盤點梳理的論述來做為藝術研究的新平臺，回應世界藝術潮流，特別是視覺文化與藝術理論交錯對話的研究。當年，我向自己挑戰不可能的任務，企圖尋找社會學、藝術史學及文化研究學裡中共通的視覺考察，特別是從現代主義到後現代主義的變遷模式（即視覺模式）。視覺是思考，是詮釋也是方法，因此跨域探討是有根本性意義的。現在重閱訪此書，個人仍然感覺處處有值得分享與回味之處，當年的努力總算沒白費。其實我也常常應用於研究與教學之中，頗為受用。一些學界朋友知道我曾著力於此，又加上臺灣在這方面能跨越社會學、藝術史與文化研究三領域者並不多，因此非常建議我出版，特別是可做為教學與研究之基礎參考用書。本書蒐羅各種與視覺有關的觀念，如「笛卡兒透視主義」、「視覺中心主義」、「柏拉圖洞穴」、「視覺霸／政權」、「視覺性」、「全景敞視主義」、

「坎普」……都值得關心視覺、影像、藝術議題者逐一瞭解,將有助於吾人對視覺現象更深刻的認知。在此不揣淺陋分享我的「看法」──觀看與思維的方法。另外,視覺研究極重視圖像參照,書中所提,很容易在今日便利的網路找到品質極佳的資料,讀者必要時可動動手指,並不困難,運用線上資源反而是現今學習的新趨勢。這本書甚至創新地採用 QR Code,只要用手機一掃描,便可進入該作品的網址,非常方便,且圖像品質不會打折扣。以黑白印刷可以降低成本,是可以讓學生輕鬆負擔的平價好書,但又不輸彩色印刷效果,真是一舉兩得。但由於網頁變動可能性大,若遇無法連線狀況,可輸入相關資訊,亦可找到相對應之圖像。特此說明。

聖修伯里《小王子》開宗明義:大人眼中一頂看似帽子的圖畫其實是吞下大象而正在消化的蟒蛇!而小王子要的那隻綿羊其實是一個能裝下那隻綿羊的箱子!期待藉由這本書的綜整能為中文讀者打開視覺的理論世界。表面看到的和裡面存在的往往有差異,邏輯決定我們的作為,如同本書所梳理的現代、後現代兩階段之觀看與思路大相逕庭,外顯也大異其趣。最後,敬請不吝指教,期許本書能扮演基礎功能與橋樑的角色。

一本學術的論著,摘要有助於讀者掌握整體大要,頗為需要,故筆者在自序之後「續貂」一下。

長久以來視覺在西方文化中一直有著舉足輕重的地位,這可從豐富的神話、日常生活用語獲得印證。學術上,視覺議題在哲學、心理學、社會學、視覺文化研究的討論中有大量的論述,構成一個視覺導向的西方文化。後現代主義學者詹明信雖然以深刻／平面對照現代與後現代文化模釋的變遷,且提示視覺與文化之間的關係,但並沒有進一步對視覺的時代內涵提出更具體的探析,這個缺憾將由本書來補遺。同時,本書

藉著詹明信將問題意識擴大為對西方現代與後現代視覺主義之形貌與論述的整理、比較、描述、批評。研究目的有三：一、描述與充實現代、後現代主義在視覺詮釋模式上的理論述內容；二、考察與批判視覺現代性在社會操作與藝術實踐上的樣態；三、尋找與聯繫後現代主義視覺模式的平面神話及其文化態度、實踐。本書發現如下：

一、社會與人文科學研究存在著層次分析的方法論步驟，預設了一個內外區隔結構的前提。換言之，相信科學程序能無誤地協助研究者層層揭開事物的表象而獲得內部真相，這就是「觀察」。這種意圖和啟蒙的概念有關。層次閱讀固然能看穿表面，意味著解剖學式的知識建構，因此遭致過度科學化與理性化的批評。非層次分析則提出不同的觀看取徑，「壓平」了世界的深度構造，反映出焦點與焦距的轉移：從對內部結構的興趣到開始著迷於事物外貌，從建立抽象的、普遍的、純粹的架構到材質的、肌理的、鬆散的、享樂主義的水平游移。

二、典型的現代主義視覺政權具體展現在透視法、全景敞視建築與視覺工業的機制上，其結果是透視法將視覺表徵化、科學化，全景敞視監獄設計將視覺空間化、權力化，文化工業概念下的視覺工業將視覺商品化、資本化。三者對視覺的處理反映了視覺現代性的特質——視覺的高度規訓與統一。後現代主義視覺企圖擺脫現代視覺的霸權操作，具有解放的意涵。根據德布黑與馬丁‧傑的觀點，後現代視覺模式之原型可追溯至 17 世紀巴洛克藝術的動態視覺。視覺模式的變遷是後現代主義者描述從現代性到後現代性進程的文化觀察點之一，然而對後現代主義的視覺意義之看法是紛歧的，甚至是有著內部觀點與方法態度上的矛盾。後現代主義從深度回到事物的表層的「看」法和視覺的觀看模式是不同的指涉。

三、本書進一步探尋後現代視覺模式的形貌，分別就「坎普」視覺美
學、揚棄視覺修辭及意識型態、技術化視覺的非意識營造這三方面
加以探討。宋姐的「反詮釋」與「坎普」觀點、巴特的「圖像修
辭」與「刺點」、傅科的圖文關係與「類似」、班雅明影像的機械
複製下「靈韻」的消失都觸及了將視覺保留於表面的美感操作意
圖、避免陷入內容、意識型態的深度糾纏中，並將表象做為最終的
視覺、詮釋與意義的辯證平臺。這種主張毋寧的是重回表象的形式
審美活動，經由反轉現代主義一貫的「褒深刻與貶膚淺」的詮釋做
法，正當化後現代主義文化邏輯的淺薄品味。後現代視覺模式的重
返表面、描述表面、迷戀表面並非是虛無的逃避態度，而是一種另
類的美學享樂主義，一方面反轉理性視覺思維的過度使用價值，同
時重回觀看的愉悅自由狀態。

關鍵字：現代主義、後現代主義、視覺文化、視覺政權、笛卡兒透視主
義、文化工業、藝術終結、坎普、反詮釋。

作者

目錄

CHAPTER

1

緒論：視覺的社會意涵

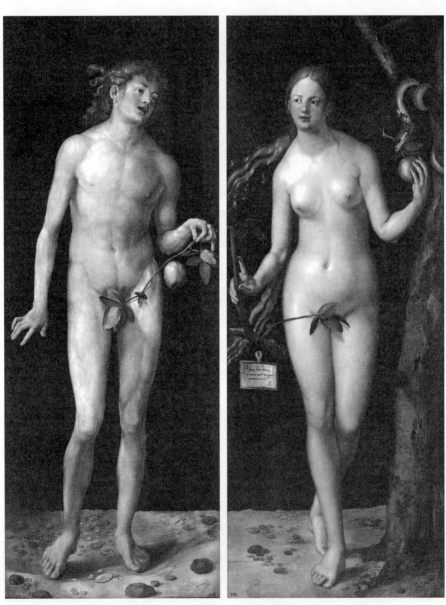

圖 1-1　阿爾布雷希特・杜勒（Albrecht Dürer, 1471-1528），《亞當》、《夏娃》。

資料來源：Museo del Prado。

長久以來視覺在西方文化中一直佔據著舉足輕重的地位。《聖經》〈創世紀〉記載著在伊甸園裡生活的亞當、夏娃原先裸露但並不感到羞恥。蛇慫恿兩人吃園中的果子，因為吃後能使眼睛明亮、能如神般知道善惡。在食用禁果後「才知道自己是赤身露體」（第三章第七節）。這個情節中的觀看意味著「認識善惡」、「分辨美味（醜）」、「意識裸體」、「感到羞恥」，甚至是「性別差異」也在其中。觀看因而成為禁忌的突破、啟蒙的行動、罪與罰的源起，也成為人與神、人與人、人與自我、人與道德的關鍵動作。[1] 希臘神話故事中美杜莎（Medusa）是擁有魔力的蛇髮美女，凡是被她看到的人將化成石頭。波蘇斯（Perseus）利用黃銅盾牌的反光避免和美杜莎的眼光做直接接觸因而得以接近取其頭顱。不需要身體的接觸，目光的交流有時足以促成互動的真實，而影像的真與假在此成為生死的決戰點。下面其他的例子說明視覺溢出了其原有的接收訊息功能性運作進入了更廣泛的表意（semiotics）與語意（semantics）範疇。[2] 更多的例子顯示視覺已成為認識世界（表象）、建構人我（形式）關係的重要媒介：

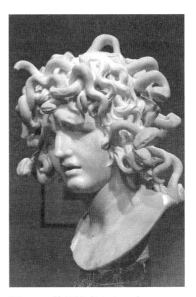

圖 1-2　美杜莎（Medusa）。
資料來源：維基百科。

[1]　《聖經》〈撒母耳記〉描述大衛王窺視女人洗澡並害死該女丈夫，隨後家族命運有一連串的折磨。

[2]　Semiotics，符號學，探索人類行為涉入任何符號的過程，特別是該符號內容的理解，因為符號承載意義、價值。Semantics，語義學，研究語言中的表述機制與其所引帶出來的意義研究。

　　例子之一：當凱薩大帝（Julius Caesar, 100 B.C.-44 B.C.）於公元前 47 年贏得遮拉戰役（Battle of Zela）時說：「**我來了，我看到了，我征服了**。」（Veni, vidi, vici.）。在「看」的行動中，意氣風發的凱薩大帝確定他的統治力量再一次的鞏固與擴張。這裡的「看」有強烈的權力慾望與意志馴服的意味。席蒙曼（Silverman）的說法為凱薩大帝的名言下了一個最佳的註腳：「透過觀看，我們說出了慾望的語言。我們屬於力比多（libido）驅動的語言行為通常多由影像構成，而非文字。」（2002: 29）

　　例子之二：安徒生童話中《國王的新衣》以是否看見虛構的衣服來測度國王與臣子的智慧，因此形成集體的壓力逼使人違背表達其所見。透過言語的附和累積，這種假像不斷增強。觀看與認知的連結在虛構的言詞中瓦解，或互相衝突。直到一雙誠摯的兒童「裸視」（naked eyes，即尚未被社會化的觀看）戳破成人論述世界的謊言。視覺的馴服（docile）與革命性之雙重性質在此表露無遺。國王的驕傲與羞恥和視覺有直接關係。

　　例子之三：一個垂死的人和家人總是希望互相「見」最後一面，「見」成為和世界訣別的最終儀式，這裡的「見」似乎在傳達與肯定一種永恆無疑的親屬關係與允諾，當然也是一種訣別的儀式。又如，當一個人表明「親眼看見」時，可以做為可信度的佐證，甚至成為法律的證據（即 witness）。此外，「看見」和事實是一體兩面的，大多數人相信視覺經驗及其陳述，所謂「眼見為憑」。而當我們詢問：「你／妳看怎麼樣？」我們事實上是在尋求一種評估、判斷的意見。當我們問或被問及「好不好看」，其中預設了社會期待與規範，甚至是品味判斷，並且透過外表來表現當事者的「行情」。提供意見者的回答不但對提問者有一定程度瞭解，也相當地反映出對時空場合的掌握。對雙方而言，都是一種

嚴酷的社會測試。「看著辦」是評估與能力測試的試金石。在此,「看」
已被延伸為日常生活中廣義的人際交往。

　　例子之四：影像中眼神的交會總是緊扣住觀者的注意力,和觀者產
生立即對應的關係。一次大戰的招兵海報中山姆大叔和英國軍官的雙眼
對國家責任感的託付有一種無以言諭、無可推卸的銳利感。眼睛的接觸
代表一種強制進入你我對談關係的暗示。藝術史學家龔布里區(Ernst
Hans Gombrich, 1909-2001)對下面的海報有如下的評釋：

　　難道我們還有人沒有感覺到某些肖像在看著我們嗎？我們都熟知在
城堡或在莊宅裡,導遊會向那些凜然生畏的參觀者指出牆上的某一幅畫

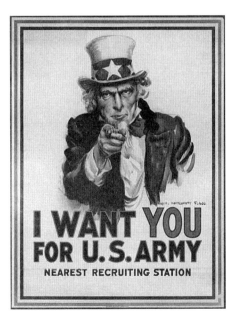

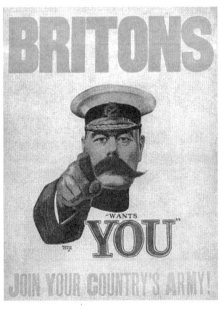

圖 1-3　美國陸軍招募海報。

資料來源：Library of Congress。

圖 1-4　第一次世界大戰招募海報。

資料來源：維基百科。

上的眼睛會跟隨著他們。不論他們有意還是無意，事實上他們都已賦予它一個獨自的生命。宣傳家和廣告家們利用了這種反應，強加了我們賦予物像一個「存在」的自然傾向，阿佛烈德‧里特（Alfred Leete）作於 1914 年的著名徵兵招貼畫使過路者人人產生了威區那（Kitchener）勳爵在親自演說的感覺。（2002: 80）

電影海報及肖像油畫都大量運用這種具有強烈召喚效果，如李小龍電影、國父遺像等。

例子之五：1994 年美式足球明星辛普森（O.J. Simpson）殺妻案，《時代》雜誌（*Time*）將警局檔案照做加黑處理，理由為「使之更富於藝術、攝人 [的效果]」（同時間的《新聞週刊》（*Newsweek*）則以原照刊出），引來種族偏見與刻板印象的指責。由此可見，影像元素如色彩、造型等對視覺造成解讀上極大的衝擊。色彩並非客觀的顏色區分，而是帶有強烈的文化意涵（Mirzoeff, 2004）。

圖 1-5　把嫌犯膚色變得更黑，是為了「美學的理由」，
　　　　相信嗎？
資料來源：Bronx Documentary Center。

圖 1-6　比較兩本當期雜誌，上面問題的答案就昭然若
　　　　揭了 —— 原來顏色帶有刻板印象，較暗的比較
　　　　有問題，是過往白人中心主義的遺緒。
資料來源：The Museum of Hoaxes。

　　例子之六：11 世紀中葉，英國貴族夫人高蒂娃夫人（Lady Godiva）為拯救柯芬翠（Coventry）居民免於苛政之苦，向她的稅務官先生求情，同意的條件是夫人必須裸體騎馬繞鎮一周。為回報高娣娃的愛心，鎮民相約不出門觀看，只有一裁縫師湯姆（Tom）忍不住偷窺，後受良心譴責向法院認罪，最後被挖去雙眼。躲在暗處的窺視者雖沒直接介入事件，但透過觀看的行為捲入其中，並引帶出具影響力的互動。

　　在中文的用字中，已顯示觀看的動作並不單純，如睨、盼望、瞋、瞳、矍、覷、注目、正視、隱瞞、瞻仰等等姿態與意圖。其他和視覺相關的用語、用詞如：

「淺見／遠見／意見／偏見」、「看／破」、「見解／見地／見證／見習」、「順眼／礙眼／刺眼／亮眼／心眼」、「眼尖／眼界／眼神」、「盲從／盲目」、「奪目」、「監督／監視」、「重視／短視／歧視」、「視野」、「小看」、「目擊」、「壯觀」、「覬覦」、「見效／笑」、「瞧不起」、「看不慣」、「不見得／見不得」、「不起眼／小心眼」、「看著辦」、「走著瞧」、「眼睜睜」、「色瞇瞇」、「明眼人」、「障眼法」、「很有看頭」、「嘆為觀止」、「看不下去」、「看破手腳」、「非禮勿視」、「有眼無珠」、「目中無人」、「視如敝屣」、「睥睨群雄」、「視而不見」、「問道於盲」、「盲人摸象」、「冷眼旁觀」、「做壁上觀」、「歷歷在目」、「察言觀色」、「有目共睹」、「十目所視」、「眾目睽睽」、「萬眾矚目」、「瞠目結舌」、「目瞪口呆」、「目不暇給」、「眼花撩亂」、「怵目驚心」、「望之興嘆」、「一覽無遺」、「大飽眼福」、「一見如故」、「見微知著」、「見異思遷」、「見錢眼開」、「見不得人」、「不忍卒睹」、「睹物思情」、「望梅止渴」、「丟人現眼」、「獨具慧眼」、「橫眉豎目」、「眉來眼去」、「看破手腳」、「狗眼看人低」、「睜眼說瞎話」、「殺人不眨眼」、「老天不長眼」、「眼不見為淨」、「要某人好看」、「百聞不如一見」、「有眼不視泰山」、「眼睛為之一亮」、「聽其言觀其行」、「好漢不吃眼前虧」、「萬物靜觀皆自得」……

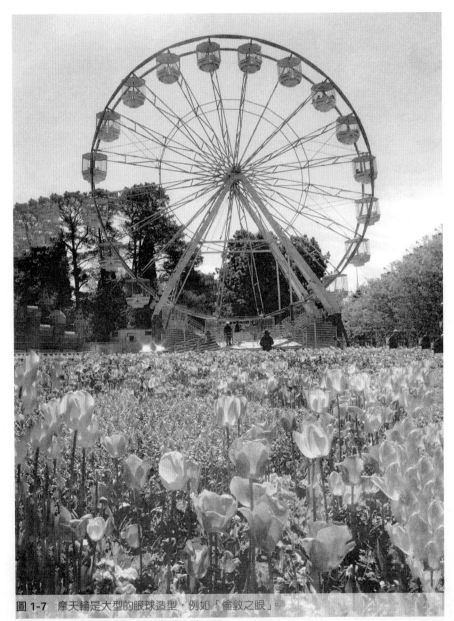

圖 1-7　摩天輪是大型的眼球造型，例如「倫敦之眼」。
資料來源：作者拍攝於澳洲坎培拉花卉展。

　　都傳達出由視覺所指涉的理解與認知、價值與規範、規訓與禁制、記憶與現實、特定的關係位置、發言位置、情感投射狀態等訊息與意圖，既複雜又幽微。其他一些未帶有視覺概念的用詞也涉入觀看的意味，如「打量」、「臉色」、「膚淺」、「不要臉」、「以貌取人」、「秀色可餐」、「暗無天日」、「人不可貌相」、「知人知面不知心」、「人要衣裝、佛要金裝」等用詞。本書中經常出現的「由此可見」，也是透過觀看來表示邏輯上的認定，而「在筆者看來」、「依筆者之見」則是意味著本人的認知判斷。

　　英語世界許多相關的視覺文字同樣呈現著多樣的面貌、表達與情緒：look、overlook、contemplate、perspective、perceptible、enlighten、visible ／ invisible、vision、scope、sight、gaze、regard、view、posture、spectacle、glance、surveillance、inspect、behold ／ beholder、spectator、voyeur。以「see」為例，在《韋氏第三新國際字典》（*Webster's New International Dictionary*）就有數十種的涵義表示不同的情境指涉。[3] 其他觀看的英文表達也是和中文一樣不勝其數：「look out ／ wathc out ／ see out（完成）」、「see about ／ see after ／ see fit ／ see into ／ through」（考慮處理／照顧處理／認為合適／調查／識破）、「see daylight ／ see life ／ see things ／ see visions」（看到勝利曙光／交遊廣闊／見鬼了／預卜未來）、「see red ／ see stars」（突然大怒／目眩）、「see the light ／ see the light of day」（領悟／誕生）、「see

[3] 視覺接收、察覺存在、經驗、透過經驗學習或尋獲、經由調查尋獲、引起、標記、成為景的一部分、見證、形成心理圖像、理解、認識、形成觀念、特定的觀點、預知、引導注意力、照護、確認、判斷、喜好、同意、憶起、伴隨、施壓、協助、掌握、調查、經觀察獲致結論等。

the sun」(活著)、「brought into view」、「point of view」、「see eye to eye」(看法一致)、「see what I mean」、「see the back of」(擺脫某人)、「know someone by sight」、「have one's eye on something ／ someone」、「seeing is believing」、「see a wolf」(張口結舌)、「see how the land lies」(審時度勢)、「see the last of someone」(見最後一面)、「one's life passed before one's eyes」、「out of sight, out of mind」、「one's life passed before one's eyes」、「To see a world in a grain of a sand」、「beauty is in the eye of the beholder」、「feast one's eyes on ／ set one's sights on」……這些表達已超越文字本身所能承載的意思,指涉更為寬廣。*NTC's American Idioms Dictionary* 裡光是以 see 為開頭的片語就高達二十幾條目(Spears, 1987)。有勒敏 (Levin) 認為一些英文字除了和視覺直接有關之外(例如 speculation、observation、insight、reflection、evidence、intuition),還有隱喻字 如 mirroring、clarity、perspective、point of view、horizon of understanding、the light of reason,甚至是包含方法論的觀念 (methodological concepts) 如 totality、analysis、objectivity、reflective detachment、representation,而這些語詞和相關的修辭都和思想系統的建構有關(1997)。柏格(John Berger, 1926-2017)認為人們觀看的經驗遠早於文字的接觸,其深層意義更不下於語言的作用(1972: 7-10)。觀看不只是視覺神經的反射作用,更是一種選擇,意識的投射以及連結,並且以自己為中心建構出一個有意義的世界,一個互為影響的網絡。米契爾(W. J. T. Mitchell, 1942-)從語源學的角度考察,發現「視覺*的*理念」(the idea *of* vision)以及「視覺*即*理念」(the idea *as* vision)的歷史演進,說明了觀看行為和認知行動有密不可分的關係(1986)。

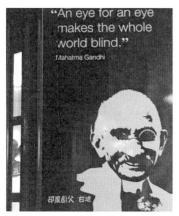

圖 1-8

甘地說：以眼還眼使世界盲目。

資料來源：作者拍攝。

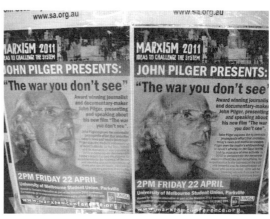

圖 1-9

《看不見的戰爭》由約翰‧皮爾格（John Pilger）與艾倫‧拉沃里（Alan Lowery）共同撰寫、製作和執導的紀錄片。

資料來源：作者拍攝。

布爾迪厄（Pierre Bourdieu, 1930-2002）也說 voir（看）和 savoir（知）是一連續不可分的動作：

就某一意義而言，一個人可以說看的能力是知識或觀念的作用，也就是文字，可用來命名可見的事物 —— 命名一直以來是感知的方案。……缺乏特殊符號的觀者將迷失於聲音與節奏，色彩與線條中，欠缺押韻或道理。……「眼睛」是教育再製下的歷史產物。（1984: 2-3）

教育再製既是文化再製的一部分，我們可以說視覺的運作當然也是經過文化再製的過程。甚至，「理論」（*theorein*）[4] 一詞做為「看」

[4] 《韋氏第三新國際字典》theory 條：希臘文 theōein 的意思是注視、思考、考慮的動作（act of viewing, behold, contemplate, consider）。

和「知」的一種綜結表現，也還是帶有觀看的痕跡（Bourdieu, 1993a: 258）；另外，*theoria* 指心靈的最高貴活動，亦取自視覺的隱喻（Jonas, 1954）。古希臘文 obscene（猥褻）指不能在舞臺上讓觀眾看到的東西（McLuhan, 2005: 521）。Object（目的、目標）源於中古拉丁文 objectum，指「投擲在心靈之前的東西，亦即被看到或觀察到的事物」（Williams, 2003: 391）。由此看來（或者說「由此可知」），視覺從來都不是單純天真的，視覺涉入了人們建構社會世界的過程之中，扮演著接收訊息、生產意義、傳遞價值、進行分類、醞釀文化，甚至是界定社會關係的角色，總而言之，它是關係性的、操作的，並且是具生產意義的（Bal, 2005）。

巴森朵（Michael Baxandall, 1933-2008）提出「時代之眼」（the period eye）的觀念分析了 15 世紀義大利的繪畫和群眾心靈共同分享了一種視覺經驗和詮釋態度（1972），[5] 吉爾茲（Clifford Geertz, 1926-2006）由此得出視覺的集體性特質：「視覺習尚對於社會生活較深刻的穿透，以及社會生活對於視覺習尚的穿透，是極其明顯的。」（2002: 151）總之，視覺牽動的不只是個人身體的感知，也引帶起對周遭環境的企圖、意願的表達。視覺不僅是理念之中介或感知的工具，視覺本身就是理念，而觀看是生產理念的行動！這是視覺的集體性質，甚

[5] 巴森朵說：「人用以安排其視覺經驗的某些精神配備是可變的，而且這些可變的配備中的絕大部分與文化息息相關，也就是取決於影響他 [sic] 的經驗的那個社會。這些變項包括了他用以將其視覺刺激分門別類的範疇，他會用以補充其親身觀賞經驗的知識，以及他對於所看見的那種工藝品所將採取的態度等等。只要觀賞者擁有這些視覺技術，他就必然會用在繪畫上，這些技術通常極少是專門用於觀賞繪畫的，而他傾向於使用他所在的社會給予高度評價的那些技術。畫家對此做出回應：其群眾的視覺能力注定是他的媒介，不論他自己所特長的專業技術是什麼，他本身終究是社會的一分子，他為這個社會創作，也分享這個社會的視覺經驗和習尚。」這段話被吉爾茲（Geertz）引用於文中（2002: 147-148）。

至，視覺自身已獨立為一種承載、詮釋、傳遞意義的行動體系，無需透過語言的中介而能自主運作，可以說是「視覺體系」── 一種具有社會行動意義的行動體系。

衡諸當今社會趨勢，因著資訊科技發展，視覺與圖像時代的來臨已成為世界各地社會與文化研究的重要課題。2002 年 9 月 20 日「中央研究院第 25 次院士會議提案處理」紀錄中（提案三），「人文及社會科學組全體院士」體認到視覺文化在未來研究趨勢的重要性，建議各相關單位積極培養人才：

21 世紀最新之多元文化研究是注重世界「視覺文化」，這是中西文化比較上之最新課題。西方符號結構學以語言學為中心根基，而中國文字本與語言不同，中國文字書寫形象便是視覺世界，書法便是視覺藝術，中國圖畫即是視覺文化，這是中西文化不同之一大關鍵。此項研究課目在國內剛剛起步，故建議培訓藝術研究專業人才。

雖然提案中欠缺當代視覺趨勢的認知，而狹隘地（甚至是錯誤地）將視覺文化研究和中國文字藝術連結在一起，但也指出了國內需要重視視覺與社會文化關係研究的趨勢。

1 研究動機與問題意識

現代／後現代主義變遷的探討深受當代藝術的啟發，兩者的交集之處又和視覺與影像的形構有密切的關係（Jameson, 1998ab；高宣揚，1997；Habermas, 1995；Huyssen, 1995；Debray, 1995；Hassan, 1993；Jay, 1992）。海德格（Martin Heidegger, 1889-1976）在 1935

-1936 年發表的〈藝術作品的本源〉及 1938 年發表的〈世界圖像的時代〉二文被詹明信（Fredric Jameson, 1934-）標誌為討論現代主義的代表。在他看來，海德格所討論的梵谷的〈農民鞋〉畫作（1991），再加入立體主義（1904-1905）、〈格爾尼卡〉（*Guernica*, 1937）、〈叫喊〉（*The Scream*, 1893）、〈回聲〉等藝術作品以及科比意（Le Corbusier）建築就形成了現代主義的特色：象徵、反叛透視、

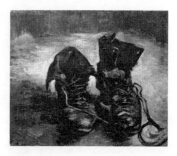

圖 1-10
文森‧梵谷（Vincent Van Gogh, 1853-1890），〈A pair of shoes〉。
資料來源：維基百科。

菁英主義、焦慮、恐懼、疏離／異化（1998b, 1990a）。相對地，他以沃霍爾（Andy Warhol, 1928-1987）的〈鑽石灰塵鞋〉（*Diamond Dust Shoes*）及龐畢度（*Centre Pompidou*）建築做為後現代主義的代表，其特色為：拼貼、缺乏批評距離、破碎的主體、遊戲性、平面感。兩種文化類型的比較對照出後現代主義的核心意涵。

詹明信探究後現代主義的平面感，並以之做為對文化「深度模式」的批判及對西方理性的挑戰。他認為深度模式做為一種理性形式，和科學主義的解析方式、對視覺的信賴有關。他分析：

新的科學宣布人的感官不是能獲得知識的器官，我們不能相信我們的視力、嗅覺和觸覺。科學的真正研究對象是這個世界的感性構成背後的東西，而且是絕對可以測度的，這就是所謂的「外延」。伽里略 [Galileo Galilei, 1564-1642] 的革命就是提倡用外延，或者是幾何學來代替感覺器官，用可測性來檢驗代替人體認識外在世界的可能性。西方科學史上這場重要的運動中，我們能發現與清教教義相同的對人的身體的不信任。科學宣布人的身體是不能相信的，不能通過身體獲得知識，而

清教則宣布身體的任何滿足都是貪欲，都必須抵制。但這時的科學似乎認為視力是唯一可以相信的感官，例如在幾何學中就得依靠視力。這樣，在後來的科學發展中視力獲得了特殊的權威，變成了一種控制的形式。這也是西方的特點之一，即對視力的絕對服從。在笛卡爾［兒］那裡，視力也是很重要的器官。通過笛卡爾和伽里略，西方現代意義的科學開始有了最初的發展。這一切總起來說都可看成是對人的身體的離異。（1990: 60）

詹明信的分析說明視覺和西方理性科學的建立有絕對的關係，同時，視覺之原初的感官功能則被轉化為一種處理知識的「機器」，引文句末「離異」的意思在此。進一步地，這種科學的觀看的文化模式和分析社會世界的深度理論有相互呼應之處，都區分內外兩層，並且從外表出發逐漸進入內在的深度解讀模式，計有四種（1998b, 1990a）：

一、黑格爾／馬克思辯證法，認為現象與本質有所區別，經過破解翻譯而尋得內在規律。

二、以笛卡兒為基礎的存在主義模式，區分確實性可從非確實性的表面下找到，前者才是思想、行動價值的核心。

三、佛洛伊德模式區分明顯與隱含（原我、自我與超我），深藏於內的慾望經壓抑的作用而轉化為它種表現，如昇華。解讀外在表現以找到內在密碼式「解夢者」的能力與責任。

四、由索緒爾（Ferdinand de Saussure, 1857-1913）的語言學到羅蘭巴特（Roland Barthes, 19915-1980）的記號語言學所發展出來的所指（signified）與能指（signifier），兩者的武斷（arbitrary）關係隱藏著文化符號、象徵與再現的祕密 —— 事物做為一種符號總是能指與符指的辯證現象。

　　類似於詹明信的內外結構觀者，特別反映在語言結構及其所啟發的意識型態上（McLellan, 1991），而這四種模式被詹明信視為是西方現代主義思想模式的代表，後現代主義主要則是針對這種深度模式的反省。其中，社會科學研究的實證主義與經驗主義態度很顯然在其中扮演重要角色；從批判的角度而言，視覺被科學思考規訓為一種相當客觀但又頗為狹隘的矛盾表現。

　　前面所論現代／後現代文化特徵，詹明信將文化、社會分析和視覺藝術並置，因此從深度與平面的比較中獲得相當特殊的見解。準此而言，上述視覺模式的變遷和 19 世紀中葉以來社會科學、西方藝術的變革有相當密切的呼應。同時，他一方面證成了兩者的親近性，二方面說明了兩種文本的界域逐漸模糊，即語言和影像的差異性已沒有那麼明顯的區隔，或思維的工具已從語言轉向影像。科學所提供的規範性態度（Merton, 1990）和「笛卡兒透視主義」、進步主義所構成的線性思維不再主宰一切，而是被後現代主義平面模式的多元視點所解構，詩的感性超越語言的文法規則。然而，針對詹明信的現代／後現代主義探討和西方視覺結構的隱喻分析，下面問題的釐清有助於吾人瞭解兩者之間的關係，這也是本書主要的思考核心與研究問題所在：

一、透過以上對視覺的科學主義的爬梳顯示，深度閱讀模式是詹明信對西方資本主義文化的主要解構策略，也是他的後現代主義立論之處。在他看來，表面與內容之間並沒有這種厚度式的因果關係，表象不是內在結構的一種不可信賴的、片面斷續的跡象，表面自身有其更高的另一意義層次，因為表面現象就可以生產出足夠的意義，因此才有這種「最簡單的、表面的東西也就是最高級的東西」的見解（1990a: 11）。整體看來，詹明信的後現代主義論述背後有一種

現代／後現代視覺形構的意識做為解析的基礎，可惜的是，雖然運用不少社會理論與觀點，對視覺形構的議題欠缺更深入、更有系統的整理。此外，和其他現代／後現代主義視覺模式與論述對話、比較，是否可更能釐清詹明信的深淺模式的意義，為何一定要視覺？視覺的現代／後現代文化意義又是如何？都是有待進一步思考的。總之，這四種模式被歸類為深度模式，並以視覺隱喻概括之，可以說旗幟相當鮮明但也顯露出過度輕鬆、說明不足的窘境，特別是詹明信點到為止之後轉向後現代文化邏輯的申論，其間的連結與說服力不強，需進一步思考。

二、詹明信僅以不到十幅零散、沒有相互關係、且不同文化背景的視覺藝術作品做為西方社會現代／後現代主義變遷的參照，便提出視覺藝術反映西方現代／後現代文化模式的見解，事實上不足以顯示兩者真正的歷史關係。雖然他辯稱「我並非以無知和任意的態度來挑選這個範例」（1998b: 25），但沒有提出更多更具體、更有系統的比較，在立論上沒有和理論相對應的力道。這樣的對照是片面的、有所選擇性的，並容易流於非歷史（ahistorical）意識，甚至是形式主義的傾向（Wolin, 2005）。從 19 世紀中到 20 世紀間的一百年時間，他以深度模式概括之，忽略藝術論述中創作、美學與視覺模式細膩的變化，因而得出如此簡略的結果，只能說是美中不足。尤其是 1848 年法國革命以來西方視覺藝術出現極具組織性與中心思想的浪漫主義、自然主義、現實主義、印象主義、後印象派、象徵主義、野獸派等藝術運動，這些有系統的藝術論述與藝術批評同時也是新的視覺典範的開拓，並且是針對社會與時代變遷的一種呼應或呼喚（如實證主義、科學觀察、幻覺主義、現代英雄等），對社會的觀看關係有相當深遠的影響，換言之，視覺形構同

時進行於視覺藝術創作與社會的觀看實作之中。以視覺為表現目的的視覺藝術論述中的視覺形構和以分析為目標的社會文化之視覺形構論述的差異性值得探討。最後,對西方視覺藝術論述及其社會形構進行考察,能夠有助於系統地理解現代／後現代的視覺機制,並對詹明信的文化分期(國家資本主義／現實主義,帝國主義／現代主義,晚期資本主義／後現代主義)、現代藝術問世以來的分期以及視覺形構分期做一對照,以瞭解其中相似與差異之處。總之,筆者認為詹明信的後現代主義論述中的「作品寓言」不足以支撐起現代／後現代視覺理性的形貌,亟需其他概念對照,因此檢視西方視覺藝術中視覺理性的形構是有其必要性的。

從現代主義到後現代主義,詹明信以視覺做為變遷的主要論點,事實上呼應了西方「視覺中心主義」(ocularcentrism)傳統的看法── 世界是以顯明／遮蔽、可見／不可見(也許對他而言僅僅只是一種隱喻)的對照被建立起來,並且和現代化過程中理性的築構是牢牢相靠的。另一方面,思維與觀看在海德格的討論中密不可分,後者(觀看)的重要性甚至高於前者許多,在〈藝術作品的本源〉及〈世界圖像的時代〉二文中可以看到這條脈絡更為清楚。直到 18 世紀科學研究的興起,實證主義獨尊視覺,確定觀察為研究中獨立而客觀的步驟,並獲致超然的目的,而以規範的、絕對的姿態取得大眾的信賴。如果我們把現代和後現代當作是一個理性化過程中的不同階段,那麼視覺理性的形構事實上是考察現代／後現代文化的一個重要樣態。在此,視覺理性的形構即是本書所謂「視覺模式」。若對照從文字思維到圖像思維的轉變,現代視覺的「語言化」和後現代視覺的「圖像化」(及「去語言化」)有著對照甚至辯證的關係。

　　在現代藝術發展方面，19世紀中葉起，西方視覺藝術中現實主義者宣稱放棄過去古典主義與神話的幻覺敘述（一種古典主義式的「為藝術而藝術」），強調現世（入世）的社會景觀是視覺語言的主要內容，因此庫爾貝（Gustave Courbet, 1819-1877）有「我不畫天使，因為我沒有看過他們」的名言。社會主義批評家布荷東（Pierre-Joseph Proudhon, 1809-1865）將現實主義的藝術觀點以真實、正義、科學、道德、理性、良知定義之，並和實證主義並列，最後並訂製出新的真善美標準：科學的見證、正義的評判、藝術的應允，而這些又都是事物外貌的精神（the spirit of physiognomy）。[6] 庫爾貝和布荷東之「為生活而藝術」（art for life's sake）的主張說明其論點並非僅止於視覺藝術，而是關照整體現代社會的視覺形構，亦即對視覺理性的探討，而出現於同時期的自然主義也有類似的視覺論述。總之，19世紀中葉宣導「描繪你所看到的」理念（Tuffellic, 2002）涵括了觀看典範與視覺形構的變革。19世紀末、20世紀初之際，藝術家與評論者透過平面視覺的探索突破表現上的危機，丹尼思（Maurice Denis, 1870-1943）曾說一幅畫其實是由眾多色彩以一定次序所組成的「平面」，不必過多揣測（參見第三章第三節的分析）。他所推崇的塞尚（Paul Cézanne, 1839-1906）被視為「現代繪畫之父」，亟力開發一種「如語言、代數一般」的分析式的抽象思惟（Bernard, 2003），可以說是一種更嚴謹的、純粹的視覺理性的表現。二次大戰後，美式前衛藝術崛起，帕洛克（Jackson Pollock, 1912-1956）的抽象表現主義與沃霍爾的平版印刷分別代表一種熱與冷的平面視覺模式，後者則被詹明信推

[6]　他說：「藝術已經變成理性的，它推理，它已變成批判並表現正義。它和實證哲學、實證政治學、實證形而上學攜手並進。」該文引用了一句和庫爾培「天使」類似的名言：「你能畫凱薩，但能畫父親的畫像嗎？」（1998: 410）

舉為後現代文化的代表,特別是視覺革命的隱喻。以深度、形式表面是審度西方現代藝術發展的一種方式,例如艾柯(Umberto Eco, 1932-2016)用「物質深度」的概念來解釋當代藝術家挪用日常生活產品的創作以及新的觀看美學的誕生,他說:

> 一種新的現成形式於焉產生,不是工業物品,而是自然的一個深刻特徵,肉眼不見的結構。我們不妨稱之為新的「碎形美學」(aesthetics of fractals)。(2006: 409)

比較過去一百五十年西方社會科學與視覺藝術的發展有一條「視覺思維」的邏輯潛藏在其中,背後的科學理性顯然扮演著不可或缺的主導角色。19 世紀中葉以來視覺藝術由於專注視覺變革議題,其「藝術理性」中的視覺邏輯(或謂視覺藝術中的「視覺理性」)似乎和詹明信筆下的視覺論述有一些距離,這是本書探討現代/後現代視覺形構時將西方近現代視覺藝術發展納入討論的原因。

1 2 文獻回顧

一、西方哲學傳統中的視覺論述

視覺在西方傳統中已有相當程度的介入。西方哲學對感官等級的討論中,視覺一直以來都有著相當高的評價(吳瓊,2005;Jay, 1993;Lowe, 1982;Jonas, 1953/1954),雖然視覺並不是一開始就一致地被列為至高而絕對的位置。哲學中著名的「柏拉圖洞穴」比喻是透過觀看的行為來理解世界的真實與虛妄。在《理想國》與《斐德若篇》中,

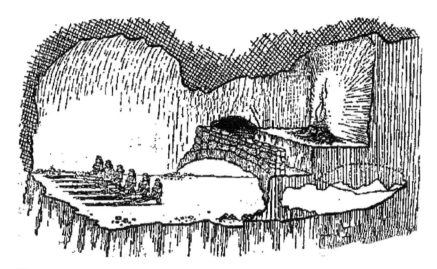

圖 1-11

洞穴寓言：一群囚徒只能面壁看牆上投射的燭影（物質世界），無緣回頭審視洞口的陽光（精神世界）。觀看是這個寓言的關鍵動作。

資料來源：柏拉圖：理想國 卷 7：洞穴寓言。
　　　　　取自 http://webspace.ship.edu/cgboer/platoscave-chinese.html

柏拉圖（Plato, 427-347 B.C.）討論了眼睛所見之表象很容易會蒙蔽人們對宇宙真理的認識。

亦即，對「影像所提供的訊息可以嚴肅地做為理解世界的依據」必須有所存疑。他認為畫家模仿世界的行徑只是外形模仿者，不知實體（或真實）為何物，因此無法與真理概念相提並論（畫中的床、實用的床和理念的床這三種床之中以第一種床最不可靠）。在柏拉圖看來，畫家的摹仿比工匠的無知低一等，更遑論和「理式之床」相比擬（Plato, 2005）。這個比喻顯示視覺經驗帶給人們負面影響，而透過理性的計算（即理智）可防止與彌補視覺所引起的虛幻與混亂，他說：

同一件東西插在水裡看起來是彎的，從水裡抽出來看起來是直的；
凸的有時看成凹的，是由於視官對於顏色所生的錯覺。很顯然地，這種
錯覺在我們心裡常造成很大的混亂。……要防止這種錯覺，最好的方法
是使用度量衡。（前引，2005: 144）

他強調當人們處於心靈明晰、精確的狀態時就不會像瞎子般走路
（前引，2005: 224）。視覺所見之外表，如同視覺自身，都是一種不可
靠的錯覺、虛妄，因此無法取得人們於追求真理時的信賴。因果關係的
絕對順序是：內在本質促使外表美麗而不是相反 —— 「內在之美」。[7]
晚近仍有相當多的說法對外表持質疑的態度，例如，詹姆斯（William
James, 1842-1910）說：「那些只看事物表面價值的人真的會被騙。
他們可能經常搞錯自己忽略了是什麼東西預先決定了不確定的東西。」
（2005: 246）《小王子》故事中的狐狸對主角語重心長說：「一個人只
能以用心看清楚。任何根本的事對眼睛而言都是隱形的。」（De Saint-
Exupéry, 2000: 63）。總之，心靈之眼凌駕肉體之眼，神祕的寶藏總
是處於尚未被看穿的狀態，當然，也只有少數人（如哲學家）能洞見表
象進入真理的層次。

[7] 《大希庇阿斯篇》：「如果恰當只使一個事物在外表上顯得比它實際美，它就只會是一
種錯覺的美，因此，它不能是我們所要尋求的那種美，希庇阿斯，因為我們所要尋求
的美是有了它，美的事物才成其為美，猶如大的事物之所以成其為大，是由於它們比
起其他事物有一種質量方面的優越，有了這種優越，不管它們在外表上怎樣，它們就
必然是大的。美也是如此，它應該是一切美的事物有它就成其為美的那個品質，不管
它們在外表上怎樣，我們所要尋求的就是這種美。這種美不能是你所說的恰當，因為
一如你所說的，恰當使事物在外表上顯得比它們實際美，所以隱瞞了真正的本質。我
們所要下定義的，像我們剛才說的，就是使事物真正成其為美的，不管外表美不美。
如果我們要想發現美是什麼，我們就要找這個使事物真正成其為美的。」（2005: 267）

　　另一方面，柏拉圖對美的定義顯然帶有理性運作的色彩。不過，即便視覺無法充分讓人信賴，如果視覺扮演正確的角色，還是可以發揮一定功能的。他說：

　　視覺是於我們最為有益的東西的源泉……神發明了視覺，並最終把它賜予我們，使我們能看到理智在天上的過程，並能把這一過程運用於我們自身的與之類似的理智過程。（《提麥奧斯篇》，轉引自吳瓊，2005：4）

　　上述言論說明若眼睛有其正面作用，真理才是眼睛該觀看的部分，而不是世間變幻無常的影像，一種無法掌握的幻影。同樣的，柏拉圖弟子亞里斯多德（Aristotle, 384-322 B.C.）在《形而上學》一書中開宗明義強調視覺是人們認識、感知與理解世界的主要感官：

　　求知是所有人的本性。對感覺的喜愛就是證明。人們甚至離開實用而喜愛感覺本身，喜愛視覺猶勝於其他，不僅是在實際活動中，就在不打算做什麼的時候，正如人們所說和其他相比，我們也更願意觀看。這是由於，在各種感覺中它最能使我們認知事物，並揭示各種各樣的差異。（2003：25-26）

　　就認知的功能運作而言，視覺成為西方哲學論述的重要起點，也因此在感官等級中成為屹立不搖的首位（聽覺居次），[8] 辛波利爾思

[8]　後印象派高畫家高更（Paul Gauguin, 1848-1903）說，視覺瞬間能完整接收的功能遠比聽覺高明：「耳朵這個感官其實不如眼睛。聽力一次只能捕捉一種聲音，而視力卻同時接收所有的東西，再隨意刪減……單靠視覺就能製造及時的衝動。」（2004：86）

（Simplicius of Cilicia, ca. 480-560 C.E.）在《範疇篇註》說：「盲目是一種寶貴東西的短缺，因為視覺是寶貴的。」（前引：505）其他關於亞里斯多德思想的討論，同樣地認可這樣的等級排列，原因在於視覺具有積極主動、為美好事物而存在的特性（前引：425）。楊布里奇爾思（Iamblichus, c. A.D. 245-c. 325）在《勸勉篇》延伸了亞里斯多德「視覺」和「理智」的聯繫，排除和其他感官並駕齊驅，並突出其地位的看法，他說：

如果我們為視覺自身而愛視覺，這就充分證明我們愛思索愛認知勝於一切。……如若生命因知覺而值得選擇，而知覺就是一種知，我們所以選擇它，乃由於靈魂通過它而有知。如前所說，有兩樣東西更充分地具有可選擇性而經常為人所選擇，而視覺則是最有價值，更為榮耀，但明智比它更受重視，明智在一切感覺以致生命自身之上，它能更強而有力地把握真理，所以一切人都極為強烈地追求思索。因為人們對生命的追求就是對思索和認識的追求，他們重視生命正是由於感覺，特別是視覺，他們對這種功能愛得更甚，只是因為與其他感覺相比它是一種知識。（前引：457，468-469）

這裡的附帶條件是並非人人均能通過視覺認識真正的世界，唯有哲學家才是「原型的觀察者」（前引：468）。阿奎那（St. Thomas Aquinas, 1125-1274）《形上學箋註》總結四點視覺的優越性（1991: 9-12）：

（一） 它是非物質性的官能，藉著精神性的變化而回應。

（二） 它提供最多的知識，包括天上的事物。

（三） 藉著視覺，吾人認識事物間的許多差異，尤其是事物的性質，如大小、形狀等。

（四）　總之，視覺是完美的感官。

　　中世紀宗教畫中具有教化功能，被認為有其視覺上的優勢，是「第一感覺」，因為視覺是最精確、最有力的知覺，其理由有三（Baxandall, 1997: 52）：

（一）　清晰闡釋宗教題材：視覺的精確性使視覺和畫家的媒體具備條件
　　　　從事這一任務；

（二）　以感動靈魂的方式闡釋宗教題材：所見事物在頭腦裡的生動印象
　　　　使視覺（被認為）比所聞的語詞更有力；

（三）　用易記的形式闡釋宗教題材：視覺比聽覺存留的時間長，所見比
　　　　所聞更易記。

　　視覺因為與對現象保持距離的超然狀態，在現代美學體系中它因此更優於其他感官（Owens, 1998）。黑格爾（Georg Wilhelm Friedrich Hegel, 1770-1831）美學理論指出視覺感官的優越性：

　　視覺與其客體處於純理論的關係，這個關係是經由光的媒介而建立的，而光這個無形的物質容許視覺客體真正的自由，兼有照明與啟明之功，卻不至於耗損對方。（引自 Owens, 1998: 77）

　　理性主義之父笛卡兒（René Descartes, 1596-1650）雖然也相信視覺與感官，但是強調必須是藉助理智方能產生真正的功能。他說：

　　我以為，凡想用他們的想像去瞭解天主和靈魂者，其作為，完全和那些欲以其眼睛去聽聲音、嗅氣味的人一模一樣，只是尚有某些分別而已：視覺保證我們其對象之真，並不亞於嗅覺和聽覺；反之，我們的想

像和我們的感官，若沒有我們的理智介入其間，絕不能保證我們任何事物。（1991: 158）

　　觀看是片面的，例如一立體狀物，如透視般，它只能展現其中一面，其他看不到的部分則以陰影暗示著，不能全方位地顯露出來。笛卡兒說「只有你細心察看，才能看到它們」（前引：164）。「細心」意味著一種理智的運作，之後的「察看」、「看」和他所謂的「靈魂」是分不開的（Descartes, 1965）。用思想強化不可靠的感官，成為笛卡兒「我思故我在」的基本前提。[9] 以上笛卡兒對視覺的討論來自他的一篇重要著作《方法論》，事實上是做為 1637 年的《視覺，幾何學，氣象學》的序言，顯示視覺和方法之間思路與觀點上的聯繫與親近性（前引，譯者前言：v）。如同亞里斯多德的《形而上學》，笛卡兒的〈視覺〉卷[10]開宗明義言及視覺為所有感官中最周遍（most comprehensive）、最高貴的（noblest），視覺的力量因之不容忽視（前引：65）。笛卡兒對視覺的哲學性關注被譽為「最具視覺感的哲學家」（quintessentially visual philosopher），更重要的是他是「視覺主義者典範的奠基者」（the founder father of the modern visualist paradigm）（Jay, 1993: 69-71）。「笛卡兒透視主義」（Cartesian perspectivalism）已成為現代視覺理性化重要的觀點（參考第三章第一節一）。

[9]　他說：「由於感官屢次欺騙了我們，我便假定藉助感官而想像的對象，沒有一樣是真實存在。……我於是堅決假定從前進入我心靈中的一切事物，無一比我夢中的幻覺更為精確。但是正當我做如此思想，一切皆偽之時，我立刻理會到那思想這一切的我，必須為一事實。由於我注意到：『我思故我在』，這個真理，是如此確實，連一切最荒唐的懷疑假定，都不能動搖它。於是我斷定，我能毫無疑慮地接受這真理，視它為我所尋找的哲學的第一原則。」（前引：46-47）

[10]　〈視覺〉共計十論：光、折射、眼睛、普遍的感官、眼睛之後形成的圖像、視像（vision）、讓視力完美的方法、透明體的折射、望遠鏡、切割鏡片的方法。

晚近存在主義大師海德格（Martin Heidegger, 1889-1976）在
《存在與時間》中對視覺的問題有更進一步的探討（1989）。他將視
覺、思維和存在現象、經驗緊密地聯繫起來思考，認為視覺的單純感知
不足以擔負起揭露表象之重責大任，需藉助於哲學的思辯，他說：

存在及其結構在現象這一樣式中的照面方式，還須從現象學的對象
那裡爭而後得。所以，分析的出發點，通達現象的道路，穿越佔據著統
治地位的掩蔽狀態的通道，這些還要求獲得本己的方法上的保證。本原
地、直覺地把握和解說現象，這是同偶然的、直接的，不經思索的觀看
的幼稚醜陋相對立的。（48）

物具有各種各樣的屬性外觀，如果對這種外觀僅僅做一觀看，那
麼這種觀看哪怕再敏銳也不能揭示上手的東西。只是對物做理論上的觀
看的那種眼光缺乏對上手狀態的領會。……其實行動源始地有它自己的
視，考察也同樣源始地是一種忙碌。理論活動乃是非尋視地單單觀看。
觀看乃是非尋視看著的，但並不因此就是無規則的，它在方法中為自己
造成了規範。（90）

看不僅不意味著用肉眼來感知，而且也不意味著在一個現成東西
的現成狀態中純粹非感性地知覺這個現成的東西。看只有這個特質可以
用於視看的生存論涵義，那就是看讓那個它可以通達的存在者於其本身
無所掩蔽地來照面。……哲學的傳統一開始就首先把看定為通達存在者
和通達存在的方式。……我們顯示出所有的視如何首先植根於領會（忙
碌活動的尋視乃是做為知性的領會），於是也就取消了純直觀的優先地
位。這種純直觀在認識論上的優先地位同現成東西在傳統存在論上的優
先地位相適應。直觀和思維是領會的兩種遠離源頭的衍生物。（188）

同時，觀看物像的知覺行動是一種選擇、立場，一種存在於世的方式，因此是一種世界觀的表達：

這種向著世界的存在方式乃是這樣一種存在方式：在世界照面的存在者只還在其純粹外觀中來照面。而只有基於這種向著世界的存在方式，並且做為這種存在方式的一種樣式，才可能以明確的形式對如此這般照面的存在者望去。這種望去總是選定了某種特定的方向去觀望某種東西的，總是描寫著某種現成的東西的。它先就從照面的存在者那裡取得了一種著眼點。這種觀望自行進入一種樣式：獨立持留於世界的存在者。在如此這般發生的滯留中（這種滯留乃是對所有操作和利用的放棄）發生對現成東西的知覺。知覺具有把某某東西當作某某東西來言及和談議的方式。（79-80）

圖 1-12　眼睛是記憶的媒介，也是主體的觸覺。
資料來源：Pinterest。

如前所言，海德格是非常有「視覺感」的哲學家，他將觀看的地位提升為做為探討存在方式的條件，是存在的一部分，而不是外在於現象的感知工具。他甚至認為存有物（beings）與存有（being）的哲學探討是透過觀看的引導而接近的。沙特（Jean-Paul Sartre, 1905-1980）進一步指出存在物二元論之謬誤，「對象－本質」並沒有內外區分，而是一整體的展現：「本質不在對象**中**，而是對象的意義，是把它揭示出來的那個顯現系列的原則」，意識才是統領存在的核心（1990a: 6）。《存在與虛無》開宗明義強調「顯象並不掩蓋本質，它揭示本質，它**就是本質**」（前引：3）。在沙特哲學中以「注視」詮釋他我存在的意識狀

態，據此突破物質、精神的笛卡兒式區隔而具有連貫的意涵，第三卷〈為他〉專節討論了「注視」，觀看及被觀看的關係具有同時與同質的意義。亦即，觀看就是被觀看，注視就是被注視（「被注視的注視」）；觀看他人也觀看自己，注視他人也注視本身：

眼睛首先不是被當作視覺的感覺器官，而是被當作注視的支撐物。（1990b: 372）

知覺就是注視，而且把握一個注視，並不是在一個世界上領會一個注視對象（除非這個注視沒有被射向我們），而是意識到被注視。不管眼睛的本性是什麼，**眼睛顯示的注視都是純粹歸結到我本身的**。……注視首先是從我推向我本身的中介。（前引：373）

我把我**看見**的人們確定為對象，我相關於他們而存在就像他人相關於我而存在一樣；在注視他們時，我衡量了我的力量。（前引：383）

沙特的微觀視覺哲學將視覺的觀看動作總結為注視並納入存在意義的探討，說明了視覺的操作遠遠超越感知而進入本質範疇的探討。誠如勒敏所言：「我們是視像的存在體。我們是光的存在體，在光之中，且就是由於它視像得以發生。……視像的故事及光必須寫入我們存有的批判歷史之中。」（1988: 8）

西方哲學傳統中的論述將視覺視為人類把握世界、瞭解宇宙的出發點，因而帶有「視像霸權」（the hegemony of vision）的色彩。但由於視覺僅能依憑事物外表取得資訊，不能穿透內部，因此理智的運作可以輔佐視覺做正確的選擇與判讀。一方面，視覺意味著一種帶著缺憾的最高感官；另一方面，視覺也總是和「知」與「智」有不解之緣。

值得注意的是，這些觀點奠定西方理性化之基礎：經過理智指導的視覺成為社會科學的觀察，透過視覺所取得的訊息成為知識體系化的原料，視覺所及之處即為社會生活世界的範圍，甚至，視覺隱喻著一種笛卡兒式的方法和價值。[11] 可見，背負著尋找智慧任務的視覺扮演相當吃重的角色，誠如勒敏說：「視覺的歷史極豐富地反映哲學的歷史。因此視覺與思想兩者可以在哲學史之中達成更大的自我瞭解。」（1997: 2）今日西方社會的影像奇景社會，仍然可溯源自這個視覺的哲學傳統。強調視覺最能代表當今社會的總體抽象，德波（Guy Debord, 1931-1994）的說法相當能總結視覺的哲學基礎：

奇觀是西方哲學計畫所有弱點的繼承者，哲學企圖藉由視像分類來瞭解活動。事實上奇觀有賴非常科技理性的持續發展，科技則是哲學傳統所產生。所以並非實現哲學，奇觀哲學化現實，並轉換每個人的物質生活於靜觀的宇宙中。（1994: 17）

二、藝術心理學：心理學中的視覺經驗

西方哲學以視覺做為探討理智的「對應」核心感官，並和認識論與本體論有了深刻的聯繫。關於視覺的「知」的活動，心理學的視覺研究同樣也感到高度的興趣，認為視覺的認知心理運作是視覺的根本議題，換言之，探討視覺現象的知覺效果是分析人們如何以視覺來理解、詮釋藝術或視像的必要管道。強調觀看的人為成分與研究觀看行為成為藝術心理學的主要工作，這種看法也成為和哲學視覺論述中被動的態度區別

[11] 笛卡兒說：「我認為沒有方法則人們無法發現事物的內涵，透過事物你才能知悉方法的價值。」（1965: v）

開來。換言之，觀看需要歷經學習與訓練，而藝術經驗的獲取更是依賴藝術的視覺體驗之導向（Lowry, 1978），藝術教育因此和藝術心理學的關係相當密切。

安海姆（Rudolf Arnheim, 1904-2007）曾討論柏拉圖、亞里斯多德、笛卡兒的視覺哲學觀，顯示藝術心理學和哲學中的視覺探討有過交集之處（1998, 1992）。不同於哲學的是，他主張知覺與思維不但不互斥（如哲學所認為的知覺結束之處乃思維之始），兩者更是相輔相成，互為表裡。換言之，在哲學中被貶抑的知覺在心理學被提升為和思維平起平坐的地位。從完形心理學（Gestalt psychology）的角度出發，安海姆於 1954 年出版的美術心理學巨著《藝術與視覺知覺：具創造力的視覺之心理學》（*Art and Visual Perception: A Psychology of the Creative Eye*）強調視覺運作主動積極的特性（所謂「有創造力的眼睛」，「creative eye」），所謂「觀察即發明」。他說：

在觀察一個由線條所組成的簡單的圖形之單純的行為裡，如果不是經由一種追求統一即秩序之努力，則即使是再聰明的人，也無法瞭解這些研究之意義。視覺遠不只是知覺之機械性記憶，它乃是一個極有創造力的真實的把握者 —— 有想像力、創造力、機制且富美感。……總之，視覺絕非事物的機械式的紀錄，而是特出的結構之樣式的把握。……看乃是一個極活動的知覺。（1985: 15-16, 23）

安海姆指出四點：（一）既然視覺能主動地參與，視覺就具有智識判斷、建構意義的功能，這就是「視覺判斷」—— 觀察圖像整體關係下所產生的意義解讀；（二）視覺和圖像的「力場」（field）的互動構成觀看意義的完成；（三）因為視覺活動是一種如假包換的心智活動，對圖像的理解都需要視覺的詮釋，而語言詮釋無法取代視覺的角色。

換言之，意義是視覺、知識運作下的產物。（四）基於視覺主動探索和圖像有其磁場位置的隱藏結構，安海姆得出一套普遍的視覺心理調整機制：均衡的概念（觀看圖像的運作傾向靜止狀態 —— 從動態趨近平衡的過程）、單純性（眼睛以最單純的結構解讀複雜的圖像）、色彩的系統化反應與視神經反射（寒暖色、調色、互補等）、運動與張力。安海姆的視覺動力說將視覺運作的微觀層次做更系統化的科學解釋，因此構成了「視覺思維」（visual thinking）的狀態 —— 知覺與思維的互賴，甚至思維產生於知覺領域之中（1992, 1998）。他指出：「建設性的思維必須從知覺上解決任何種類的問題，因為除此之外，並不存在一個真正的思維發生作用的領域。」（1992: 199）甚至，某些思維必須透過視覺才能精確表現複雜的空間聯繫。其結論是「思維主要的是視覺思維」（前引：205），這一點和哲學的二元觀顯然是不同的。

同樣是描述水中物品的曲折幻影，對柏拉圖而言是阻礙人們理智發展的錯覺，必須謹慎辨析，以免遭致誤導，[12] 而對龔布里區而言，水中曲折的圖像顯示視覺的多義性（2002）。從《藝術與視覺心理學》獲得不少啟發，龔布里區於 1960 年的重要著作《藝術與錯覺》進行知覺與視覺的關係探討，認為有兩種基本條件必須探討方能瞭解圖像的理解何以獲致：「模稜多義」（ambiguity）及「觀看者的本分」。這兩個條件合在一起的意義是：任何圖像都存在著意義多重的特性，觀看者基於

[12] 龔布里區引用柏拉圖一段關於視覺幻覺的話出於《理想國》卷十：「同一件東西插在水裡看起來是彎的，從水裡抽出來看起來是直的；凸的有時看成凹的，是由於視官對於顏色所生的錯覺。很顯然地，這種錯覺在我們心裡常造成很大的混亂。」之後接著還有一句未被引用：「使用遠近光影的圖畫就利用人心的這個弱點，來產生它的魔力，幻術之類玩意也是如此。」（Plato, 2005: 144）柏拉圖原文和 Gombrich 的引用可以看出哲學和藝術心理學的旨趣不同。

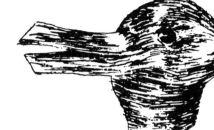

圖 1-13
1892 年 10 月 23 日在德國幽默雜誌刊登的插圖，題為「哪些動物彼此最相像？」，答案是：「兔和鴨」。

資料來源：維基百科。

自身所處的認知背景並在一定情境條件下選擇多義圖像中的一義 —— 視覺運作總是一種視覺慣性。無所謂多義的視覺意識，觀者總是進行選邊站的動作。他以鴨兔錯覺為例，觀者必須意透過意識運作選擇鴨或兔的造形，而不能同時擁有。視覺做為一種意識，總是有明確化的傾向。他說：

> 我們掃視世界時，總是尋找可能跟我們有直接關係的事物；我們會設想有一只眼睛注視我們，或一支槍對準我們，除非有與此相反的可靠證據。如果畫面上沒有提供這種相反的證據，我們的投射試驗也沒有發現這樣的證據，那麼我們就要聽命於這種錯覺。（2002: 233）

透過視覺協商的機制，經驗中的視覺資料庫隨時隨地幫助人們投射於對象並進行分類、解讀。因此「詮釋」與「看見」的差別在於前者有所意識，後者並不刻意提出，但運作過程中都涉入這一套協商的過程。就此而言，「再現」和「自然的客體」之間不再是種類的差別，而只是程度的不同；前者依賴媒介，後者則完成於眼睛內部。我們因而不可認為「再現」是主觀的活動，「自然的客體」是客觀描摹，兩者事實上都涉入詮釋與選擇的動作。

　　《藝術與錯覺》開始以一個漫畫發起視覺感知與再現的大哉問：何以一群埃及人所畫的模特兒都是側臉正身的方式？並以「人人心中均有埃及人」為結論：

　　我們的本性中的埃及人最終代表著那主動的內心，代表著那追求涵義的努力，只要我們的世界不崩潰到完全多義難辨的地步，這種努力就不可能被打敗。……世界絕不能看起來酷肖一幅圖畫，一幅圖畫卻能像世界。然而，這不是由於純真之眼的作用，只有那懂得怎樣探查視覺多義性所在的研究之心才能促成二者的這一匹配。（前引：285）

　　由此可知，視覺經驗十足是認知的經驗，視覺經驗就是視覺協商的一連串過程：觀念和經驗的交鋒，最終必須服從於某一集體的共識，或進行視覺革命，另起爐灶。視覺經驗是看和被看的協商過程，意味著視覺經驗是個人的心理過程，也是集體的社會過程，觀者總是受到其意識及形構意識的社會歷史與文化背景所左右。這種看法龔布里區早在

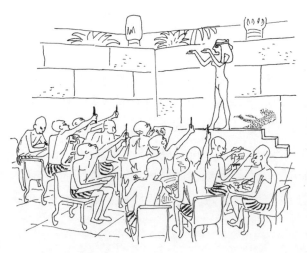

圖 1-14
埃及人畫畫課。數世紀來，每位埃及學生都畫出標準一致的埃及人形象，而非生活中真正看到的樣子。

資料來源：trevorjonesart。取自 https://www.trevorjonesart.com/dissertation.html

1950 年的名著《藝術的故事》提出古典和現代藝術的視覺演變法則：從「畫其所知」到「畫其所見」的見解中呈現出來（1993）。

龔布里區的視覺心理科學研究同時指向視覺經驗的社會層面的意涵，可以說為心理學與社會學之間搭建一個溝通的橋梁，也喻含視覺研究的跨學科特質。凱芬罕（Keifenheim）認為，龔布里區的研究提示了視覺的集體經驗，因為「人類的眼睛總是以一種帶有原有經驗的眼光來感知外在世界。其感知受到歷史、感情、知識等的影響」。總之，「歷史和文化帶來不同『視覺文化』的基本元素」（2003: 14）。雖然他指出視覺感知研究的歷史文化面向之重要性，卻對社會構成的概念及分析單位的使用闕如，例如階級、地位、權力、生產關係、意識型態如何介入視覺協商的過程，因此，埃及人的問題僅止於對「純真之眼」的質疑。由於龔布里區強調視覺心理運作的普遍性，對視覺的差異，或探討差異是否是構成同質性的原因、其辯證關係為何，甚至視覺的革命性均並未觸及。換言之，他對結構持續的興趣比結構變遷的興趣來得高，龔布里區的埃及人「喻」言並沒有容納另外一種提問的空間：「如果有埃及人畫出不像埃及人該畫的畫，狀況會是如何？」或「是什麼力量或權力驅使（或宰制）埃及人如此畫與觀看？」

比較哲學和社會學關於視覺探討的軌跡，前者以形上學方式試圖從視覺探索知的可能，後者則以認識論方式探索視覺形構的權力成因。

三、視覺社會學：社會學的視覺關照

視覺研究常常沿用社會學所開發出來的理論與概念，社會學也從學科本位之角度提供更完整而具深度社會學意義的視覺分析，一種視覺如何介入社會、形塑行為過程的社會學式的考察。這一小節將從社會學理論中整理出關於視覺的社會形構之內涵。

　　事實上，社會學從事視覺分析並不晚於當今的視覺研究，其介入的方式也不同於視覺文化，因此若從視覺文化研究的角度斷言社會學對視覺現象漠不關心是一個誤解，[13] 但至少我們能理解社會學處理問題的焦點並不在視覺面向的探討。關注視覺現象，並從廣義的視覺文本中探討社會議題的社會學稱為「視覺社會學」（visual sociology）（「藝術社會學」主要探討藝術文本的社會現象，雖然和視覺脫不了關係，但比較關注藝術作品、藝術家、階級關係、市場與流通等議題）。社會學通常以範疇為探討主題，[14] 以某一感官為探討主題如「視覺社會學」是各種社會學研究中較罕見的例子。[15]《當前社會學》於 1986 年秋季出版的《視覺社會學的理論與實務》專輯中聲稱「視覺社會學的歷史和社會學一樣久」，只不過它的名稱是晚近才出現而已。1960 年代的視覺社會學進入運用攝影等工具的高峰，也比 1995 年後視覺文化研究潮流早了 30 年。[16] 根據漢尼（Henny）的整理，社會學的研究中經常運用攝影做為證據（或視覺化的插圖）和社會工程改造的用途：前者稱為「行為主義者」（the behaviorists），將照片、電影或錄影當作是追求科學的測量工具；後者稱為「社會改革者」（the social reformists）或「人文主義者」（the humanists），藉著影音媒介中的訊息介入進

[13] 詹克斯（Jenks）認為社會學對視覺的現代性不夠重視（1995b）。

[14] 根據大衛‧佳瑞（David Jary）和茱莉亞‧佳瑞（Julia Jary）所編之《社會學辭典》中所列，社會學有 31 門：宗教社會學、法律社會學、組織社會學、都市社會學、詮釋社會學、經濟社會學、發展社會學、歷史社會學、知識社會學、教育社會學、現象社會學、藝術社會學、體育社會學、鄉村社會學、休閒社會學、家庭社會學、工業社會學、大眾傳播社會學、臨床社會學、宏觀社會學／微觀社會學、型態社會學、形式社會學、建築環境社會學、保險醫療社會學、選舉社會學、經驗社會學、數理社會學、演化論社會學、意義社會學、比較社會學，並無視覺社會學（1998）。

[15] 齊穆爾（Georg Simmel, 1858-1918）〈感官社會學〉有「眼睛的社會學」的討論（2004）。

行社會行動（1986）。視覺社會學強調以影像記錄與分析來做為社會分析的主要工作，柯里（Curry）和希爾（Hill）對視覺社會學分別有如下的解釋：

視覺社會學家關心事物的外表，大部分的視覺社會學家企圖經由社會學的原則來解釋隱藏在外表之後為何物……事物如何出現意義，為何會那樣出現，誰讓它們那樣出現，它們是否該那樣出現，而／或我們將要如何處理它們以那樣的方式出現──這些問題都和事物的外表有關。答案有時可以在社會學理論找到或社會學研究中產生。當事物的表象和社會學的解釋連結起來，這個循環就此完成：視覺社會學也就大功告成。（轉引自 Henny, 1986: 47）

在一方面為社會結構，另一方面為選擇、理解、感受、認知、視覺想像的創造之間做反思關係（reflective relationships）的探索。（轉引自 Henny, 1986: 47）

柯里特別強調視覺社會學是外在社會與社會思維的聯繫，說明社會學研究之「表裡如一」、「內外一致」（或「心眼合一」）的一貫科學立場。撇開透過影像探討社會議題，視覺社會學廣義而言是社會學的視

[16] 另一種說法及更詳細的資料是「視覺社會學」一詞出現於 1975 年，始於 1970 年代美國社會學會的會議中。1981 年成立「國際視覺社會學學會」（International Visual Sociology Association，簡稱 IVSA），1991 年出版《視覺社會學》（*Visual Sociology*），1986-1990 年有非正式的《視覺社會學評述》（*Visual Sociology Review*）。另外，兩種視覺的社會學刊物《美國視覺社會學季刊》（*American Visual Sociology Quarterly*）及《歐洲視覺社會學簡訊》（*European Newsletter on Visual Sociology*）於 1983 年合併為《國際視覺社會學學報》（*International Journal of Visual Sociology*），1986 年因出刊不定期而結束（Tomaselli, 1999: 19-28）。

野延伸，因為社會學家研究社會可觀察的現象，對可見之物的測量、分析、解釋與詮釋。另外，視覺社會學經常提出下面的通盤性問題：

哪些社會事實影響視覺？哪些影響了我們觀看事物的方法及意義之賦予？在現實的社會建構中什麼是視覺象徵的性質、角色與機構組織？透過視覺影像的分析，有哪些對於社會的性質及組織的洞見可以被揭露出來？（轉引自 Henny, 1986: 47-48）

以及一些特定的問題（領域的定義、媒體中的社會影像、社會互動中的視覺向度、視覺藝術的社會學、視覺技術與社會組織）：

媒體中的影像鼓勵社會變遷或僅是模仿變遷？

服裝與流行以何種方式成為地位與權力的象徵？

用於藝術的身體影像以何種方式超越世俗的非文字溝通？

風景如何用做各種社會行為的形式？

誰會參觀博物館，為什麼？

藝術是一種到何種程度的自主性機構？

視覺藝術的鮮明特色和象徵化是什麼？

這些文化象徵的社會意義為何？

對於家庭、教育、政治、商業等機構而言，視覺技術發展的結果為何？

家庭照片在建構個人史所扮演的角色？

一些主要的社會機構對視覺技術之控制、販賣與使用到什麼程度？

對社會研究、教育、瞭解人類而言，視覺技術的最佳用途為何？

視覺社會學也進一步探討能否透過視覺的研究呈現社會真實、能否因此比統計圖表或社會學規則更具人性。以上的討論發現，社會學處理視覺問題所思考的角度和觀點，較偏向於社會學所關心的一些核心議題，如社會事實、社會建構、角色、組織等，但也同時碰觸到當今視覺文化的興趣所在，如權力、象徵、消費、影像等，而主題方面也遍及視覺文化的觀照範圍。湯瑪斯利（Tomaselli）認為視覺社會學提供主流社會學通常所忽略的三種分析技巧：傳送訊息 ── 以統計圖表或地圖記錄或展示社會事實；探出訪問資料，如攝影探查（photo-elicitation）；從影像分類、描述，探索影像的批判社會學脈絡如再製或斷裂來瞭解社會事實自身。但他也批評這種實證統計的方法將正在做觀察的學者移出田野，導致觀察者及其主題（subject）更有距離，成為普遍化的社會學研究之無法知悉的對象（less knowable object）。基於此，湯瑪斯利批評視覺社會學是「無家可歸的孤兒」（the homeless orphan）（1999）。

此外，視覺社會學和社會學的教學最有關聯。大學社會學教師希望透過生活化的視覺教材讓學生更容易領會社會學的內涵，也就是說主要發揮視覺在解讀影像方面的功能，是工具理性傾向的，是應用社會學的一種形式。一本由「美國社會學會」（American Sociological Association）為社會學教學而出版的《視覺社會學及社會學課程使用電影／錄像》（Papademas ed., 1993）中顯示，[17] 以視覺媒材為社會學的教學見於各大學（臺灣社會學教學甚少相關的視覺社會學課

[17] 該書已於 1980 年、1982 年、1987 年有出版紀錄，先前的書名為《在社會學課程中使用影片》（*Using Film in Sociology Courses*）。

程，值得關心）。[18]「國際視覺社會學學會」（International Visual Sociology Association，簡稱 IVSA）網站中亦有會員的視覺社會學教學大綱，[19] 雖然該會會名與主要幹部以社會學者為主，該會出版的學刊《視覺研究》（*Visual Studies*）及相關出版品事實上跨越了各領域，這可見於《視覺研究》的七個目標：

（一） 提供發展視覺研究的國際平臺。

（二） 提倡以影像為基礎研究的廣泛的方法、取徑、典範的接受與瞭解。

（三） 降低社會科學中不對等的視覺與文字的研究。

（四） 發展對各種形式的視覺研究方法論的興趣。

（五） 鼓勵於一研究中使用混合的視覺方法和分析取徑。

（六） 鼓勵實證和象徵視覺研究之辯論，以增加相互的理解。

[18] 例如：「用故事電影鼓勵批判思考」（Peter A. Remender，Wisconsin-Oshkosh 大學），「用故事電影來幫助社會學思考」（Kathleen A. Tieman，North Dakota 大學），「電影社會學：透過流行電影來培養社會學的想像」（Christopher Prendergast，Illinois Wesleyan 大學），「透過錄像教授社會學理論：實驗策略的發展」（Eleanor V. Fails，Duquesne 大學），「探討全球脈絡中社會問題的電影」（Paula Dressel，Georgia 州立大學），「從商業動畫中探討老年刻板印象」（Bradley J. Fisher，Southwest Missouri 州立大學），「透過電影教授醫療社會學：理論方法與實際工具」（Bernice A. Pescosolido，Indiana 大學），「藉由故事電影教授流行音樂社會學」（Stephen B. Groce，Western Kentucky 大學），「社會學研討會：攝影與社會」（Cathy Greenblat，Rutgers 大學），「傳達與媒體社會學」（Diana Papademas，SUNY Old Westbury），「電影做為一個社會學的研究工具」（Richard Williams，SUNY Stony Brook）等。

[19] 例如 Wheaton 學院的 John Grady 所開設的「視覺社會學」課程目標有四：一、學習如何使用視覺方法來從事社會研究；二、學習如何詮釋體現於視覺溝通中的社會訊息；三、學習使用視覺媒介於社會研究之報告；四、評估視覺方法對文化與社會研究的貢獻。Grady 的做法比較是應社會學取向。

（七）　提供一個不同取徑（如社會符號學）、特殊方法（攝影探查）、主題（物質文化）、視覺現象（姿態與舞蹈）之深度探索的舞臺。

　　IVSA 廣泛邀請社會學、人類學、媒體傳達、教育、歷史、攝影、新聞攝影、心理學各領域的人士參與，由此可見，視覺社會學雖以社會學為名，其關注焦點亦漸趨與視覺文化合流，不以經典社會學理論架構自居，成為一個綜合的、跨域的當代視覺影像現象的探討領域。

　　視覺文化概念的開發，大體上得自潛意識心理學、文學批評、「後學新論」（後現代、後結構、後殖民理論）（黃瑞祺主編，2003a）的影響較多。雖然探討的議題和範圍都和社會的形構有關，但鮮少有社會學理論的大力介入，這也反映在視覺文化的中英文出版品上。英文著作中，除了詹克斯（Jenks, 1995）和霍爾（Evans and Hall eds., 1999）是社會學者外，其餘學術背景大多是英美文學、媒體傳播等領域。詹克斯認為社會學對視覺與現代性的討論並不如其他議題來得深入：

　　現代世界是一個非常和「觀看」有關的現象。然而，面對興起的現代性的各種論述，社會學相當程度地忽略了對此文化視覺傳統的探討，因而無法闡明社會關係中的視覺面向。（1995: 2）

　　例如 1995 年詹克斯編輯的《視覺文化》合集中，13 位作者中有 7 位任職於社會學系，但 1999 年伊文（Evans）和霍爾所編纂之《視覺文化讀本》，在 33 位作者中只有阿圖瑟（Louis Althusser, 1918-1990）、布爾迪厄、德波、史萊特（Don Slater）有較明顯的社會學淵源，索引中則散見關於社會學的詞條如「社會學」有 3 筆、「階級」7 筆、「馬克思」和「馬克思主義」各 6 筆、「意識型態」11 筆。臺灣方面，關於這個議題的討論也由英美文學背景延伸出來的文化研究學者

所帶動。[20] 以 2002 年由「國立交通大學外國語文學系語言與文化研究所暨新興文化研究中心」主持的「文化研究國際營 ── 視覺文化與批評理論」為例，29 位參與的中外學者中具有社會學背景的約有 5 位。[21] 總之，除了社會學概念被部分挪用之外，整體而言，社會學在當代中外視覺研究中顯然並沒有扮演積極或更主導性的角色。

　　由以上討論可知，視覺社會學對視覺形構或視覺社會化的根本現象之探討是比較少的，這是視覺社會學與視覺文化研究的根本差異之一，後者除探討視覺現象和社會、個體的關係之外，也相當關切視覺形構的理論探討；但前者圍繞社會學之核心議題，對視覺做為社會行動（the visual as social action）的探討較有理論上的依據。如果我們承認視覺是社會形構下的產物，那麼，社會學不僅是以應用社會學的姿態分析視覺現象與影像世界，而且，當代視覺現象的日新月異與整合宏圖使得理論爬梳變得相當殊途而不一定同歸，視覺文化或視覺研究於是被社會學家與藝術史學者指責為鬆散、缺乏嚴謹度的大雜燴，認為視覺文化「是沒組織、也許是無效、無正當性，甚至是誤解的藝術史和其他學科的延伸」，並且「太容易學習、太容易操作、對自己太寬鬆」（Elkins, 2003: 18）。Elkins 提出十點對視覺研究的改進建言中包括運用馬克思主義的概念需要更嚴謹透澈等等。依此而言，視覺的社會形構通過視覺的社會學解釋與關照，一方面可以更深入探討傳統社會學主要理論中對視覺的看法，另一方面可以和視覺文化或視覺研究做更好的論述上的對話，甚至接合。霍普‧葛林希爾（Hooper-Greenhill）指出視覺文化是一種研究典範的轉換，所發展的理論其實是「視覺性社會理論」，說

[20] 2001 年王正華的〈藝術史與文化史的交界：關於視覺文化研究〉算是少數從藝術研究角度介紹討論歐美視覺活動的文章。

[21] 該研討會論文刊於《中外文學》2002 年 5 月「視覺理論與文化研究專輯」。

明視覺研究和社會學理論可以有更密切的整合：

> 視覺文化研究指的是一種視覺性的社會理論。它所關注的是一些如下的問題，例如，是什麼東西形塑其可見的面向、是誰在觀看、如何觀看、認知與權力是如何相互關聯等。它所欲考察的是外部形象、對象與內部思想過程之間的張力下所產生觀看的行為。（2000: 14）

總之，在眾多視覺理論的整合中，學者們指出社會學的觀點將有助於視覺研究與視覺社會學的建構。

四、當代視覺研究

「視覺研究」（visual studies）或「視覺文化」（visual culture）是在文化研究帶動下，因應視覺產物與視覺科技發展而發展起來的新興學門。受到 1960 年代文化研究的影響以及媒體影像工業的蓬勃發展，1990 年以來西方學界興起一股視覺文化的探究與出版風潮（劉紀蕙，2002）。另一方面，視覺文化或視覺研究的崛起，其跨學科、跨媒材、跨精英通俗界域以及關注現代視覺現象的特色，引起極大的衝擊與不安（Bal 2003, *October* Editors 1996）。根據艾爾金（Elkins）相當完整的調查，學界對其定義、理念、方法論上有相當大的紛歧意見，特別是它所涉及與處理的範圍，亦即，它和傳統學域的衝突、矛盾、重疊、鬥爭的關係，且獲得的褒貶評價亦不相同（2003）。大體而言，美國、英國、歐陸的視覺文化發展分別來自藝術史、[22] 文化研究、符號學與

[22] 從瑪格莉塔（Magrarita）博士論文《從藝術史到視覺文化：文化轉向後的視覺研究》中可知，當代藝術論述也加入這個新領域的討論，以因應前衛藝術的發展與批評的需求。對藝術的社會史研究參與視覺文化議題的介述，見王正華〈藝術史與文化史的交界：關於視覺文化研究〉（2001）。

溝通理論。就範圍而言，視覺文化包羅萬象，從日常生活的攝影、電視至好萊塢、迪士尼。其所採用的理論以巴特（符號學）、班雅明（影像複製）、傅科（權力與監視）和拉岡（Jacques Lacan, 1901-1981）（鏡像與主體）為主。普遍探討的議題有：影像再製、社會景觀、它者（Other／other）的摹想、視覺政體（scopic regimes）、擬像（the simulacrum）、戀物、凝視（gaze）、機械之眼等，而總體議題上可以「視覺性」（visuality）概括之，一種看與被看關係的再深思與再詮釋（劉紀蕙，2006；Bal, 2005；吳瓊，2005）。[23]「視覺性」之提出確定了視覺文化研究的主調 ——「視覺性的中心性」，提出此概念的核心人物巴爾（Mieke Bal）對它有相當詳盡的解釋：

　　視覺性不是對傳統對象的性質的定義，而是看的實踐在構成對象領域的任何對象中的投入：對對象的歷史性、對象的社會基礎、對象對於其聯覺分析的開放性。視覺性是展示看的行為的可能性，而不是被看的對象的物質性。正是這一可能性決定了一件人工產品能否從視覺文化研究的角度來考察。甚至純粹的語言對象，如文學文本，都可以用這種方式做為視覺性有意義和有建設性的分析。（2005: 137）

　　一方面巴爾指出「視覺本質主義」（視覺文化研究是關於視覺和影像的）的謬誤，二方面提煉出如理念型的「視覺性」以跨越材質與感官而進入結構式的分析取徑，將視覺從眼睛的觀看「禁錮」中解放出來。此外，默佐芙（Nicholas Mirzoeff）認為視覺文化之特色有三：跨學科界

[23] 吳瓊說：「視覺文化研究有一個基本的內核，那就是視覺性，及組織看的行為的一整套的視覺政體，包括看與被看的關係，包括圖像或目光與主體位置的關係，還包括觀看者、被看者、視覺機器、空間、建制等的權力配置等等。只有與這個意義上的視覺性有關的研究，才稱得上是『視覺文化研究』。」（2005: 23）

域、奠基於後現代主義思想之上、對日常生活視覺現象的關注（2004）。這裡意味著相應的三種對（現代主義）現狀的「不滿」：對從單一學域出發的視覺現象研究之不滿、對現代主義觀點無法掌握當代洶湧的視覺浪潮的不滿、對過去視覺研究專注於精緻藝術而忽略日常生活充滿視覺涵義的不滿。因此，視覺文化無法以一種單一的框架解釋它存在的理由，甚至視覺文化被當作一種閱讀視覺化之日常生活的策略，因為：

> 視覺文化是一種策略手法，而非一門學科；它具有一種變動性的詮釋結構，焦點集中在有關「個人和團體對於視覺媒介的反應」，定義來自於「它所提問的問題」以及「它所試圖提出的議題」。（前引：5）

默佐芙特別指出，視覺文化的興起和現代、後現代主義的變遷有絕對的關係。視覺訊息的暴增與處理視覺圖像的狀態促使後現代文化的形貌越來越清晰。他將現代主義的危機視為是視覺化「策略錯誤的危機」，現代主義視覺危機因此醞釀後現代主義的誕生。其中最主要的原因是生產關係起著重大的變化，舊有對生產模式之瞭解不足以解釋新時代視覺消費的現象。他說：

> 雖然後現代有眾多替代性的「特色」可以選擇，但是視覺文化卻是研究後現代體系的一種策略，而且日常生活中有關後現代的定義和功能，是從消費者而非生產者的觀點來進行的。如果從視覺的角度著手，便能更適切地想像與理解我們所謂的「跳躍和斷裂」的後現代主義文化，就像傳統上我們會用報紙和小說來代表 19 世紀一樣。（前引：4）

不同於哲學專注於視覺的智識角色、藝術心理學專注認知感官、社會學專注於圖影的社會互動意義，視覺文化帶有強烈的反視覺中心與反本質主義的企圖，強調視覺種種做為建構日常生活世界意義的積極角

色，可以說，視覺文化研究對過去視覺研究的分工，在時空條件下，特別是文化研究的氣氛下做了一次徹底整合與再界定，重新思考視覺理性在後現代靈光下的新意涵。後現代主義的「視覺性」意圖與日常生活的「視覺性」展現（當然兩者在後現代主義者的眼中有合流之處）是視覺文化探索的目標。

　　不同於 1960 年代以知覺心理學為基礎的視覺研究，1990 年代的視覺文化（研究）隨著文化研究而成長。藉著文化研究的跨學科特色，視覺文化研究強調挪用不同學域之觀點和研究方法的正當性和優勢地位，認為雜揉各家理論可突破領域的界限以及文化區塊間的鴻溝，特別是精緻文化與通俗文化的思維邏輯，視覺文化主張這樣明顯的區分使得知識分子耽溺於搖椅上的沉思，對詮釋生活世界的無力感不會感到歉疚。因為不執著於一方，視覺文化研究的方法採「打帶跑」的策略。就此而言，視覺文化研究帶有浪漫主義的色彩，在嚴格的科學思維邏輯上進行遊牧民族式的漫遊。這是後現代的差異性邏輯，而不是建立在人道主義和主體性話語上的思維模式，換言之，只有差異，沒有不公。吳瓊說：

　　按照他們的差異性邏輯，在具體的研究中究竟採用何種方法，要取決於研究對象和研究目標。也就是說，不是以方法先行來闡釋對象和目標，而是要依據對象和目標來創建方法。這也就意味著，視覺研究的方法必須是自我反思、自我質疑的，根本不存在一個自足的方法，所有的方法的有效性都必須在闡釋中加以證明。因此，視覺文化研究中，我們常常會看到民族誌、社會學、心理學、歷史學、哲學、藝術學等各種學科的交叉研究。（2005: 22-23）

　　沒有研究方法上的界限固然有其「瀟灑」之處，但也突顯其建立方法論時可能出現的隱憂。當今視覺文化研究所標榜的方法的不確定性使

得視覺研究沒有一致清楚的典範引導，可以說是後現代主義論述特色的一種反應（高宣揚，1997）。對研究者而言，視覺文化有無限的空間與可能，但也形成了無所適從的限制。另一方面，視覺文化研究所採用的各種學域的方法，也有不可共量的問題。往往各領域方法的提示、啟發意義多於方法操作上直接的導引。總之，視覺文化研究正在進行一個圖譜（或家譜，更是系譜）的建立，[24] 因此呈現有方向、企圖但稍嫌紛亂的氣氛。

五、臺灣視覺文化研究

臺灣早期視覺討論約始於 1970 年代，集中於美術心理學領域，而完形心理學是視覺研究的理論基礎，分析的對象是作品的視覺效果，從個人視覺的心理反應出發（王秀雄，1973，1975）。「視覺文化」一詞在臺灣藝術界有時和視覺藝術混用，並沒有因此引發不同的啟發，更多的探討則見於美術教育研究。[25] 引介西方視覺文化發展始於 2001 年

[24] 伊文（Evans）和霍爾《視覺文化讀本》以議題分類的方式提出西方學者文化研究的視覺研究面向：圖像修辭 —— 巴特（Roland Barthes）、布萊森（Norman Bryson）、布爾迪厄（Pierre Bourdieu）、規訓與論述 —— 傅科（Michel Foucault）、科技與政治的可見性 —— 班雅明（Walter Benjamin）、桑塔 [宋妲]（Susan Sontag）、羅莎琳·克勞絲（Rosalind Krauss）、國家機器 —— 阿圖塞（Louis Althusser）、種族階級差異 —— 法農（Frantz Fanon）、巴巴（Homi Bhabha）、普拉特（Mary Louise Pratt）、性別位置 —— 羅拉·莫薇（Laura Mulvey）、賈克琳·蘿絲（Jacqueline Rose）、觀看的主客體 —— 佛洛伊德（Sigmund Freud）、卡佳·絲爾薇曼（Kaja Silverman）（1999）。劉紀蕙認為以上的論述都和視覺化對象有關（2002）。

[25] 如《台灣視覺文化：藝術家二十年文集》（郭繼生編選，1995）事實上是臺灣美術史選集，2004 年「正言世代 —— 台灣當代視覺文化」（*Contemporary Taiwanese Art in the Era of Contention*）展覽和探討臺灣近現代美術和政治社會發展的關係（朱紀蓉、蔡雅純執行編輯，2004）。2003-2004 年出現 8 篇視覺文化藝術教育研究論文

王正華的〈藝術史與文化史的交界：關於視覺文化研究〉。王文除了把1990年以來西方視覺文化研究幾條重要脈絡（跨學域的省思、視覺科技的衝擊）、一些關鍵詞（視覺性、視覺化、視覺再現）以及相關資料（《十月》於1990年所做的「視覺文化問卷調察」，19位學者根據四個陳述回應）[26] 做一全面介紹之外，特別著重藝術的社會史研究和視覺文化在文化史方面的交集（王文言「『視覺文化』與藝術史的淵源可謂極為深厚」）。事實上以視覺觀看的角度探析藝術的社會與文化意義首先由亞珀（Alpers, 1983）及巴森朵（Baxadall, 1972）所提出，甚至，視覺文化的概念更早可溯及1927年潘諾夫斯基的圖像學及透視研究（1991）。王文的探討點出一個重要的訊息：視覺文化研究不能忽略藝術的社會歷史研究的成果，雖然仍舊專注於藝術議題的探究，它已跨越藝術史的範疇而企圖連接文化史並擴深視覺文化的意涵。亞珀、巴森朵和米契爾（提出「圖畫轉向」概念）的研究已成為視覺文化研究的重要引用資料。臺灣一則尚未有較專注的藝術面向的視覺社會學探討，二則視覺文化之發表較多引用視覺文化觀念，忽略前述三人從藝術史出發

（「全國博碩士論文資訊網」，關鍵詞「視覺文化」），「中文期刊編目索引影像系統」50筆資料中約有半數和藝術教育議題有關，出版方面有趙惠玲的《視覺文化與藝術教育》（2004）。

[26] 四個議題分別是：一、視覺文化不再能支撐藝術史模型而只及於人類學。它被評為古怪、敵對，猶如「新藝術史」的社會／歷史與語意學的責任（imperatives）及內容、文本模型；二、視覺文化的思考與操作源自早期藝術史學研究，是這個傳統的重建；三、視覺文化的前提是符號交換之虛擬空間及幻覺投射中的脫逸影像之再創造。這個新典範發展於精神分析與媒體的交界點，現在則假設為獨立的角色。其推斷是視覺研究以學院的方式有助於為下一階段之全球化資本的生產學科；四、這意味著學院內面臨轉移於視覺文化跨學域的壓力，包括人類學、藝術、建築、電影。（October, 1996: 25）

的淵源。簡而言之，視覺文化研究必須相當重視藝術史研究（更確切的說是藝術「觀」點的社會進化史）這條路線方能完滿其「視」野。本書第三章將對這個觀察做出進一步回應，可以說是一種「回補」的行動。

　　臺灣視覺文化從點到面的探討始於 2002 年交通大學外國語文學系暨新興文化研究中心舉辦之「視覺文化與批評理論」文化研究國際營。會議目的如下（新興文化研究中心，2002: 5-6）：

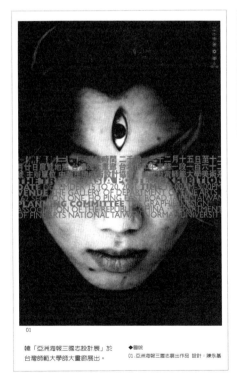

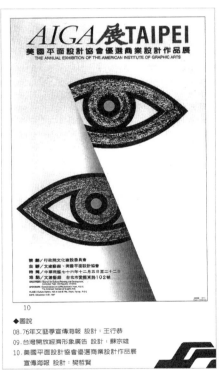

圖 1-15 亞洲海報三國志展出作品，陳永基設計。

資料來源：《台灣百年視覺設計》2020.01，頁440 圖 01。

圖 1-16 美國平面設計協會優選商業設計作品展宣傳海報，樊哲賢設計。

資料來源：《台灣百年視覺設計》2020.01，頁343 圖 10。

以跨領域的角度切入文化研究的視覺層面。所謂文化之視覺層面，可以包含文學中的圖像性，歷史的視覺記錄，視覺再現文本……以及其他各種視覺文化產物……透過批評理論的介入，思考如何討論視覺文化背後日常生活以及文化意義被建構的模式，例如視覺理論的系譜學，攝影與電影的影像構成與日常生活，文化論述中帝國與西方的可見性與再現邏輯，全球大眾文化的跨國想像等議題。

該會所邀請的講座事實上和後殖民理論有更多的聯繫，[27] 顯示後殖民理論的觀看差異、帝國之眼等議題是視覺文化研究中重要的面向。[28] 配合這個研習營，《中外文學》出版視覺文化專輯，其中，劉紀蕙以「視覺系統」界定文化研究的視覺關懷為表象之內的文化邏輯，並將視覺文化研究鎖定在「可見性」、「觀看位置」與「視覺化」三個議題上。做為臺灣視覺文化研究的倡導學者，劉文相當程度地代表了當前臺灣視覺文化的論點，[29] 她說：

探究文化中的視覺面向，我們並不在處理視覺文本的構圖或是透視點的形式問題，我們必須脫離以自然寫實尋求指涉的態度問閱讀文本，

[27] 例如：Homi Bhabha: "Question of the Postcolonial Agency," Rey Chow: "The Resistance of Theory," Nancy Armstrong: "Image and Empire: A Brief Genealogy of Visual Culture," Naoki Sakai: "Minority Politics in Imperial Nationalism" 及 "The Dislocation of the West. What Is Indicated by the Imaginary Called "the West" in the Production of Knowledge in the Humanities."

[28] 以默佐芙編輯 The Visual Culture Reader（1998）為例，該書第四部分為「殖民與後殖民文化中的種族與認同」，收錄 11 篇文章。

[29] 另外，成立於 2004 年的中央大學視覺文化研究中心，由三系所組成：英文系電影文化研究室與戲劇暨表演研究室、法文系法語國家電影與文化研究室、藝術研究所，也有較明顯的文學與文化研究的色彩。其目的在探討影像的生產、流通、接收過程，觀看理論，最終將及於人類主體、社會性質與世界想像。該組織目前並無顯明的活動。

而依循各種視覺理論所展開的路徑，進入影像以及文化中有關可見性、觀看位置與視覺化的種種複雜問題。（2002: 14）

其次，劉文認為影像閱讀的策略即在破解意識型態的神話、確定觀看位置、看穿主體的虛望，因為這三者見諸於日常生活、殖民與被殖民關係中，其態度是批判的、方法是拆解的、方向是深度閱讀的，注重視覺形構的後續結構性效應，而非觀看行動與被視覺化客體（或文本）間之具體關係。由於視覺文化研究乃是奠立在文化研究關懷的基礎之上，因此視覺現象的文化研究色彩是相當濃厚的。劉紀蕙特別指出呈現意識型態的感性政體（regime of the sensible）架構了觀看模式，決定了美／醜、可看／不可看、喜好／憎惡、優越／劣勢等的空間化區隔，因此視覺（被規訓為一種感覺體系）是處於被囚禁、監控的狀態（2006）。這裡，劉文認為意識型態的宰制模式甚至更嚴密地反映於視覺模式，毫無逃逸之處。文化研究檢視視覺化狀況事實上主要在批判權力分佈與宰制的版圖——一種權力執行的判決，無從翻案。筆者認為這是靜態的視覺文化觀，秉持著批判理性的態度，從宰制／被宰制的角度單向地詮釋視覺文化意義。視覺再現與觀看是否有反叛、改寫意識型態宰制的可能在此並未被討論。吾人應再思考「行動是思想的敵人」（Roth, 2005）在感知行動上的啟發，而後現代主義的觀看模式之探討是一種突破觀看牢籠的嘗試。

根據前述詹明信的看法，批判的視覺模式是現代主義式的，屬於深度的視覺模式，後現代主義的視覺文化探討並不在圖像的背後著力，而是停留於視覺表面的經營。再者，視覺再現並非僅僅和構圖與模仿有關，它是觀看模式的對應，反射文化的生存心態，因此忽略眼睛觀看模式而直接進入文本意義解析將導致「沒有眼睛的視覺文化」（blindly visual culture 或 visual culture without eyes），或以理論之眼分

析視覺文本（visual culture with an Eye），更恐將扭曲視覺的原旨而只剩文化意義。筆者認為，視覺感知模式必須置放於視覺的經驗面上，一種視覺的現實做為真實性的根基，而不是將眼睛運作納入文化意義系統，並以理論架構歸類之。劉文主張較傾向文化的視覺模式，而非視覺的文化模式。以劉文所提之布萊森（Bryson）為例，做為一位作品分析的藝術符號學者，他特別強調藝術作品中觀看模式的經驗方面之變遷及其隨之而來的文化意涵之相互呼應，文化理論的視覺隱喻無法全然取代真實的觀看經驗。相反的，布萊森藝術作品中形式的革新將會引導出新的觀看模式與形構新的觀看關係（2001, 2004）。視覺文化研究應同時兼顧文化模式（批判）與視覺模式的相應關係，因此眼睛除了是「靈魂」（文化靈魂）之窗，更是與靈魂緊緊相繫。

　　臺灣視覺文化研究著眼於地方脈絡的文化政治學、藝術生產與展覽機制之互動關係，並就此探討觀看的知覺模式者甚少，林伯欣的《近代台灣的前衛美術與博物館形構：一個視覺文化史的探討》（2004）是這方面的創先嘗試。林文提出「（臺灣）藝術史家或視覺文化研究者是否能從觀看的知覺模式，更深入地解釋藝術作品時代風格的成因？」並將展覽機制之運作（展覽詩學）視為觀看（文化風格）方法的調整，藉此「重新觀看作品的視覺模式，也觀看我們自身的視覺歷史」。林文將觀看模式視為處理文化藝術變遷的位置關係，和前述劉文之「觀看位置」類似，其探討觀看模式是宏觀的、隱喻的，並且將觀看模式視為文化變遷的徵狀。臺灣美術有其自身地方性考量，也沿用西方現代與後現代主義的諸種觀念，因此釐清西方現代或後現代主義的觀看模式的差異將有助於理解臺灣「現代美術」（其包含了對應於歷史複雜性的多元文化的調適與跨文化的現代、後現代主義之衝擊）的視覺的文化模式以及文化的視覺模式。

　　臺灣社會科學界對視覺的討論甚少，1992 年傅科〈權力的凝視〉訪談紀錄翻譯發表於《當代》(1992)，集中於傅科式思維對規訓、懲戒、控制與監視的探討，視覺模式此時即是權力操作模式，毋寧的是一種現代主義的隱喻多於視覺經驗的描述。社會科學研究依賴科學的觀察收集資料，除了工具性目的，觀察自身的意涵為何，並未受到重視。顧忠華探討盧曼 (Niklas Luhmann, 1927-1998) 社會系統論中的啟蒙與觀察的關係，提高了視覺在社會研究中的功能角色與地位。社會系統是封閉的自我指涉與自我再製體系，有其「盲點」——「我們只能由『世界』的內部並藉著它提供的條件來觀察『世界』」、「每種觀察都是社會系統內部產生的知識」(1996: 34-35)，因此，在「社會觀察」中人們無法看到那些看不到的東西，但透過「社會學的觀察」可將體系外的訊息引入，突破體系的「行禮如儀」或「自說自話」，因此啟蒙的目的方有

圖 1-17 戰後臺灣政治諷刺漫畫，以眼睛作為隱喻。
資料來源：《新新》2(1)（新年號），1947。

可能。啟蒙理性的問題必須從社會學的觀察的問題出發。顧文總結：

> 盧曼強調社會學的觀察必須立足在反省力強的理論基礎上，由於現代社會的演化是以各個社會系統的自我再製為主要機制，盧曼的知識批判即意謂著從「社會」的角度來觀察並描述這些機制。（前引：36-37）

社會學的觀察，意味著結構性的觀察、疏離的觀察被賦予具有逃脫系統循環的啟蒙任務，是社會學理論穿透表象的創新行徑。但現代社會學的視覺批判將這種啟蒙計畫則評斷為一種更嚴密的視覺宰制系統與意識型態的掌控（劉紀蕙，2002，2006；Jenks, 1995），亦是盧文結語中的提問。本書將在下一章進一步探討社會科學的盲點與觀點。

本節回顧西方哲學傳統中的視覺論述、心理學中的視覺經驗、社會學的視覺關照、當代視覺研究及臺灣視覺文化研究，顯示了視覺經驗對個體與集體的各方面之建構有重要影響，而非僅是感知的接收，值得加以探討。這些探討提供了一個本書對文化典範變遷中的視覺模式探討的理論基礎。

1 3 名詞定義、研究範圍與內容

以資本主義的興起為起點，詹明信將現代與後現代文化區分為三階段：1848 年至 1860 年之間為現實主義，1960 年代為後現代主義，中間為現代主義。這三個階段對應於資本主義發展的三個階段：國家資本主義、帝國資本主義與晚期資本主義（多國化的資本主義）。[30] 霍布斯邦（Eric J. Hobsbawm, 1917-2012）則將「資本的年代」（1997a）定為 1848 年到 1875 年，「帝國的年代」（1997b）定為 1875 年到 1914

年，時間點大約是詹明信的第一、二階段，而「極端的年代」（1996）在
1914 年之後，介於現代與後現代之間。[30]

在視覺藝術的發展上面來看，1848 年到 1905 年間對現代性與現
代生活有過大量的探討，而且對傳統的抗爭與現實社會的觀看方式也
有相當激烈的爭執。寫實主義藝術家庫爾貝提出現實的觀看策略「描
繪所見」（2005）和波特萊爾（Charles Baudelaire, 1821-1867）的
「現代英雄」、以及風景畫中自然與文化的辯證表現，在在說明 19 世
紀中葉之後的視覺藝術論述溢出了純粹的創作理論目的，而意圖對整
體社會的視覺慣性提出革新的看法。19 世紀末至 20 世紀初，塞尚對
視覺藝術的造型語彙提出革命性的看法與實踐，為現代藝術的色彩革
命與形式革命奠基。1905 年到二次大戰結束，西洋視覺藝術發展進入
前所未有的劇變，立體主義、未來主義、抽象與結構、形式主義與潛
意識等風格大行。西方當代藝術擺脫幻覺主義的束縛之後，進入自主
性（autonomy）的運作，這種轉變和「為生活而藝術」、「為藝術而
藝術」的辯論平行地發展著，也和現代新的視覺語彙的建立有關，布爾
迪厄以「踰矩」（transgression）來描述這種視覺的革命狀況，並認
為和當代品味判斷有關（1984）。二次大戰後當代藝術中心由巴黎擴大
到紐約，抽象表象主義、普普藝術成為焦點，各種藝術論述風起雲湧，
沃霍爾的平面印刷作品是其中之一，而這正是詹明信所謂的後現代主義
時期，高峰約在 1960 年。因此從西方視覺藝術發展軌跡看來，現代主

[30] 這三個階段的文化特色如下：

資本主義形式	市場資本主義	壟斷資本主義	多國／後工業資本主義
文化現象呈現	寫實主義	現代主義	後現代主義
文化邏輯運作		烏托邦主義	完全商業化

義第一階段應從 1848 年開始至 1905 年，現代主義的第二階段是 1905
年至 1960 年，而 1960 年後則是後現代主義，這三個階段均提出新的
視覺典範，反映社會形構的操作。藝術史家亞特金（Robert Atkins）
綜合前兩個階段，認為 1860 年至 1970 年為現代主義，「用來指稱這段
時期特有的藝術風格和意識型態」（轉引自黃文叡，2002：31）。比較
來看，第一、二階段和詹明信的現實主義、現代主義平行，第三階段和
後現代主義同步。準此，本研究中的「現代／後現代」將有了依據，可
以同時觀照文化與藝術的歷史變遷，並加以比較分析。

　　「視覺」首先是關於使用眼睛觀看或看的感知動作，當光線進入
眼球，影像到達視網膜並透過視覺神經而傳輸到大腦的生理過程。
當這些觀看的訊息透過認知作用理解文字、符號、表徵時，視覺作用
便進入複雜的文化運作過程，即霍爾所說的「再現工作」（work of
representation）（1997）。再現體系經過溝通、理解、詮釋而取得意
義，這種理性化過程驅動行為去達成目的。不同的社會文化背景、階
級、性別、年齡，又影響視覺運作的判斷，由此可見，視覺具有高度社
會與文化互動意義。看什麼、如何看、為何而看都受到了社會與文化之
規制。柏格的 *Ways of Seeing* 說明了看的方法是複數的、多元的。馬
克思《1844 年經濟學哲學手稿》（1993: 84）說「不言而喻，人的眼睛
和野性的、非人的眼睛得到的享受不同，人的耳朵和野性的、非人的耳
朵得到的享受不同，如此等等」。在他看來，視覺也進入人和非人的實
踐區分，而文化也是建立在人和非人的基本命題上，這是根植於自然與
文化的辯證議題上。將視覺感官，看的動作，觀看的操作，觀看的對象
聯繫起來，就構成當今視覺研究主要的探討範圍，並投射於當代視覺媒
材與現象的分析。從動態的角度看，「觀看」（looking）一詞頗能展現
視覺中關係性的概念。本書所指涉的視覺模式變遷，可以說是觀看關係
的演變。視覺模式因為牽涉到詮釋與意義的問題，因此本書中的視覺模

式是做為「透過觀看的意義詮釋模式」的意思。探討現代／後現代視覺模式因此是一個社會與文化考察的面向以及知識建構的方法論思考。

眼睛是視覺感官，英文為 eye，若帶上有色眼光看事物，就會有「imperial eyes」（帝國之眼，Pratt, 1992）、「historical eye」（歷史之眼，Griffin, 1991）、「eye of the epoch」（時代之眼，Baxandall, 1972）、或「sociological eye」（社會學之眼，Hughes, 1984；Shostak ed., 1977）等的延伸意涵；[31] 用於視網膜的光學作用叫做 optical，觀看一般為 visual、ocular，觀看所到之處為 scope（因此傑的「scopic regime」是有政體的意思）；看的動作是 see 與 look，後者是帶有力量、意圖的注視（例如：Don't look at me like that.），企圖性、宰制性更強的觀看則變成了 gaze（拉崗用大寫的 Gaze 來表示召喚主體的 Other）（2005），和慾望、權力網絡有關，權力的無所不在地監控（surveillance）構成了 Foucault 的「全景敞視主義」（panopticism），是視覺研究最主要的議題之一（見第三章第一節二）；觀看的性質是 vision（視像），而 visuality（視覺性）呈現 vision 在時代中影像的接收情形與性質，同時，觀看的操作導致 visibility／invisibility（可見與不可見），seeing／seen（看與被

[31] 齊穆爾在〈面容的美學意義〉一文中認為眼睛是表情達意的首要感官，符合一般所謂「眼睛是靈魂之窗」的說法。他說：「沒有任何特別的東西像眼睛那樣絕對固定在自己的位置上卻又似乎遠遠超過這個位置而伸展。眼睛能夠表示探索、懇求、還願、迷惘，表示希望得到渴望的事物；這就需要特別的研究，猶如畫家為安排畫面的空間使之易於理解而運用方位、明暗以及透視那樣。面容反映氣質的功能尤其集中在眼睛；同時，眼睛又可以執行在只說明現象而毫不知道現象後面不可見的精神世界時所具有的最細膩的純形式功能。」（1991: 182-183）齊穆爾對面容與眼睛的討論是建立在「社會精神」意涵上，亦即出自群體又超乎群體的統一，和涂爾幹所持社會學觀點（外在、強迫）相似。本書所探討的議題集中在視覺作用於個人與集體的辯證關係，眼睛的部分將納入視覺現象討論，將不會單獨列出。

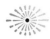

看）的關係也是重要議題（偷窺者 voyeur 與偷窺癖 voyeurism 是位置上的可見與不可見、看與被看）；觀看的對象則是 picture（圖畫，繪畫）、image（影像）、icon（圖像）、[32] sign（符號）、code（符碼）、symbol（象徵）與 representation（再現）；觀看時當然也涉入色彩、造型、線條、空間、結構等元素，構成視覺心理學探討的主幹。將這三者（觀看行動、觀看性質、觀看對象）聯繫起來，就構成當今視覺研究主要的探討範圍，並投射於當代視覺媒材與現象的分析。

圖 1-18　你的凝視擊中我的側臉。
資料來源：Smarthistory。

　　「現代／後現代視覺」的探討企圖將視覺的單向詮釋解放出來，形成一種交互影響、注重看與被看的回饋關係。齊穆爾認為視覺高度的互動性、共通性是具有社會學功效的，其能達到「相互對視的各種個人聯繫起來和發揮相互作用」（2004）。視覺的社會功能的發展和現代性有密切關係，特別是理性化過程。第一，長期以來西方視覺傳統的探討是和藝術放在一起的，並且和美學價值有一密切聯繫，可以說是「精緻

[32] 將 Image 翻譯為「影像」，而非「圖像」乃考量到視覺材料生產來源漸趨多元的當代社會，不再侷限於靜態或單一的媒介。但本書於文中會依據文義翻譯為「圖像」或「形象」。另一方面，藝術史學研究有圖範學（iconography，關於圖像的研究與書寫）及圖像學（iconology，圖像的研究），專注於西方藝術作品風格問題的探討，因此 icon 以「圖像」名之符合西方圖像的論述傳統。在圖像學創立者潘諾夫斯基看來，圖範學側重描述、分類，圖像學則重視詮釋（1972）。簡言之，「圖像」的用法有藝術史學的傳統，「影像」則廣為當代文化研究與視覺文化所採用。但若探討的內容純為平面造型，還是以一般習慣的「圖像」稱之。

化的觀看」，帶有強烈階層區隔的意味。視覺被固定在美學品質的範疇（舉例而言：美、真實、天才、文明、形式、地位、品味……）之中，形成一種「神祕化」（mystification）過程，使作品更加遙遠，而過去的歷史無法真實而完整地提供我們行動的結論（Berger, 1972）。其次，科學觀察將觀看客觀化為實證研究的過程，形塑觀看之規範性質（Merton, 1990），也可以說是科學的另一種神祕化的方式。藝術和科學的觀看都塑造了觀看的威權。事實上，「當代視覺」意味著雙向意義的觀看——「視覺的互惠性」（the reciprocal nature of vision），是意圖的選擇下的行動，動態地被影響著、也影響周遭。柏格有一段深刻的分析：

> 我們只看我們所看到的（We only see what we look at.）。……我們從不只看一件事；我們總是看事物和我們之間的關係。我們的視像（vision）是持續地活動著，持續移動，持續掌握事物於我們周遭，建構呈現於我們面前所看的。緊接著我們能看之後，我們知曉我們也能被看。他人的眼睛結合我們的眼睛造成眼睛完全可信，我們是可見世界的一部分。（1972: 8-9）

視覺在此成為一種社會行動、溝通行動、表意行動，同時是「結構化中的結構」（structuring structure），不斷地相互形塑。[33] 當代視覺的凝視狀態在此具有啟蒙與反思的意思。第三，19 世紀中期掀起一場視覺革命，主要源於西方視覺技術發展、現代藝術革命與現代都市社會的形成，和前述視覺文化興起的因素相似，著重在視覺的現代性意

[33] 視覺是一個關係性的概念也可以在更早的亞里斯多德《形上學》中發現：「觀看是對什麼的觀看，而不是對觀看的觀看（雖然這樣說是對的），它是對顏色或其他諸如此類東西的觀看，……」（2003: 142）

義之探討、發覺。本書中視覺形構變遷之探討因此在時間軸上將專注於現代化／後現代現象中視覺的變遷，特別專注於後者的「視覺轉向」的分析。同時，現代／後現代視覺現象的呈現不只是西方的，也是全球／地方的。

視覺模式是觀看方法的結構化省察，猶如文化結構、經濟結構、社會結構之於人類學、經濟學與社會學的研究，它假設了一種運作的機制與意識存在於實作之中，視覺做為一種行動乃針對這一機制的回應。在傑（Martin Jay, 1944-）看來視覺模式就是「視覺政權」（the scopic regimes）（1992, 1993），而亞珀的「時代之眼」也用來統攝 15 世紀的觀看實踐（1972）。視覺模式反映了技術化視覺的思維方式，因此古代的笛卡兒哲學、透視法，現代的全景敞視監獄以及當代的影像複製現象等都影響了視覺模式。布萊森以西方靜物畫說明視覺模式的數種類型，視覺文本在此也參與模塑（否定、修正）新的觀看方法，同時反映新的生存心態、思維與價值觀。他說：

圖像也具有一種直接的、使觀者與以前的視看模式（即彌散而又無序的視覺）相分離的功能：它們去除了習慣的情境，蕩滌了世俗視覺所帶來的無休止的昏暗和疲乏，以精采的東西取而代之。敵對的力量就來自這樣的視覺模式：自以為已經預知了什麼是值得一看而什麼又是不值得一看的。（2001: 67）

一般所言「觀看的方法」意味著以視覺模式為基礎，如同行動的詮釋有理性的理想類型存在於後。視覺模式不但是一種觀看方式的結構性考察，從西方視覺的哲學探討來看，視覺模式反映了視覺在本體論、認識論與方法論上所扮演的重要角色。視覺模式是以觀看模式為基礎的詮釋模式和文化模式。

整體而言，「現代／後現代視覺模式」主題乃從詹明信現代／後現代論述針對中西方現代理論的結構與視覺的聚光及其問題性出發，審視現代社會學理論裡有關視覺形構的探討，並梳理 1850 年以來西方現代／後現代藝術關於視覺革命的論述，透過比較相關的視覺概念爬梳現代／後現代視覺模式的演繹全貌。

1 **4** 研究方法與研究架構

受到文化研究的視覺文化的啟發，近幾年來視覺研究的發表有越來越旺盛的趨勢。視覺議題與領域的擴展、理論的連結、視覺觀念的辯證等方面都有相當亮眼的成果，但其中較為薄弱的部分是視覺研究方法的開發。大體而言，文化研究與文學專注於視覺文化研究內容之探討，社會學、藝術史則提供不少視覺材料分析的方法架構之參考，主要的目的是在視覺文本中找尋意義和社會的聯繫，例如波爾（Christopher J. Pole）編輯的《眼見為憑？視覺研究的方法》文集（2004）、麥可（Emission Michael）與史密斯（Philip Smith）合著的《研究視覺：社會與文化探求下的影像、物件、脈絡》（2000）、諾爾（Caroline Knowles）與史威特曼（Paul Sweetman）合著的《描繪社會地圖：社會學想像中的視覺方法》（2004）、班克（Banks）《社會研究的視覺方法》（2001）與蘿絲（Gillian Rose）的《視覺方法論 —— 視覺材料的詮釋介紹》（2006）（中文譯本譯為《視覺研究導

圖 1-19　一張圖勝過千言萬語。
資料來源：Art Blart。

論：影像的思考》），以及從新藝術史學角度探索視覺模式的巴森朵《意
圖的模式 ── 關於圖畫的歷史說明》（1997）、布萊森《視覺與繪畫
── 注視的邏輯》（2004）。本書探討視覺模式在現代／後現代文化與
藝術的比較分析，和視覺文本分析方法之方向不同，前者主要探討做為
思維的觀看方式和文化結構的關係，並且聯繫到詮釋與理解的運作，可
以說是一種觀看的文化結構，後者是分析影像的方法步驟，因此能從上
面著作獲得啟發的部分不多。本書研究取徑得益於巴森朵和布萊森甚
多，雖然兩人均專注於藝術史的研究，但是更關心藝術作品（做為一種
文本）中所透顯出來之隱微的視覺歷史，並且以社會、文化之時空脈絡
為重要參酌架構：巴森朵稱為「文化動力學」，布萊森則發展視覺藝術
符號學。布萊森說：

> 繪畫並不僅僅是在某種平面上用色彩製成的藝術，而且也是語義空
> 間中的符號藝術。一幅圖畫的意義絕非像筆觸那樣是記錄在表面上的；
> 意義產生於符號（視覺或語言的符號）與闡釋者之間的協作。（2001: 5）

此外，布萊森將視覺模式嵌入文化實踐對本書思考現代／後現代主
義視覺模式之變遷有很大的啟發。在一次訪談中，巴森朵認為藝術風格
是「文化的史證」，藝術研究的目的「旨在闡明圖畫的視覺組織為社會
史所提供的證據價值」。圖畫含有特定的視覺意圖，但至今缺乏相應的
視覺研究與視覺的方法論，他語重心長的說：

> 視覺為人類高貴無比的感覺，而藝術是對於這一高貴知覺的最高級
> 使用。如果不能把對它的學術研究昇華為人類普遍使用的法則，那麼這
> 門學科就會變得怪異。（1997: 170）

　　本書的主要企圖是探詢視覺結構的身影，首先探討社會科學如何應用視覺蒐集資料、形成判斷，並據以成為知識體。整體而言，視覺如何成為知識形構流程中的先鋒部隊、視覺如何在這流程中聯繫內外、有哪些符合科學正確的（猶如「政治正確」）視覺方法、在這過程中有何問題性等，這些討論可以回應詹明信所謂現代主義的社會科學研究的深度模式。其次，現代主義與後現代主義在社會中的視覺操作與視覺藝術作品中的視覺呈現可以進一步開展視覺模式變遷的內容。本書將利用各種後現代視覺論述交叉分析後現代視覺模式所描繪的輪廓，尋找這些論述的差異，而在比較中解釋其意義，尤其是現代藝術中的平坦概念和詹明信詮釋平面的比較。最後，本書試圖從膚淺、表象與反詮釋的角度對後現代主義視覺模式提出進一步的看法，並探討後現代視覺反映在視覺修辭與技術化視覺上的樣態。

　　其次，本研究特別從詹明信後現代主義理論在視覺文本分析上的粗略與欠缺周全的歷史架構出發提出另一種視覺形構的再省視，本書中主要探討視覺文化在現代主義與後現代主義的轉換中之理性化內涵，藉助西方現代藝術發展脈絡與理論中的視覺論述之比較，勾勒出更具體的現代／後現代視覺理性的形貌，其研究架構如下：

一、首先將探討西方視覺論述傳統及現代主義中的實證科學方法論的態度及其所引出的關於現代性視覺的運作特性，一種解讀策略與視覺技術關係之討論。

二、檢視從現代主義到後現代主義中視覺理性的變遷及其意義。

三、以歷史（及藝術史）形構與社會形構的架構比較這兩者的視覺論述的異同，從理性化、權力關係等角度探討之，並試圖提出整合的結論。

四、現代與後現代視覺理性之語言與圖像的關係。特別是現代主義以語
　　言、思想解譯圖像，後現代主義透過圖像獲取語言、思想的對照。

五、尋找相應於平面性的後現代視覺模式樣貌。

　　總之，探討視覺理性在現代／後現代變遷中的現象，在社會學論述
與藝術論述中找尋視覺模式，並將兩者的樣態加以梳理比較是本書的主
要企圖。後現代理論中之現代與後現代文化變遷探討，視覺理性之形構
是核心議題，對影像的挪用也成了理所當然的動作。然而，忽略該文本
的生產關係將導致語言、影像與詮釋之間的失衡，而流於一種被概念架
空的分析。就詮釋學、知識社會學與知識考掘學而言，文本與知識生產
和社會脈絡與時代背景有關，一個非歷史的分析架構將導致非歷史的觀
察與結論。有鑑於此，本書從現代／後現代藝術發展中梳理視覺變革的
內容，並和社會科學視覺理性之形構比較、對話，一方面可擴展視覺研
究的社會學觀點，另一方面也是一種有關藝術社會學、視覺社會學研究
的新嘗試。

2

從觀「點」到看「法」：
視覺方法論的批判

2 1 社會學的「觀」點及其「盲」點

「察言觀色」是視覺的最基本作用，就如同「觀察」在社會研究方法中扮演舉足輕重的角色。人們透過眼睛接收、感知、評估內外關係，並據以提出行動策略因應，最後形成理論思考。英文「perceptible」指被「察覺」（observed）或「注意」（noticed）的感知狀態，因此，觀察可以說是進入意義感知世界的入門階。另一層的意思是：客體必須顯明、或「值得」注意，方能被收錄為有用的資料做後續處理。以巴比（Earl Babbie, 1938-）的《社會研究法》為例，「實驗法」、「調查研究」、「質性的實地研究」、「非介入性研究」、「評估研究」這五大章均被納入第三篇「觀察的方式」中（2004: 215-357）。他說：「科學的觀察是一種自覺的活動。更謹慎的觀察可以減少錯誤的發生」（8）、「觀察是科學的基礎」（43）、「理論可以合理解釋觀察到的模式」（32）。這種科學程序的認定賦予觀察重要的使命，規範出社會研究的標準程序。表面為一種瞬息萬變的現象，透過觀察進入深層的內部世界揭露其祕密成為社會科學研究的重心，和前述視覺社會學「企圖經由社會學的原則來解釋隱藏在外表之後為何物」（轉引自 Henny, 1986: 47）的陳述如出一轍，反映出社會學運用視覺的「表裡如一」的基本假設。「觀察」在盧曼系統理論的建構中是核心概念，和「啟蒙」有密切關係（顧忠華，1996）。觀察因此和洞見（insight）有著必然的因果關係，「insight」又是以「內視」（in-sight）的方式進行。從 in-sight 出發到 insight 的獲取，視覺的本性可以說是有穿透作用的（所謂「深度訪談」所取得的內容意義，也是建立在 in-depth 的層次上）。一位藝術批評學者典型所說的話反映了這種看法：「藝術製造過程的觀察於行為中產生有價值的洞見，那些行為製造了我們所看到的。」[1]（Feldman, 1994: 13）

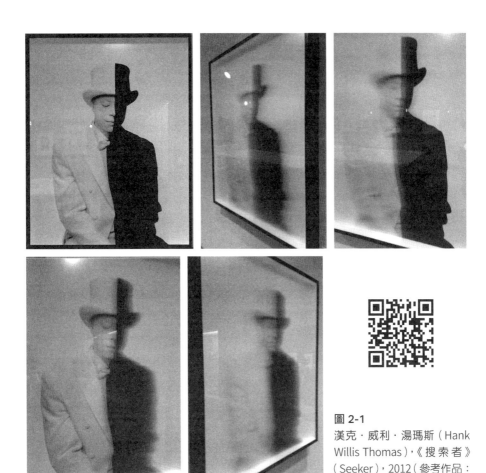

圖 2-1
漢克・威利・湯瑪斯（Hank Willis Thomas），《搜索者》（Seeker），2012（參考作品：《零時》（Zero Hour），2012。

資料來源：作者拍攝於美國康乃爾大學。

[1] 原文：「Observation of art-making processes yields valuable insight into the behavior that produces what we see.」藝術批評透過視覺接觸達到創造作品意義的第一步，事實上反映出人類對事物探查的普遍態度。誠如費德曼（Edmund Burke Feldman）說：「批評的事業依賴人類器官處理訊息，訊息得自視覺機器（optical appratus）。亦即，我們主要關心我們用「裸視」（the naked human eye）看作品的方式。」（1994: 24）關於批評中文字與圖像的辯證以及意識型態的問題在第四章第二節有所討論。

「看穿表面」成為一種啟蒙心智的表現，可以說是知識生產過程中的理性化「表演」。但是，將觀看科學化，用以掌握社會世界，在學者看來，其操作方式是有其根本的問題的。詹克斯指出，所謂「西方之眼」在科學條件的訴求下不斷精進、純粹化觀察與推理技術，以朝向中立客觀的科學標準（1995），這樣的程序符應了孔德式實證主義精神 —— 普遍、化約、純粹、經驗驗證（Comte, 1996）。[2] 科學的觀察並預設了三種假設：其一，認定社會現象的有限與能見度；其二，理論者的道德與政治秉性，即「清楚的視看」（the "clear sightedness"）的預設；其三，理論家和現象間的可視形式（the manner of "visual" relationship）之直接無誤的連結（Jenks, 1995）。這些假設的邏輯是：一雙受過科學訓練的眼睛可以正確地掌握表象，而表象是內在結構的忠實反映，解讀表象因此理所當然地可獲得內在的意義。到頭來，事物的「真實面貌」不在表象，而存在於內容，也就是說不可以「不明究裡」。所謂「誠於中，形於外」，[3] 外表與內在是一個頗為順暢的認知流程，這一套科學程序（或遊戲規則）的觀看彷彿保證了資訊取得的結果。詹克斯批判：科學的觀察其實是「衛生化的方法論形

[2]　孔德（Auguste Comte, 1798-1857）說：「純粹的想像便無可挽回地失卻從前的精神優勢，而必然服從於觀察，從而達到完全正常的邏輯狀態，不過它依然在實證思辯中發揮關鍵的永不衰竭的作用，由此而建立或改善永久的或臨時的關聯手段。簡言之，做為我們智慧成熟標誌的根本革命，主要是在於處處以單純的規律探求、及研究被觀察現象之間存在的恆定關係，來代替無法認識的本義的起因。」（1996: 9-10）。

[3]　《大學》：「小人閒居為不善，無所不至，見君子而後厭然，揜其不善，而著其善。人之視己，如見其肺肝然，則何益矣。此謂誠於中，形於外，故君子慎其獨也。」「視己如肺肝」是中國文人人格修養的必要條件之一，可以理解為一種透澈身、心的修身方法，和觀看的純粹性有隱喻上的聯繫。此外，《易經》賁卦象傳有曰：「觀乎天文以察時變，觀乎人文以化成天下。」經過「觀」的過程，人類得以綜結表象之「時變」與做「化成」之準備，這似乎普遍成為人類張羅生活、認識環境、找尋生命意義的方式。「時變」與「化成」可說是表裡的穩定結構。

式」（sanitised methodological form），是「純粹的視覺」（pure vision），是「視覺的理性化」（the rationalisation of sight），是「指導的觀念」（an instructive concept）；總之，是「無懈可擊的教條」（the doctrine of immaculate perception）。這一套科學的意識型態的極致反映於「笛卡兒透視主義」（Cartesian perspective）的獨斷操作，在傑看來這就是「現代性的視覺政體」（scopic regimes of modernity）——透過科學主義操作達到用視覺統一再現自然的目的（1992）。透視法的發明是典型的例子，事物在此單點觀看中進入次序的系統，而隱藏其後的是一套科學觀看的意識型態。藉由傑的觀點，詹克斯批判西方現代科學主義操作法則下視覺的社會理論的主要方法論機制為：選擇（分類的方法論）、抽象（異化的操作）與轉換（符碼化），最後終將日常生活多樣的訊息單一化，甚至窄化為科學的操作與符碼系統，並據此視為客觀的溝通平臺。葉啟政認為，視覺的認知模式和社會統計有著類型學思考上的親近性，都是「以分類的方式對秩序從事表徵工作」（2005: 8），並獲致客觀的目的，並以規範的姿態取得大眾的信賴，因而「此一強調視覺感官經驗可認證之屬性的研究對象，自然不是、也不可能是人做為一個完整體的自身，而僅能是依附在人身上一些特定選擇的外顯特徵」（前引：14-15）。由此看來，「視覺政體」的觀點和傅科的規訓、懲戒權力論述（2003, 1977）不謀而合，都帶有權力操作的痕跡。

詹克斯的討論可以說呼應了默頓（Robert K. Merton, 1910-2003）對科學的規範結構的討論。雖然科學是以（客觀）描述、（因果）解釋做為其進行科學程序的準則，科學背後有一種不可被挑戰的威權迷思。他認為「方法論上的典律通常是技術權宜和道德強制」，普遍主義（universalism）、共有主義（communism）、無關利益性（disinterestedness）與組織化的懷疑論（organized skepticism）

構成科學氛圍（ethos of science），也就是客觀中立的研究教條，因此，科學的觀察帶有規範色彩是可想而見的（1990: 67）。當社會學或社會科學以科學形式自詡，視覺觀察或感官記錄的規範特質在此遭到人文觀點的質疑。

2 從表面到內裡 —— 層次解讀策略

　　古典社會學獨鍾觀察的態度其來有自，除了孔德的實證主義主張知識是建立在感官考察之上外，[4] 涂爾幹（Emile Durkheim, 1858-1917）可為代表。在《社會學研究方法論》中，他一再強調擺脫既成概念，瞭解社會的真正方法是觀察現象的外表。透過觀察外在，「社會事實」因而被客觀地取得，這是科學研究的第一步，也是「將社會事實看作客觀事物的具體法則」（1990）。他說：

　　我們必須將社會現象看作是社會本身的現象，是呈現在我們面前的外部事物，必須擺脫我們自己對它們的主觀意識，把它們當作與己無關的外部事物來研究。這種外在性可以使我們從外面觀察事物的裡面，從而免除一些謬誤。（29）

[4]　孔德說：「這一段必然的漫長開端最後把我們逐漸獲得解放的智慧引導到最終的理性實證狀態。……自此以後，人類智慧便放棄追求絕對知識（那只適宜於人類的童年階段）而把力量放在從此迅速發展起來的真實觀察領域，這是真正能被接受而且切合實際需要的各門學識的唯一可能的基礎。」「我們的實證研究基本上應該歸結為在一切方面對存在物做系統評價，並放棄探求其最早來源和終極目的，不僅如此，而且還應該領會到，這種對現象的研究，不能成為任何絕對的東西，而應該始終與我們的身體結構、我們的狀況息息相關。……如果說，失去一個重要的感覺器官便足以根本感覺不到整整一類自然現象，反過來，那就很有理由地認為，有時獲得一個新的感覺器官就可能令我們發現目前我們全然無知的一系列事物……」（1996: 9, 10）

社會事實的各種表現是在個人意識以外，必須觀察外部事物而不必考究個人內部的事情。（31）

他認為「從事物的外形去觀察」（「部分」表象）可以取得一種真正獲得信度的社會分析與研究的位置，從而瞭解事物的「全部」真相：

社會學者用這種方法下定義，可以使科學研究從一開始就與事物的真實現象相接觸。必須指出，分析事物外形的方法，同樣不能靠意念去想像，必須根據事物的自然現象。將事物進行分類所使用的標記，必須公諸於眾且得到大家的承認，觀察者所下的論斷必須得到大家的認可。（36-37）

開始研究事物時，要從事物的外形去觀察事物，而不是說在研究中或者研究結束後，可以用外形觀察的結果來解釋事物的實質。用事物外形去下定義的目的，不是為瞭解事物的實質，而是為了使我們能夠與該事物相接觸。因為一個事物最容易與我們接觸的地方，正是它的外形。觀察事物外形的定義，它的效用就在於能夠解釋事物的外形，並且不必解釋事物的全部外形，只要能夠為我們著手進行研究提供足夠的解釋就行了。（43）

涂爾幹將觀察做為社會學客觀研究的首要條件，無疑強調了視覺所扮演的角色，將視覺做為通往客觀研究的第一步。在他看來，視覺的可靠在於它擺脫概念的約束而重新碰觸事物，並獲得新鮮的觀感。透過科學程序檢驗下選擇，據此獲得事物的真實資料，而不受刻板框架（即既成概念、偏見、普通常識、迷信等）的束縛。外表、視覺、客觀、真實因此構成相當穩定的聯繫。即使是如此，視覺仍然不是這討論過程中的核心；視覺是方法、工具，事物的內在關係才是最後的真正目的，所

謂「自然規律表明的是事物之間的內在關係，而不是事物表現的形式」
（前引：27）。同樣的，在《宗教生活的基本形式》中涂爾幹對圖騰的探
討亦是以視覺觀察為基礎的，但他對圖騰所帶來的神聖化概念或意義之
興趣遠遠高於圖騰自身，也就是說，集體社會的神聖性代表了圖騰與物
質，而不是相反。抽象的概念是各類物質的核心，表象之下有更「引人
注目」的結構，其特質則偏重思考的、理念的，性格上是探掘的、「內」
斂的。他說：

　　圖騰象徵（emblem）是神聖的。不論表現在何處，它使之神聖。
（1965: 147）

　　人們開始設計時，並不會專注迷惑感官的木、石之美麗形式，而是
將其思想翻譯成了物質。（149, 註150）

　　圖騰真正包含了：物質形式下想像力代表了無形的實質，這種能
量擴散至所有種類的異質事物，唯獨無形的實質才是真正的崇拜對象。
（217）

　　我們已提過圖騰圖形存在的理由不在於再製事物。其線條與點旨在
貢獻約定俗成的意義。（265）

　　他所揭櫫「凡事皆可神聖」（anything can be sacred）的看法，
將神聖（sacred）與凡俗（profane）區隔開來，做為社會形構的準
則，也同時將視覺一分為二，內外有別：影像與觀看雖然於過程中不可
缺少但並非重點，具有神聖氛圍的是背後所帶來的集體沸騰。什麼樣的
形式、材質並不重要，要緊的是它們代表什麼、象徵什麼。社會的神聖
結構之意義大於社會的表象變化，前者決定後者，後者是前者的反射

(reflection)。同時，涂爾幹似乎非常肯定社會中的人們看的方法都相當一致，因而感受也相同。誠如他在《社會學研究方法論》所言：

> 事物的外形無論如何表面淺顯，只要是通過觀察方法得出的、與事實符合的，就可以做為一種深入研究事物的途徑，做為研究的起點，科學由此繼續下去，可以逐步得到詳細的解釋。(1990: 43-44)

他的精確無誤的觀看之假設，如同前述實證科學因果一致性的原則下之觀察一般，多少有純化或絕對化視覺操作的意思。

事實上，在時空背景的條件下，觀看事物並非一定是透明、因果式的過程，上述的觀看邏輯彷彿意味著觀察等同於客體內外關係的掌握，引起一些論者的反省。例如，達樂發（D'alleva）批評實證主義拒絕詮釋的介入，「設定了理論和事實間的不幸對立，好像兩者並不在一起」(2005: 10-11)。在他看來，理論、詮釋應是互為滲透的，形成所謂的「理論告知下的詮釋」（a theoretically informed interpretation）。此外，霍爾區分三種考察再現的取徑：反映（reflective approach）、意圖（intentional approach）與建構主義（constructionist approach）。他批評反映和意圖兩理論將社會與文化再現系統當作是因果的、固著的結構形式，事實上並沒有認清符號、語言與意義間能動的複雜關係(1997)。這種觀察相當地反映了當代社會理論對社會關係之考察有意避開了單一、單向的傾向，而採取更具人文詮釋的態度來處理多變多因的社會文化現象。韋伯（Max Weber, 1864-1920）的社會科學研究強調意義的理解就是這種典型的主張。在《社會學的基本概念》中，他區分兩種理解方式，並將觀察視為「直接觀察」，和隱微的動機理解、意義理解尚有一段距離，並不能如凱薩大帝般的「來了，看了，征服了」那麼的直接明晰。他主張理解有「直接觀察的理解」與「解釋性理解」

兩種。前者「藉著直接觀察而理解它的意義」，後者則更進一步地「理解到他為什麼在這個時候及這些情境下如此做」（1997: 25-27）。他以伐木或瞄槍為例，他認為光靠觀察不足以理解其動機並掌握主觀意義，而詮釋性理解可協助純粹觀察的不足，是為一項「額外的成就」（前引：36）。總之，視覺觀察與動機密切搭配方能竟其功，行動方能稱為有社會學意義的社會行動：

　　通常我們習稱社會學中各式各樣的概括性推論為某些「法則」，……它們事實上是經由觀察在既定情況下、某種社會行動被預期可能發生之典型機會後，所得出的通則，同時這種社會行動又得以透過行動者典型的動機與典型的主觀意義而獲得理解。（前引：40-41）

　　和涂爾幹對純粹觀察的評價和信賴和韋伯不同。韋伯的社會觀察除了藉助概念，還更要藉助典型的主觀意義來檢視、詮釋社會行動。韋伯承認觀察具有理解客體的積極功能，可達到因果妥當，但直觀的理解和以意義詮釋為基礎的人文理解是兩種不同的層次，後者具有意義的妥當性。有因果妥當而無意義妥當的理解，不足以稱為社會科學；而有意義妥當而無因果妥當，則不足以稱為科學。由此看出，相對於真正的理解，韋伯認為視覺觀察之於社會學並不是徹底的、完美的媒介，尚需要其他詮釋概念的協助。同時韋伯的詮釋方法論中，和涂爾幹一樣暗示著一種表象與內容的層次關係。對現象的層次閱讀意味著理論的態度。事物、客體因著歷史承載、文化積累、社會形塑的結果而必然有其結構性，「表象－內在」的二元性因此是方法論上及方法操作中「不可忽視」的參酌架構。既然結構是由內而外，則由外而內的反向解析是理所當然的做法。

透過視覺觀察將事物表象穿透而獲得事物內在結構的取徑，存在著一種深度的形式，並成為人透澈自然、見證文化的必經之路。藝術史學方法也有這種視覺閱讀的取向。雖然涂爾幹對藝術的非科學、非理性的傾向多所批評，[5] 他的圖騰閱讀和藝術史學家潘諾夫斯基（Erwin Panofsky, 1892-1968）的名著《圖像學研究 —— 文藝復興的人文主題》都是一種深度的、層次的、結構式的視覺解讀策略，雖然後者更重視詮釋與歷史的角色，架構也更細緻（1939）。潘諾夫斯基將閱讀圖像分為自然主題（事實、表達）、傳統主題（故事寓言）、內在意義（象徵價值）三個層次。這三層分別對應於三個詮釋的行動：描述、分析、詮釋，並動用實際經驗、文學知識與綜合的直覺，以及詮釋的控制原則（controlling principle of interpretation）：風格的歷史、類型的歷史、文化徵狀或象徵的歷史。他舉例，當一個熟視的人在街上脫帽向我們招手，我們首先察覺的是他的外表與感受到他所表達的訊息，接著解讀脫帽的動作為一種禮貌，最後連結到更深層的意涵：教育背景、生活史所形塑的人格等等，也就是可能的文化社會結構形式。潘諾夫斯基因此總結，精確掌握歷史傳統的象徵意義是獲得正確詮釋的必要條件：

[5] 涂爾幹說：「科學必須以它自己的材料做依據才能成立。如果用觀念去估量事物，就缺少了這種根本，科學就無法成立。即使勉強湊成一種殘缺不全的科學，由於沒有根基，就會變為一種藝術。⋯⋯這種以藝術來侵佔科學研究的思想，對於那些把科學看為急用的人，有時可能很便利，但是卻阻礙了科學的進步。」（1990: 17-18）又說：「政治經濟學和倫理學都缺乏科學調查，即使有也只是一種『藝術』而已。」（26）雖然他也說過「科學和藝術之間不再存在鴻溝」、「藝術是科學的延伸」之類的話，但是是基於科學法則優先的考量，他把藝術當作是非科學的評價，和曼罕（Karl Mannheim, 1893-1947）推崇藝術的風格類型研究完全不同。

當我們希望非常嚴格地表達我們自己（……），我們必須區別這三種層次（stratum）的主題或意義，最低層通常被形式困擾著，第二層［及第三層］狹義的看則是特殊的圖像學的範圍。不論從哪一層次移動，我們的認同與詮釋都依靠主觀的工具，基於這個理由，是受到對歷史過程的洞見的糾正與影響，總的說就是傳統。（1972: 16）

這裡凸顯出來的重點是：逐層（stratum）地由外而內之解讀策略可獲得相當程序的系統、準確而深刻的意義成果，也就是說愈深入深層（預設了結構與層次關係）愈反映出學科的理論觀點與態度。[6] 米契爾推崇潘諾夫斯基是「圖畫轉向」（the pictural turn）的推動者，是視覺文化研究的起點（1994）。潘諾夫斯基的圖像解讀策略受到曼罕（Karl Mannheim, 1893-1947）1922 年〈論世界觀的詮釋〉的影響，特別是《圖像學研究》；另一方面藝術解讀方法也得到曼罕的注意。譚納（Tanner）從歐洲藝術史與社會學發展的互動過程中發現曼罕對「藝術史做為一門特殊的詮釋的文化科學」以及「特別是它和有著更多詮釋目標的社會學之文化科學關係」非常有興趣（2003）。他說：

[6]　詹明信說：「科學就是穿透、取消感性認知的現實，科學要發現的是表面現象以下更深一層、更真實的現實。」（1990a: 27-28）這種剝洋蔥式的分析方法早在柏拉圖倡導窮究宇宙本質時就提出來，並且和三種床的比喻、對畫家的批評之概念是相通的。《斐德若篇》記載：「無論什麼事物，你若想窮究它的本質，是否要用這樣方法？頭一層，對於我們自己想精通又要教旁人精通的事物，先要研究它是純一的還是雜多的；其次，如果這事物是純一的，就要研究它的自然本質……如果這事物是雜多的，就要把雜多的分析成為若干純一的，……」（2005: 224）總之，「分到不可分為止」是窮究事物的法則。

他 [Mannheim] 認為所有的領域都相當合法性地透過由沃夫林[7] 和潘諾夫斯基展示的各種分析的抽象之操作來形成各領域的目標。然而，他 [Mannheim] 也尋求創造知識架構來整合有相同目標的不同領域的瞭解，或至少協調不同領域的特殊洞見。（前引：10）

曼罕發展出來的文化產物的客觀意義（objective meaning）、表達意義（expressive meaning）、文件（或證據）意義（documentary or evidential meaning）和藝術作品的三層圖像意義雷同，稱為「意義層」（stratum of meaning）。他以施捨為例，首先看到的動作是社會幫助，第二層表現出來的是憐憫、仁慈、同情，和施捨主體的主觀意識（意圖）有關，第三層文件意義是將所看見的分析為完全不同的、超越的結果：透過其臉部表情、姿態、步態、說話語調判斷其施捨動作是虛偽的行為，這是「文化客體化」（cultural objectification）的行動（1971）。值得注意的是，曼罕的分析層次也是由外而內，從可視的部分出發走向分析、詮釋：

我們的第一個任務是使相關現象可見，並且保持分離；它必須顯示詮釋技巧可應用於文化分析，特別是最後詮釋的型態 [文件（或證據）意義] 是不可或缺的理解的最佳例證，它不可與前二者混為一談。（前引：22）

第三層的詮釋因此有結構、集體、抽象的意涵，是主體的「意索」（the ethos of the subject）。

[7] 沃夫林對視覺的探討是以透過 16、17 世紀古典主義與巴洛克藝術的風格之視覺差異比較為個案。巴洛克視覺反叛被認為也是後現代視覺的起源，見第三章第二節。

前述說明曼罕影響潘諾夫斯基，反過來他也特別推崇圖像學的分析可做為知識分析的借鏡，在《知識社會學導論》（1998）中，曼罕數度論及藝術史學方法論的思考對知識社會學有莫大啟示：

藝術史就已明確顯示，藝術形式可依其風格而確定其完成時日，因為每種形式顯示該時代的特點，而且只有在某些歷史條件下，才有可能產生該種形式。這種對藝術來說是真確的說法，亦很適用於知識。正如在藝術方面，吾人可基於某些形式是與某個時期明確相關，而認定某些形式的時期，在知識方面，我們亦可日愈精確的探討緣於某個歷史環境的觀點。（27）

知識社會學能夠，而且也必須學習哲學科學正確程序的方法與結果，以及藝術史著重風格傳承所使用的方法。在藝術史方面，確定不同藝術作品「時間」與「地點」的方法，特別進步，因此，有許多值得知識社會學加以學習之處。……在藝術風格研究中，歷史方法的成果豐碩，不但沒有受到拒斥，而且，一旦有某些藝術家的作品，應劃歸文藝復興或巴洛克時期的問題產生時，就可用以增強論證。（91, 93）

將藝術作品置入社會文化的符號脈絡中考察是 20 世紀中葉「新藝術史研究的新主張」,[8] 科瑟（Lewis Coser, 1913-2003）認為曼罕肯定這種

[8] 新藝術史質疑傳統藝術的探究方法與觀點，將研究焦點擺在關於藝術品的生產與消費脈絡、擁有與收藏、階級關係與鬥爭、政經運作、意識型態等議題上，也就是以藝術的社會史取代藝術的作品史的研究取徑。其使用的理論不再侷限於藝術史學傳統如圖像研究或形式分析，而是社會理論如馬克思主義、女性主義、結構主義、心理分析、符號理論等。克拉克（Timothy James Clark, 1943- ）著於 1973 年的《絕對的布爾喬亞 ——1848-1851 法國的藝術家與政治》（*The Absolute Bourgeois - Artists and Politics in France 1848-1851*）和《人民的形象 —— 庫爾培和 1848 年的革

藝術研究趨勢反映出他受到格式塔心理學（Gestalt psychology，又稱完形心理學）[9] 與反原子論的影響，「企圖通過對某一時期的生活和文化環境，綜合地去解釋和理解一件藝術作品」（1998: 148）。同時，這也和德國歷史主義的「歷史理解的現實條件與相對關係」之主張不謀而合。這裡牽涉到人如何「看」待歷史的雙關用語 —— 觀點和「觀」點，曼罕綜合了視覺與歷史態度於知識形構中。換言之，觀看此時不僅是對應歷史的一種視覺隱喻，也是一種對應歷史的認知或價值觀。他說：

> 「觀點」是指吾人看待某一客體的方式，從客體看到了什麼，以及吾人如何思考解釋客體。因此，觀點不只是由思想所範塑決定，而是還涉及思想結構中的性質要素，這些要素必然為純粹形式邏輯所忽略。（1998: 27）

> 關於視覺認知客體的爭論（此一例證在性質上，只能視之為觀點），並非由建立周遍的觀點（這是不可能的）來解決。反之，是要徵諸一個人自己的處境決定了其見解，而瞭解到客體對處境不同的人為何看來不同來解決……就像視覺觀點的情況一樣，確實最具有包容性與成果最豐碩的觀點，也就是卓越的觀點。（79）

命》（*Image of the People: Gustave Courbet and the 1848 Revolution*）為代表作（Rees and Borzello eds., 1986）（王正華，2001）。根據 Rees 與 Borzello，新藝術史發展於 1970 年代的英國，科瑟將 1940 年代的曼罕放入新藝術史的脈絡看待和一般新藝術史的看法有些許出入。關於新藝術史的評介，參見 Bann（2004）及 Overy（2004）。

[9] 格式塔心理學（Gestalt psychology）又稱完形心理學，興起於 1910 年代的德國、盛行於 1930 年代的美國。起初為視覺研究概念，後來擴大為感覺領域之整體運作的探討。其基本理論為：「部分之總和不等於整體，因此整體不能分割，而整體是由各部分所決定。反之，各部分也由整體所決定。」本書第一章第二節二「藝術心理學：心理學中的視覺經驗」亦有部分探討。

「入虎穴，得虎子」似乎成為社會科學與人文研究的途徑。同樣的，一般人對藝術品的欣賞也朝著這個方向操作，反映了事物形成的結構性次序。藝術品做為文化象徵物，布爾迪厄認為觀察者必須具備一套掌握文化符碼的能力方能有所謂解讀的能力，因此取得有意義的觀察、能發生作用的觀察，在藝術世界中完全是象徵的（1990）。有觀察之「眼」而無文化資產之「珠」有如「文化盲者」（有眼無珠），擁有和使用在文化符碼的操作世界中是一體兩面的。藉助於文化象徵體系，人的觀看由自然進入文化構作的世界，也有由淺入深的層次意涵，所謂「外行看熱鬧，內行看門道」的品味區隔。表象是外，結構是內；沒有外行的專家，只有內行的專家。

上述從表面到深度的層次閱讀取徑是結構功能式的立體狀態，方法論上假定每一層次均互相扣接，循序漸進，最後通達現象的核心，即相對於表面假象的真實內在。一個成功的「剖析」有一定的軌跡可循，這可見諸於 17 世紀笛卡兒理性主義的四個方法規則中：

第一規則：自明律，即明和晰。……絕不承認任何事物為真，除非我自明地認識它是如此，就是說小心躲避速斷和成見，並在我的判斷中，不要含有任何多餘之物，除非它是明顯清晰地呈在我的精神面前，使我沒有置疑的機會。

第二規則：分析律。……將我要檢查的每一個難題，儘可能分割成許多小部分，使我能順利解決這些難題。

第三規則：綜合律。……順序引導我的思想，由最簡單，最容易認識的對象開始，一步一步上升，好像登階一般，直到最複雜的知識，同時對那些本來沒有先後次序者，也假定它們有一秩序。

第四規則：枚舉律。……處處做一很周全的核算和很普遍的檢查，直到足以保證我沒有遺落為止。（1991: 129-130）

笛卡兒的綜合律，也就是層次漸進（升）的看法普遍存在於社會學、人類學與文化研究的理論中。墨頓《社會理論與社會結構》中顯性與隱性功能（manifest and latent functions）的功能分析討論，也具有層次閱讀的意味（1968）。透過隱性功能分析，以達到明晰社會內裡、發覺具潛力領域、避免道德判斷下的庸俗結論。這裡似乎暗示著，表面的具體現象固然必要，但是是不可靠的、多變的，即使以科學的觀察獲得資料，仍然必須經過心智的判斷、辨證、過濾，以「學術之眼」透視客體方能取得「社會學重大的進步」，以及既抽象又可以普遍化的概念結構。在視覺分析上，顯性與隱性的概念有兩種指涉：其一，形式與內容，前者外顯後者隱藏；其二，內容的直接義（外表、一般概念）與間接義（即符號、象徵）（Walker and Chaplin, 1997）。[10] 詮釋人類學者吉爾茲在《文化的詮釋》中強調找出事物隱晦的文化符號體系與意義是「厚描」（thick description）的偉大目標，融合了觀察與抽象界定，也是人文研究的科學風格之保證。他說：

所有非常普遍的、在學院內造就的概念和概念系統 —— 整合、理性化、符號、意識型態、民族精神、革命、本體、比喻、結構、宗教儀式、世界觀、角色、功能、神聖，當然，還有文化本身 —— 都被編織進深描式民族誌的主要部分之中，以期使單純的事件具有科學般的雄辯

[10] 以鞋子為例，物體的描述、功能是顯性內容，而把鞋子視為性象徵或戀物對象則傳達了隱性內容。

性。……因此，不僅僅是解釋要一直落實到最直接的觀察層次上，解釋
在概念上所依賴的理論也要深入到這一層次。（1999: 35-36）

　　引文中的語詞都具有分析的功能，但都傾向厚度式的，潛藏物體
之內。相對於厚描，就是薄描（thin description），只觸及表面的現
象，也許連貫、合乎日常生活用途，但並不深入，研究者並不視為探討
的終極，也不認為是研究的飽和狀態。這就是理論的「厚度」，具有破
解文化密碼的堅實能力及「管道」。社會或文化的表象與符號結構之差
異在於：後者的意義遠大於前者，前者是進入後者的必要門道。整體來
說，文化層次閱讀的標準句構是：「表面是……，實際上是……」，如同
吉爾茲對巴里島鬥雞的分析：「表面上在那裡搏鬥的只是公雞，而實際
上卻是男人。」（前引：490）其他層次分析如索緒爾（Ferdinand de
Saussure, 1857-1913）的語言分析結構（1997）和李維史陀（Claude
Lévi-Strauss, 1908-）的文化心靈結構，都有表與裡之分，都是一種
透析現象的企圖（1995）（和意識型態的關係，參第四章第二節）。除
了科學的分析，審美也可依循深淺進行，例如余秋雨的《藝術創造工
程》將這兩種層次視為欣賞程度的高低階表現：

　　藝術欣賞中的直覺可分為兩個層次：發現式的直覺和頓悟式的直
覺。發現式的直覺也可以稱為淺層直覺，頓悟式的直覺也可稱為深層直
覺。……淺層直覺憑藉著感覺器官，而深層直覺則改造了感覺器官。深
層直覺是心靈深處的本體精神的自然釋放，這種釋放改易了「相信習
慣的眼睛」，結果便能發現別人發現不了、感應別人感應不了的許多內
容。也可以說，淺層直覺是在定勢化了的感覺器官中產生的，而深層
直覺則是激發出、並伴隨著感覺器官功能的調整過程而產生的。（1990:
201-202）

在此，表象可以說是一種挑戰；表象做為迷障，吸引著研究者一探究竟。此探勘的痕跡或記錄即是結構分析。表象隱藏著立體的形式，在撥雲見日之後，揭露結構的神祕面紗，但同時也更確認了結構層次的根本特性，彷彿如意識型態般的固著。

不同於上述結構式的態度，巴特採取徵狀式（symptomatic）地探索影像，主要在文化結構體（syntagm）中找尋其裂縫、衝突處並「見縫插針」，批判其文化形構的意識型態。在〈影像的修辭〉一文中，他分析廣告影像有三層訊息：語言的（linguistic）、指示的（denotational）、內涵的或意識型態的（connotational or ideological）。影像的意涵由淺而深，最後達到理解與批判社會整體的目的，第三個層次也稱為「今日神話」（myth today）（1972）。所以一幅義大利麵的商業廣告，不只透露產品的類屬（指示的），也強化新鮮、自然的訊息（內涵的），更重要的是鞏固了義大利的文化與國家認同，即「義大利特性」（Italianicity or Italian-ness）（意識型態的）。當廣告影像的這三層解讀完成時，事實上更具體而微地體現了「文化工業」式的批判過程（Adorno, 2001）。同樣都是透過分析的理路，Barthes 標榜視覺解構，一種反閱讀的閱讀，成為哈伯瑪斯（Jürgen Habermas, 1929-）的「解放自主」的第三個解放旨趣的意味（巧合的是，哈伯瑪斯的知識分類也是三層，也有層層漸進的味道，如果從啟蒙批判的角度看的話）（1972）。

巴特所討論的是資本市場操作下的商品形象。倘若讓我們站在馬克思主義的立場來看，現代資本主義下的生產關係下商品邏輯與私有財產制相互增強，而財產的擁有可以表現在感官的聯繫上，人因而有人自身的感官與為其存在的世界，同時也佔有了別人的感官與生命，這構成了一個異化的、片面的世界。「看」清這一層的人必須堅決揚棄這種擁有

價值與使用價值。揚棄這種「絕對的貧困」，才能重回或找到完整而全面的人之自我 —— 社會的存有狀態，進入真正人的狀態，真正屬於人「類」的眼睛，人「類」的感官，一個豐富的世界才真正的展開。馬克思詳細地剖析了這個狀況：

> 人同世界的任何一種人的關係 —— 視覺、聽覺、嗅覺、味覺、觸覺、思維、直觀、情感、願望、活動、愛，—— 總之，他的個體的一切器官，正像在形式上直接是社會的器官一樣，是通過自己的對象性關係，即通過自己同對象的關係對對象的佔有，對人的現實的佔有；這些器官同對象的關係，是人的現實的實現，是人的能動和人的受動，因為按人的方式來理解的受動，是人的一種自我的享受。……因此，一切肉體的和精神的感覺都被這一切感覺的單純異化即擁有的感覺所替代。……因此，私有財產的揚棄，是人的一切感覺和特性的徹底解放；這種揚棄之所以是這種解放，正是因為這些感覺和特性無論在主體上還是客體上都變成人的。眼睛變成了人的眼睛，正像眼睛的對象變成了社會的、人的、由人並為了人創造出來的對象一樣，因此，感覺通過自己的實踐直接變成了理論家。……不言而喻，人的眼睛和野性的、非人的眼睛得到的享受不同，人的耳朵和野性的、非人的耳朵得到的享受不同，如此等等。……所以社會的人的感覺不同於非社會的人的感覺。只是由於人的本質的客觀地展開的豐富性，主體的、人的感性的豐富性，如有音樂感的耳朵、能感受形式美的眼睛，總之，那些能成為人的享受的感覺，即確證自己是人的本質力量的感覺，才一部分發展起來，一部分產生出來。因為，不僅五官感覺，而且所謂精神感覺、實踐感覺（意志、愛等等），一句話，人的感覺，感覺的人性，都只是由於它的對象的存在，由於人化的自然界，才產生出來的。(1993: 82-85)

　　上述的說法反映了一種「現代主義的感官苦行僧主義」，企圖通過對「表面感官享樂主義」的分析解剖獲致「深」刻甚至批判的、帶著嚴肅氣氛的意義，同時也約制感官朝向特定的社會作用。批判、啟蒙、除魅的嚴肅議題通過對表象、感官的「整肅」而被實踐著，是現代性計畫的關鍵一步。觀看的從自然狀態轉變成文化狀態才有「人化」的可能。這裡的假定是，視覺與其他感官如同資本一樣被私有化，一種總體結構化的現象，邏輯和層次分析相似：表象的接觸底下有複雜的操作。我們不能看穿事物的外表，卻可以藉著理論（來自視覺意義的延伸）的洞見（insight）進入客體的內部（in-sight）取得結構性的意義，這就是視覺理性的展現。

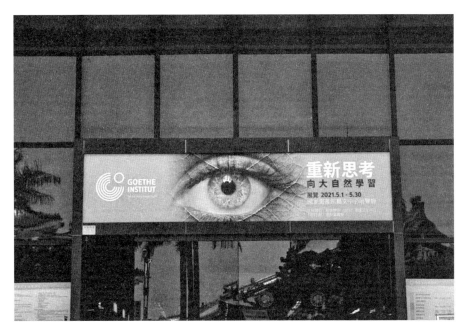

圖 2-2　眼睛是思考世界的主要媒介或途徑。

資料來源：張承宗攝於國家圖書館。

3 | 非深度分析

　　總結上面的討論，由表層到深層的方向探索暗示著結構內文化欲力的強度是逐漸增加的，帶有啟蒙（enlightening）或除魅（disenchanting）的色彩。層次閱讀因此體現了研究者對事物的洞見，當然也包括一種說服的魔力在其中；視覺與影像的層次分析架構因著影像、視覺的具體接觸而成為這種層次分析的代表作。行動見於形體之中，形體也見於行動之中，兩者互相證成。但是，形體與行動如何互相定義，還是被限定在視覺之可見與不可見的框架中，事實上是有討論的空間的。對於後現代主義者詹明信而言，西方科學主義與理性主義主導下的層次思考模式有其歷史與結構視野的問題，並據此分析而提出「非深度」的分析模式。首先，他剖析西方的四種深度模式，也是四種分析社會世界的理論（1990a: 211-221）。[11]

　　對於深度結構的層次策略解讀有賴於詮釋的啟動，詮釋的能力因此做為一種理解世界的洞見的表現。如前所論，這裡預藏著一種假設：表像與內裡之分，兩者的關係是隱微的，而在兩者之間，詮釋擔負揭密（弊）的角色。誠如他所言「人們一個堅定的信念，就是在表面的現象之下必有某種意義」（前引：213-4）。詹明信認為，這樣的信仰與假設在當代理論視野中不復見，因為「所有當代的理論都抨擊解釋的思想模式，認為解釋就是不相信表面的現實和現象，企圖走進內在的意義裡去」。他因此總結西方現代主義和後現代主義的進程，其明顯的變化是「從深度感走向平面感」（1991）。對深度感的質疑，和批判製造幻覺空間、一統視點的透視法（單點透視）有關係，也就是對 15 世紀以降人

[11] 見第一章第一節「問題意識」。

類視覺的科學化過程予以一觀看點為中心所獲得的秩序化、系統化空間的再反省。詹明信將這種狀況和笛卡兒哲學中「意識即中心」的看法、自然的統一化、商業以及科學觀聯繫在一起，和前述傑的「笛卡兒透視主義」（Cartesian perspectivism）相呼應（1990a: 183-184）。

事實上，詹明信的理論更明顯的標舉出視覺在西方文明化的形構中扮演舉足輕重的角色。視覺所到之處，顯示新的社會秩序正在成形，也就是新的社會景觀的浮現，而主宰著這一切變遷的主要動力就是科學，並意味著對人類身體知覺的信任大多投注在視覺方面；換言之，將視覺絕對化為接觸世界、收集正確可靠資料的途徑，雖然，這種信賴從批判的角度來說是有所保留的。透過觀察、視覺、表象、層次，似乎也保證了社會世界的結構式存在。

詹明信反對金字塔式的結構邏輯，也就是由某一種基礎引向更高或更深的意義體系。在他看來，表面與內容之間並沒有這種厚度式的因果關係，表面的現象不是內在結構的一種不可信賴的、片面斷續的訊息，表面有其自身更高的意義層次，表面現象就可以生產出足夠的意義，表面就是結構，因此大膽地提出「最簡單的、表面的東西也就是最高級的東西」的看法。

結構、深度、層次、關係在此成為西方建構知識體系中的共同分析架構之概念特色（1990a）。它既是分析的、也是建構的，既是分、也是合，兩者互為表裡、互相指涉，但是它不必然是垂直的、或上下的統攝關係，它可以是水平關係，以位置（position）的差異取代階層（stratum）的從屬關係。這樣的思考有另類方法論的意涵。齊穆爾以橋與門隱喻文化與自然的區別，說明人類整合聯繫與區分內外的本能，可以做為水平觀察的參考。他解釋道：

　　人類以特有的方式進行聯繫和分離。換言之,聯繫和分離總是相輔相成,互為前提。假若我們列舉兩種天然物稱之為分離,那麼,在我們意識中,這兩者已經相互聯繫並互為對方的襯托了。反之,被稱為聯繫的事物,當用任意方法使之分離後,它們正是為了相互聯繫才分離的。實際正如邏輯一般,聯繫本來並不分離的事物毫無意義,聯繫並非在所有情況下均處於分離的事物也無意義。……無論直接的或象徵性的,無論肉體的或精神的,人類無時無刻不處於分者必合,合者必分之中。(1991: 1-2)

　　透過齊穆爾的啟示,層次閱讀的分析結構一方面具有橋的聯繫功能,另一方面具有門的區隔作用,都是意志(或權力)形塑下的「形式再現」。當我們把層次閱讀的觀點視為聯繫的橋時,我們對事物的表象與內在的假設猶如河流的兩岸,此時反映聯繫欲力的重點是橋的形式(造型),而不是抽象的主觀意圖。因此齊穆爾說:「形體源於行動,行動趨向形體」(2),分析的結構是具有形式意義的,是美學的、直觀的,因為:

　　橋梁的美學價值在於,它使分者相連,它將意圖付諸實施,而且它已直觀可見。……奉獻於實施架橋意圖之純動力已變成固定的直觀形象……包含著整個現實生活的過程。橋梁授與超越一切感性生活的最終感覺以一種個別的未經具體顯現的現象,它又將橋梁的目的意圖返回自身,視之成為直觀形象,彷彿被塑對象一樣。(3)

　　分析結構成為重要的觀看對象,而不只是做為連結兩岸的目的。換言之,結構形式的使用價值建立在象徵價值之上,成為作品的自身價值,是詮釋行動的展現。其次,若是層次閱讀結構具有門的區隔特性,

那麼現象被看作是連續的整體，透過門區隔出有限（內）與無限（外）的運作模式，據此「體現了界限意義和價值所在」(8)。循此，層次閱讀始終是一種方法論上的切割方式，體現閱讀者的策略位置。因此所謂表象與內在是人為的區隔，並非本質上的認定，可以確認的是，方向是構成門裡門外重要的決定因素。人們只記得「上窮碧落下黃泉」，但其結果卻可能是「兩處茫茫皆不見」。詹明信和齊穆爾持「我上窮碧落下黃泉，尋汝不見，汝卻在此。」[12] 的態度，扁平化視覺分析的層次觀，化為形式關係，視覺表象的意義在表象自身及其互動關係，神聖與凡俗的嚴密區隔因此鬆動，是視覺研究透過理論（一種深度的假設）以突破雅俗區分所需思考的。進而言之，表象和具體、內在和抽象的連結與對立之二元觀點因此必須重新檢討。

　　非深度分析雖然強調表面與表面連結的意義，但是不是因此完全捨棄結構的詮釋方法令人懷疑。理解現象的過程，總是需要描述、分析、詮釋，不論其採取的方式為何，總是一種從某一點出發形成「延伸的」、「擴展的」、或「釋放意義的」過程，總而言之，是意圖的，即使不使用深度的用詞，即使避免固著的結構性看法，仍然具有深度的意味。毋寧的，詹明信的平面化解讀，重視形式關係是層次解讀策略的反序操作，也就是說，當游離的能指（floating signifier）附著於他處後（所謂「拼貼」、「混雜」的後現代主義概念），重新生根，建構意義，觀察者根據表面的構成「虛擬」其構造，是由表面返回表面的洄游，或說找一面可以返照的鏡子「暫時」認清自身，和深度分析中企圖揭穿事實、解剖早已存在的形構關係的力道不同，但拉開距離動作是相同的。非深度分析可以是另類深度解讀模式，一種抵抗解釋的方式。

[12] 文出唐白居易《長恨歌》，宋羅燁《醉翁談錄》〈王魁負心桂英死報〉。

以上層次解讀策略與非深度分析觀點，對事物之外貌（physiognomy）及主體解讀意義均抱持重視的態度，但對於處理外貌的態度顯然是不同調的，因之其研究目的也有根本的紛歧、取得的視覺意義更有所不同。現今視覺研究認為視覺現象具有多層次意涵，同時兼取層次解讀策略與非深度分析觀點於各種影像與視覺關係的分析之中，忽略了理論背後的預設，筆者認為，在這點上更需謹慎處理。

2 4 小結

本章論及察言觀色有賴視覺感官的運作，而達成此表裡如一的觀察則端賴正確的觀看的方法，這個正確的觀察之道事實上和實證主義、科學主義與理性主義有關，而這三者的精神體現與貫徹在透過觀察所獲取的知識上面。雖然科學的觀看帶來洞見，批判而論，它反映了科學介入觀看後視覺被窄化的隱憂。總的來說，視覺的理性化使視覺淪為選擇、抽象與轉換的工具，是「觀」點，也是「盲」點；是洞見，也是漏洞之見。

檢討社會科學的觀看，可從層次解讀策略加以瞭解。涂爾幹《社會學研究方法論》認為，從事物的部分外形進入觀察可以取得一種可靠的資料，從而瞭解事物的全部真相。對他而言，慧眼可以識（視）英雄，但唯獨必須英雄的內在構成英雄的外在特質，這是不容置疑的「假設」（也是事實）。同樣是社會學方法名著，韋伯《社會學的基本概念》提出理解有「直接觀察」與「解釋性」兩種，前者和後者相互搭配成為真正的理解，社會行動的意義在對視覺接觸後的詮釋才得以成立，詮釋性理解可以說是觀察的額外成就。由外而內，內在解讀因此比外在解讀更具

有意義關聯，更具有社會學意義。韋伯所舉伐木工人的比喻說明動機的詮釋為觀察之本，視覺在兩位社會學家的眼中的確受到重視，但不是可以獨立竟其功的感知感官。

層次閱讀的方法不僅在社會學方法中見到，藝術史研究更是明顯。潘諾夫斯基 1939 年名著《圖像學研究》可為代表。他將圖像分為三層的解讀：自然主題、傳統主題、內在意義，透過描述、分析、詮釋，表面的圖像可以找到文化社會結構形式。圖畫的表層因此一圖像學的方法而逐漸被剖解開來，進入圖畫背後的結構祕密。潘諾夫斯基的圖像解讀策略和曼罕的客觀意義、表達意義、文件意義的理論有異曲同工之處。從潘諾夫斯基到曼罕可知，觀看是對歷史與文化層層剝解的方法，「觀點」有其雙關語 ——「觀」點和觀點，既是視覺隱喻也是方法的態度或價值觀。值得注意的是觀看是可以在方法的驅動下進行細膩的拆解程序，視覺此時被納入層次解讀的第一關。第一關意味著視覺無法獨立作業，擁有布爾迪厄所謂文化符碼的階級方能解讀文化系統，因此層次閱讀的視覺是符碼化的視覺，視覺帶著符碼的工具才能出入該體系。詮釋人類學者吉爾茲《文化的詮釋》裡「厚描」和「薄描」的概念充分反映層次解讀的看法：越深厚越有意義。事物被假設為有其厚薄，透過理論的「厚度」解讀，文化結構之密碼因而被破解。

上述表裡如一的看法是屬於結構功能式的，看是看穿、看對客體，是正閱讀。另一種層次閱讀是反閱讀，其目的不再詮釋結構的內在功能與目的，而是找到文化運作的把戲，巴特徵狀式（symptomatic）閱讀（語言的、指示的、內涵的或意識型態的）的第三層現代神話，反將了結構一軍，因此解讀策略獲得內在批判的支撐點。特別是巴特專注於圖像修辭更凸顯層次解讀策略在視覺上的特殊角色。可以說，它賦予視

覺文化詮釋方法更強的合法性地位。巴特對商品形象的分析同時也將影像納入了馬克思的生產關係概念中。總之,視覺的符號化、階級化呼應了馬克思「人的眼睛和野性的、非人的眼睛得到的享受不同」。

社會學、人類學、藝術史學及符號學的「觀」點採取的是層次閱讀的路線,在詹明信看來,並不符合跨國資本體系下的文化邏輯。他主張人們所堅信的表象之下必有某種意義的迷思必須破除,後現代社會的表象就是終點,沒有內層續曲 —— 當內衣已外穿、當序曲即續曲之際,就無所謂內外之別。詹明信總結了現代主義的四種深度模式並以平面終結視覺的層層探索。非深度分析並非捨棄分析或根本就不分析,而是強調連結的意義,但卻不是脈絡的意義。因此,後現代影像的拼貼、諧擬、歷史精神分裂症等特質在在都顯示一種新的視覺隱喻的解讀策略於焉形成。過去強調深刻性,當代認為膚淺也有「可看性」,這是視覺模式、層次閱讀與其符應於現代/後現代的最大分野。

固然現代/後現代有層次閱讀模式轉換的軌跡,固然層次轉換和視覺模式有一定程度的關聯,層次閱讀模式是一個總體的文化解讀法則,對視覺而言還是隱喻性的關聯,我們有必要探討專屬於現代/後現代的視覺模式與眼睛觀看的內容與意義,這是下一章所要討論的。

CHAPTER

3

現代與後現代主義
視覺模式的辯證

　　西方哲學傳統與理性論述建基於視覺感官的感知與辨析之上，同時
也反映了視覺模式在文化議題上的矛盾情結：對視覺又愛又憎，這一點
在第一章文獻回顧中已有所探討。然而，視覺模式當然不只是和眼睛相
關的感知作用之分析，視覺模式所指涉的真正意涵為何，如何成為詹明
信的核心概念，詹明信宏旨「平面模式」又如何與其他現代／後現代視
覺論述對話、聯繫，是本章鎖定的重點。

1 焦慮的眼睛：現代視覺論述及批判

　　以視覺模式的轉變描述現代、後現代主義文化型態的差異是詹明
信探討後現代主義的理論特色。在筆者看來，他啟發現代／後現代文化
者對視覺所扮演的角色之關注，同時將「文化轉向」的分析更集中地
從視覺出發 —— 即「視覺轉向」。詹明信可以說是促進了當今視覺文化
論述的先導人物，這一點是一般視覺文化探討者所較少提及的，尤其是
就視覺被認為和理論建構與方法論觀點的歷史地位有密切關係這個面向
來看。當視覺文化做為一門新興且受關注的領域、但卻被抨擊為視野、
理論與方法不夠嚴謹之時（參考第一章第四節），詹明信的視覺模式考
察可以扮演更積極的角色（雖然論據與邏輯尚嫌薄弱），尤其是視覺文
化研究者已普遍體認到「視覺性」而非視覺現象是探討的關鍵語（劉紀
蕙，2006，2002；Bal, 2005；吳瓊，2005）（參見第一章第二節四）。
詹明信提出從深度到平面模式的轉變是現代與後現代文化的主要分野
之一，在此，「深度」與「平面」同時指涉了視覺解讀與圖像構成的意
義。他以四種「深度模式」理論的解讀模式和視覺深度解讀策略做比較

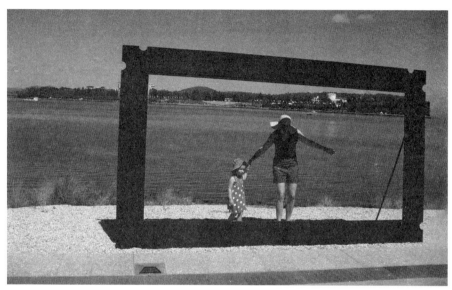

圖 3-1　框架界定了觀看的客體與價值，畫框內的人物成為凝視的焦點，畫框外不在此限，
　　　　不會被談論或注意。

資料來源：作者拍攝於澳洲海邊雕塑展。

（參考第一章第一節），[1] 很明顯地並不是單純地運用觀看的作用，而是將視覺當作是西方文明理性化過程中理論形構的隱喻。換言之，他承接西方哲學傳統中視覺做為理性工具所引帶與開展出來的西方文明內涵，[2] 但同時將這種看法轉變成文化觀察的「隱喻」（即「視覺隱喻」，下面詹明信引言中所謂的「含混」用詞）或寓言，並據以做為後現代理論的分析基礎。後現代文化現象裡有一種深刻與膚淺的觀察取徑，但無關乎日常生活的膚淺用詞、也和視覺的深度空間分析不同。在一篇訪問稿中，詹明信解釋這個細微但具有重大意義的差異，所謂視覺深度的第一要義應是解釋的深度，看法的深度，不僅僅是眼睛的空間感與立體感的回應而已：[3]

　　我想集中討論一下平面性問題，這種平面性不能同現代主義繪畫那人所皆知的重新佔據畫面的平面性相混淆。我是依據某種深度的消失來描述這一現象，我有意以一種含混的方式來使用深度這一概念。即是

[1] 「除了孟克的畫發展出來的詮釋學的內在和外在模式之外，至少還有其他四個基本的深度模式普遍在當代理論中受到排斥：一、本質和外表的辯論模式，以及經常隨之而來的各種意識型態或錯誤意識的概念；二、佛洛伊德的潛伏和外顯的模式，或壓抑的模式（這當然是傅科的《性史》的目標）；三、真實性和非真實性的存在模式，其英雄式或悲劇性的主題和疏離及反疏離的重要對立有密切的關係，本身同樣是後結構式後現代時期的一個受害者；四、最近的意符和意指之間的符號與對立（在 1960 年代和 1970 年代的短暫全盛時期，迅速地被闡述，也迅速地被解構）。」（Jameson, 1998b: 31-32）

[2] 承認西方哲學中視覺在感官等級制中的最高位階與在理智中所扮演的要角等，視覺所建構的世界種種是一種現代主義的烏托邦。例如：梵谷（Vincent Van Gogh, 1853-1890）的〈農民鞋〉作品可被「視為一種烏托邦的姿勢，一種補償行動，其結果是製造出一整個新的烏托邦感官領域，或至少是那個最無上的感官 —— 觀覽視覺、眼睛 —— 的烏托邦領域」（1998b: 26）。

[3] 詹明信雖然將視覺當作一種隱喻，但也不死心地要把這種隱喻同時也看成是真實的視覺體驗，後現代建築無法測度其體積感就是一例（1998b: 32）。

說，我所表示的不只是視覺深度 —— 這在現代主義繪畫中已出現 ——
而且要表明一種解釋的深度，意即事物令人迷惑的思想，因為事物的奧
祕已由於解釋而昭然若揭。……最後，通常被稱為歷史意識和過去感
（the sense of the past）的那種歷史性和歷史深度也喪失殆盡。簡而言
之，事物落入這個世界並再次成為裝飾；視覺深度與解釋的體系一併消
失；某種特別的事物出現在歷史時間中。（2003: 94）

　　對詹明信而言，視覺化的成果反映了現代主義的理性化特徵，因
此相對的會有後現代主義下產生脫逸理性的可能，並且導致該文化「既
無中心又無法視覺化」和「無法為自己定位」的狀況。視覺做為一種理
性，在這個語境裡恐怕要更普遍地來看待成西方文明理性化的總體展
現。視覺即理性，視覺化即理性化，如果不是如此，至少視覺和理性是
一體的兩面。其次，「視覺深度」不但等同於「解釋深度」，並且和「情
緒深度」連結，視覺的平面化意味著情緒的重大轉折，意即，從焦慮到
精神分裂（schizophrenia），人此時無需為歷史或現代主義的使命有
任何負擔或做出任何承諾。就這個現代性邏輯延伸，視覺假設了觀看行
為下主體內外必須一致卻無法如願的緊張狀態，而這導致一種表達的失
當。因此，他將孟克（Edvard Munch, 1863-1944）的〈叫喊〉視為
高度現代主義的「情感表達的體現」和「表達本身的美學結構」的代表
（1998b: 31）。後現代主義不贊同這種內外在（或表面與內裡）分離
的模型，因此後現代主義者通過反深度策略 —— 諧仿（pastiche）、
無歷史感與精神分裂、懷舊（nostalgia）來抵抗現代主義的無所不
在的烏托邦，以歷史遺忘之姿態進入消費至上的時代（Jameson,
1998c）。它的嚴肅性在於「談笑用兵」，一種矛盾但極為徹底的自我身
心解放，又不同於啟蒙運動的對抗方式，後者仍相信整體的歷史主體在
歷經思想革命後仍然可得。詹明信將柏拉圖洞穴中囚徒的心情改寫為：

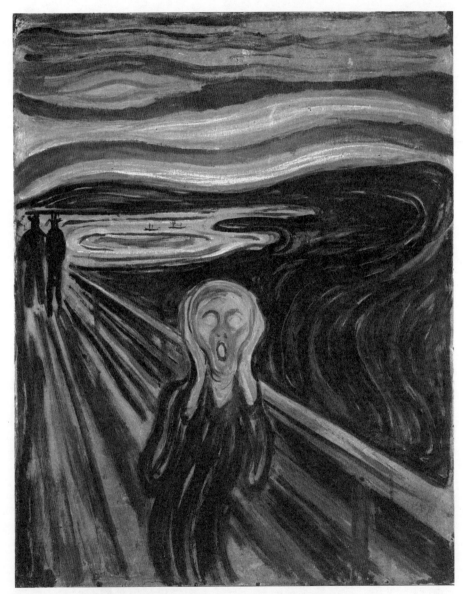

圖 3-2　空洞的眼神顯現現代主義的焦慮，因為現代主義不允許空洞。

資料來源：Google Art Project。

文化生產已經被逼回到心靈裡面，在單子主體（monadic subject）的內部：它不再能夠從自己的眼睛直接注視現實世界去尋求指涉物，而是必須，彷如陷在柏拉圖的洞穴裡面，在洞壁上追蹤這個世界的心象（mental images）。如果這裡還有任何寫實主義的成分，那是從驚嚇中迸出來的「寫實主義」，驚嚇是因為想抓取那一片囚壁，因而瞭解到，不管基於什麼特別的理由，我們似乎注定非得要透過我們自己對於歷史的過去所形成的通俗意象與刻板印象才有辦法尋找那個過去，而那個過去本身永遠停留在可望不可及的地方。（1998c: 175）

綜合詹明信分析古典、現實、現代與後現代主義平面、深度的概念，可以從下面表格加以對照：

表 3-1　觀念、視覺再現與觀看關係

	古典主義	現實主義	現代主義	後現代主義
創作主題	深度	深度	平面	平面／深度
作品表象	二度空間中的三度空間	二度空間中的三度空間	純粹平面	放棄幻覺主義與封閉的平坦概念
藝術目的	藝術（過去式的深度）	藝術與科學（現在式的深度）	藝術（現在式的深度）	生活／藝術（無所謂深度）
視覺閱讀	深度	深度	更深（自主化符碼）	平面

具體而言，後現代主義對現代主義的反動可見諸於「以水平取代垂直，以空間取代時間，以系統取代深度」（1998b: 366），這三者（水平／垂直，空間／時間，系統／深度）總的來看是視覺意涵或隱喻的意思。詹明信以寬鬆的深度視覺模式（也許可以這樣看待：因為他採用隱

喻方式，所以寬鬆，並能將視覺模式延伸為其他的模式思考）反映四種現代理論，在其他視覺理性與現代性的探討中可以找到相對應或不同角度延伸出來的觀念，構成「視覺學派的現代主義批判」，也可以說是詹明信對現代主義的觀察與後現代理論的基礎。

一、笛卡兒透視主義（Cartesian perspectivalism）批判

將視覺理性化是西方文藝復興時期最偉大的事蹟之一，人們首度能以製作圖畫的方法將視知覺象徵化。視覺理性化的代表性呈現就是透視法，但透視法並非純為文藝復興的產物，而是一種交錯參照的觀看事物的「再現策略」，亦即「一套以視覺來詮釋世界的方法」（Mirzoeff, 2004）。早在 11 世紀阿拉伯人 Alhazen（Abu Ali al-Hasan Ibn al-Haytham, 956-1040）發現「視覺金字塔」（visual pyramid）的概念，認為「聚集在一起的 [視／光] 線能傳達景深」，這個經驗理性（即經驗的理論化和理論的經驗驗證）的看法廣為中世紀社會所接受。[4] 1435 年阿爾勃蒂（Leon Battista Alberti, 1404-1472）發現簡易而合乎邏輯的圖畫透視，這個技法保證了物體間一種嚴格的雙向韻律關係（metrical correspondence）而確定兩者座落在空間與圖畫表徵中。阿爾勃蒂之後，達文西（Leonardo da Vinci, 1452-1519）及其他藝術家將它簡化為藝術家可用的形式（稱為「construzione legittima」），1505 年維亞多（Viator, 1445-1524）發展三點透視，

[4] 達文西說：「透視法屬於一種理性的展現（rational demonstration），在這種展現中，經驗就能驗證（confirms）那些透過『線條金字塔』（a pyramid of lines）將本身之擬形（similitudes）傳達給眼睛的事物。我所謂的『線條金字塔』，是指那些發源於遠方實體平面的邊緣而來並且會聚於一點的線條；在這種情況下，出現在視覺中的這個『點』，乃是所有物體的普遍評判基準。」（引自 Mirzoeff, 2004: 47）

1525 年杜勒（Albrecht Dürer, 1471-1528）使用投射法繪圖，1600
年孟德（Guidobaldo del Monte, 1545-1607）總結 16 世紀的透視
知識，並首度提出「消失點」（punctum concursus）的名詞。1630
至 40 年代，德斯阿規（Desargues, 1593-1622）及巴斯卡（Pascal,
1623-1662）發展現代透視幾何學（德斯阿規的朋友笛卡兒 1637 年出
版分析幾何的書籍），透視因為幾何的引進而數學化。19 世紀中照相透
視被用做測量、調查與複製的工具。視覺感知的科學化與技術化使視覺
再現成為可靠的溝通符號與象徵管道，「視界（sight）如今已變成感官
知覺的主要大道，並且是關於自然的系統思想之基礎」（Ivins, 1938:
13）。

　　做為視覺化表徵，透視法（及線條）被認為是官方的再現系統並
帶有一種魔力，讓觀者進入如幻似真的天地裡。這種效果有種迷人的特
質，反映在 17 世紀一位透視法教師的說法：「透視、表象、再現和描
繪，根本都是指同一件事情。」（Mirzoeff, 2004: 54）法國數學教授尼
瑟鴻（Jean-François Niceron, 1613-1646）指出：

　　透視法是一種真正的魔力，或者說是科學的完美發現，它讓我們
能更完整地去瞭解或辨識自然與藝術中最美麗的作品，透視法在所有的
時代都倍受尊重，不只是一般人，連世上最有權勢的君王也很尊敬它。
（引自 Mirzoeff, 2004: 50）

　　更重要的，透視法代表視覺理性化的成果，它是永久的（atemporal），
去身體的（decorporealized、decarnalized、disembodied）、先驗
的（transcendental）以及全知的（omniscient）（Jay, 1993），而
權力意義上是霸權的、上帝權威般的、天使的（angelic）眼睛。因為
數學與機械的介入，人與世界的觀看模式與關係產生了根本性的變化，

一個新的現實於焉誕生，柏格指出這個矛盾就是「視覺的絕對化」——
單眼觀看世界：

> 透視使單眼成為可見世界的中心。每樣東西聚集於此眼如同無限的
> 消失點。可見世界為此觀者安排，如同宇宙曾經被認為為神而安排。根
> 據透視法的傳統，沒有所謂視覺互惠，對上帝而言毋需將自己定位為與
> 他人的關係：它自己就是定位。(1972: 16)

詹明信也認為透視法是非人的觀察法，是幻覺、神話與意識型態，
表現出笛卡兒「意識即中心」的觀點（1990a）。「絕對至高的統治者」
(the absolute monarch) 是 Goux 對單眼透視主義的觀察（引自 Jay,
1993: 69, 註 153）。笛卡兒《方法論》等論文（見第一章第二節一）所
研究的視覺現象都是以單隻眼睛的單定點觀看，固定凝視且從未眨眼、
負責觀察而不必然被看的眼睛，一個只相信「眼見為憑」的穿越時空的
眼睛，換言之，這個從不疲累的眼睛是異於常人的，更是以永恆的機
械之眼代替人的肉眼。它奠定了現代視覺中心主義的核心，傑將它稱
為「笛卡兒透視主義」(Cartesian perspectivalism) 概念：因為笛
卡兒假設在任何人的心靈凝視中可取得的清晰明確的概念毫無二致，因
為概念和延伸的事件世界如神般地確保一致（前引：189）。「笛卡兒透
視主義」因此代表了西方現代視覺文明的高峰，誠如傑所言：「笛卡兒
透視主義事實上可以極快速地表現為現代的宰制視覺政體」（前引：69-
70）。詹明信說透視法是一種幻覺、一種意識型態，「和笛卡爾﹝兒﹞
的『意識即中心』的觀點相聯繫，和西方新興的關於科學的觀念相聯
繫的，此外還有自然的統一化，以及商業的興起等等原因」（1990a:
184）。除了社會條件的變遷與文化觀察論述外，視覺的現代性透過幾
何數學、圖式化與理論言詞的交替辯證表現出異於純邏輯或文字的視覺

再現論述，這種「直證性」（ostensive）^[5] 的圖文交互參照理論形態讓視覺模式同時涉及了圖像與文字的思維結構。對「笛卡兒透視主義」的批判因此不僅是觀看方式與內容的描述，而是視覺性的批評，將觀看者與被觀看者納入關係性的架構中整體地看待著。

圖 **3-3**

從左下方朝右上觀看，將看到「勿忘終將一死」(Memento mori) 的秘密與靈魂救贖。

資料來源：
Google Cultural Institute。

[5] 巴森朵認為圖像批評不是純然文字的描述與思維，它總是「面對實例進行證明的行為」、「有賴於我本人和聽眾雙方通過語詞和對象的相互參照賦予其明確的意義」，一種回憶的方式（及過去式）及圖文對照的方式互相強化。這就是圖文互賴下互文（intertextuality）的直證性（ostensive）意義，文學描述類型中的「藝格敷詞」（ekphrasis）（1997: 1-14）。關於 ekphrasis 的解釋與文化上的應用可參考劉紀蕙〈跨藝術互文改寫的中國向度：綜合藝術形式中的女性空間與藝術家自我定位 I〉。詳細討論參見第四章第二節。

　　值得注意的是，笛卡兒式的視覺霸權並沒有獲得一面倒的認同或取得完全控制的局面，17 世紀的藝術家基於政治因素及光學原因在作品中參揉著透視與主觀的表現，甚至在畫面中玩弄兩種觀看位置的遊戲，場景透視、人物反透視，以及「錯覺表示法」（anamorphosis）[6] 表現都是「反抗菁英視覺再現模式的指標」（Mirzoeff, 2004），將於本章第二節中討論的巴洛克視覺模式也是相對於透視法的「邪說異教」，是面對一統的視覺政體的逃逸做法。

二、權力的眼睛、眼睛的權力

　　前述觀看與被觀看的關係連結，其中核心的概念就是權力，透視法中的消失點被認為是政治領導的控制點。擁有權力者透過視覺監控與掌握被觀看者的一舉一動，被觀看者也意識到那全知、無所不在的眼睛隨時在側，因而其身心狀態受到一定程度的影響，表現出期待下的行為或壓抑其慾望。權力的行使不一定是直接作用於身體，其最高道行在於建立一種如影隨形的影響 —— 讓被觀看者自身意識到被觀看，最後逐漸培養一種內化的自我監視機制，達到完全的「置入性控制」。西方哲學將視覺視為不必接觸的高等級感官，可以感知外在訊息而構成意義，就這點而言，視覺的權力關係可以說是視覺的哲學論述的延伸。規訓與懲罰的目的除了達成身體的制約，最重要的是提供一種觀看的景觀，使

[6]　一般的透視法都假設觀者立於畫面前面，但 anamorphosis 則要求觀者找尋一個非中心的位置方能完成正確的觀看，因此透視法的正當性在這個小小的詭計裡被愚弄了一下。例如，1533 年霍爾班（Hans Holbein, 1497/8-1543）的〈使節〉（*The Ambassadors*）（圖 3-3）畫面正下方的細瘦造型必須在幾乎貼進畫面之左下方方能認清該造型為一骷髏。雖然不被認為是正統的藝術手法，從 16 世紀起 anamorphosis 已廣為流傳。

施懲者、被懲者及觀眾三者得以「眾觀」，達到殺雞儆猴、殺一警百的效果而達成樹立紀律的目的，這樣的景象的典型表現中國的斬首示眾、西方社會的公開處刑 —— 所謂「**旁觀他人痛苦**」的快感（Sontag, 2004）。這是傅科援引邊沁（Jeremy Bentham, 1748-1832）之「全景敞視主義」（panopticism）的核旨，描述全景敞視機器（建築）（panopticon）的特色是「隱身」、「自動化和非個性化權力」、「知識與權力一體」:[7]

全景敞視建築是一種分解觀看／被觀看二元統一體的機制。在環形邊緣，人徹底被觀看，但不能觀看；在中心瞭望塔，人能觀看一切，但不會被觀看到。（2003: 201）

全景敞視建築是一個全景敞視建築神奇的機器，無論人們出於何種目的來使用它，都會產生同樣的權力效應。（202）

全景敞視建築像某種權力實驗室一樣運作著。由於它的觀察機制，它獲得了深入人們行為的效能。隨著權力取得的進度，知識（認識）也取得進展。在權力得以施展的事物表面，知識發現了新的認識對象。（204）

[7] 傅科對邊沁全景敞視監獄的分析見於 1975 年《規訓與懲罰 —— 監獄的誕生》，心理學家米勒（Jacques-Alain Miller）比他早兩年討論了邊沁監控設計的內涵:「全景敞視監獄是理性之廟，在各種意義上的明亮與透明：首先是因為不再有陰影與無處可躲：它暴露於隱藏的眼睛下持續的監視；但同時，因為環境的極權主義控制排除各種不理性的事物：沒有不透明性能忍受邏輯。」（引自 Jay, 1993: 382）美國歷史學家興默發（Gertrude Himmelfarb）於 1965 年已發表相類似關於邊沁的結論，但未被引用（Jay, 1993: 383）。

　　全景敞視建築達到資源的最小化與權力的最大化，事實上是社會的權力結構的隱喻，換言之，權力結構就是全景敞視建築。透過權力的眼睛讓事物無所遁形，眼睛的權力因而無所不在，能見度（visiblity）成為重要的權力再現的表現，能見度轉換成社會奇景，回應權力的視覺化要求：

　　為了行使這種權力，必須使它具備一種持久的、洞察一切的、無所不在的監視手段。這種手段能使一切隱而不顯的事物變得昭然若揭。它必須像一種無面孔的目光，把整個社會機體變成一個感知領域：有上千隻眼睛分布在各處，流動的注意力總是保持著警覺，有一個龐大的等級網絡。（2003: 213）

　　全景敞視主義則是具有最普遍性的強制技術。它繼續在深層影響著社會的法律結構，旨在使高效率的權力機制對抗已獲得的形式框架。（2003: 220）

　　在一次訪問中，傅科說明監控的概念源自 18 世紀下半對黑暗空間的恐懼及追求透明社會的理想而發展一套簡單操作的技術（以展現權力技術），和過去「啟蒙」（en-light、lighten）的觀念是銜接的，目的是讓隱藏於黑暗世界中的罪惡、疾病現身並處於可控管的情境中。這是邊沁 1791 年全控監獄機器構想之延伸，整個社會將因邊沁的設計而大放光明，邪惡、偏差無所遁形，清楚的視看是這個機器努力的目標。因此監看的方法可以說是一種「看法」——有效的監看和方法的設計有密切關係，方法決定論述，論述則形構著權力關係：

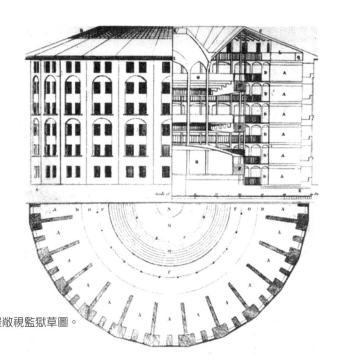

圖 3-4
邊沁（Bentham）的全景敞視監獄草圖。
資料來源：維基百科。

　　夢想一個透明的社會，每一部分都清晰可見，夢想一個沒有任何黑暗區域的社會，那些黑暗區域是由王權和其他組織的特權建立起來的。那是夢想每一個人，無論其地位如何，都能洞察整個社會，人的心靈可以溝通，他們的視覺不受任何阻礙，公眾的觀點相互作用。……當時不斷興起的「看法」的統治，代表了一種操作模式，權力可以通過一個簡單的事實來得以實施，即在一種集體的、匿名的凝視中，人們被看見，事物得到瞭解。一種權力形式，如果它主要由「看法」構成，那麼，它就不能容忍黑暗區域的存在。如果本瑟姆 [Bentham] 的計畫引起了人們的興趣這是因為它提供了一種可以施用於許多領域的公式，即「通過透明度達成權力」的公式，通過「照明」來實現壓制。（1997: 155, 157）

圖 3-5 生活周遭處處有監視的眼光。

資料來源：作者攝於澳洲坎培拉。

　　透過硬體設計與軟體管理，觀看和監控事實上和觀看的技術有密切關係，技術化的觀看成為一種綜合的觀看者、被觀看者的關係。當技術化的觀看成為一種架構，這一觀看流程（亦即視覺化過程所構成的視覺模式）就成為文化意義座落之處。視覺文化分析就是「把視覺當成一個意義創造與鬥爭的場所」（Mirzoeff, 2004: 8）。傅科的「全景敞視主義」除了權力論述的內涵，事實上帶有方法論的意義，任何視覺操作都是一種關係的構成，觀看的方法因此是權力宰制的形式 —— 監督（supervision）可以說是「超視像」（super-vision）的文化本義，前述透視法的發展也是有相同的意涵，那隻透視的眼睛帶有權力般的非人之眼，透澈每一個角度。以杜勒為例，畫家透過視覺測量機器將對象定著於畫面上，被描繪下來的圖像是一個被定義著的、馴服的、單一觀點的（從觀看者的角度出發）的客體。看法決定客體，看法決定世界呈現的樣子。躺坐的身體之再現是觀看之道，是權力的眼睛，終將化成眼睛的權力（特別是圖中男畫家觀看與描繪女性身體，女性主義者將此霸權的性別關係當作是觀看意識型態批判的重要議題 —— 男性凝視）。這套視覺再現法則在傅科的「觀看／權力／論述」表述中被充分的落實，並成為現代社會控導技術的理論基礎。因此，這可以說傅科將西方視覺技術與視覺再現技術的運作機制加以現形：觀看與再現的理論化與方法論化。這麼一來，透視法和全景敞視主義的交集是「消失點」，默佐芙認為「透視法的消失點已成為一種社會控制點」，他比較兩者的聯繫：

　　透視法指示並引導了視覺領域，創造出一個觀看的空間位置；「圓形監獄」則創造出一套能夠看見別人的社會系統。

▲圖 3-6

阿爾布雷希特‧杜勒（Albrecht Dürer, 1471-1528），〈The Designer of the Sitting Man〉。

資料來源：a world history of art。

▼圖 3-7

阿爾布雷希特‧杜勒（Albrecht Dürer, 1471-1528），〈Underweysung der Messung〉，第 2 卷中的圖片。

資料來源：The Met。

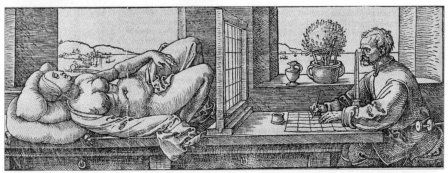

說明：不要忘記觀看者總是男性的角色。

　　這兩種視覺系統創造了世界新的視覺模式。全景敞視監獄從規訓的角度而言是「非禮**勿**視」。在監視下行動，透視法從再現世界的角度而言是「非禮**無**視」：它的觀看規則使世界現形，同時在觀看之外是一個不可見的世界（因此也就無意義）—— 看不到，也沒什麼好看（不值得看），甚至不知如何看。更強制地：不准看！

三、從文化工業到視覺工業

霍克海默（Max Horkheimer, 1895-1973）和阿多諾（Theodor Wiesengrund Adorno, 1903-1969）所提出之文化工業批判概念，主要是針對文化被納入資本市場機制（與法西斯主義的政治美學化／美學政治化）之後的現象將喪失其啟蒙和批判理性的精神所提出的觀察（Horkheimer and Adorno, 1990; Adorno, 1997）。雖然並沒有特別對視覺現象多所討論，但他們對動畫、電影、電視與廣告的批評隱含著文化工業的內容大部分和視覺產品有關。因此，在視訊影音科技與媒介主宰全球生活的社會，將文化工業概念延伸為「視覺工業」，或將視覺工業視為文化工業的主要成分是合乎現狀的。從事音樂社會學分析的阿多諾指出，「眼睛比耳朵更密切地調適於資產階級理性主義世界」（引自陳學明，1996: 90-91），專注於視覺表象經營並將此表象商品化的文化工業其內在精神不啻是視覺工業的最佳展現。商品化讓事物根本地改變了它的性質，布萊希特（Bertolt Brecht, 1898-1956）說：「一旦藝術品變成了商品，就不能再以藝術品的觀念來看待了。」（引自 Benjamin, 1999: 108, 註 1）同樣的，當視覺變成了商品，就不能再以原來視覺的觀念來看待。因為文化工業所帶來的重要概念是商品化，視覺工業也就是在商品化之後才有其真正的意義，古德納（Alvin Ward Gouldner, 1920-1980）稱之為「視聽感官工業」，和維持意識型態文化機器不同，[8] 因為前者強化非語言、圖像表意的部分（1997）。資本主義將人的理性變成純粹的工具理性，這種技術化的理性不但統一人的工作進程，也統馭人的思維模式與視覺模式，成為純

[8] 古德納筆下的意識型態概念具有積極的啟蒙意義和社會改革的契機。他說：「意識型態永遠都是一種批判社會的方法，標明社會問題的根源，準備做進一步的改造。……意識型態意味著對社會進行理性的批評，為社會改革做準備……」（1997: 368）

粹娛樂與消費的附庸，在左派批判學者看來，已喪失了自我啟蒙與反思的能力。文化工業的批判由此可以看出是延續意識型態的辯證分析，表象經過破譯而找到社會的內在規律，是詹明信所謂的深度解讀模式，一種啟蒙的意義（1990a: 214）。阿多諾說：

> 只要文化工業小心謹慎地避免和作品內在具有強大潛力的技術相混，它便能在意識型態的層面上獲得支持。它寄生在與藝術無關的物質生產技術之上，全然不理會本身的功能性（functionality）需要與藝術的內在配合達到整體的統合，卻又很重視展現藝術獨立自主的表面形式。我們看到文化工業只重表面的結果一方面是效率、精準和拘泥表象的僵硬等性質的雜匯，另一方面是個人主義的殘餘、濫情主義與經過合理化的浪漫主義等態度的拼盤。（1997: 322）

在美學理論中，阿多諾也談論到深度的問題，反映出左派學者受到馬克思《政治經濟學批判序言》中所提出之上下層的深度結構的影響（1970）。「調和」表面的形式與內容間之衝突、不協調是藝術品深度的反應。就此而言，文化工業與視覺工業的「膚淺」正是藝術的「深度」所要反駁，甚至糾正的部分：

> 藝術作品的質量在很大程度上取決於它是否接受不可調和之物的挑戰。在所謂形式契機中，內容，不但沒有被勾銷，而且由於形式與不可調和物的關係而再次顯現出來。這一辯證法構成了形式的「深度」（depth）。若無深度，形式將會下降到空洞無聊的遊戲水平，這正是沒有藝術造詣的市儈們的實際去處。談到深刻性（profoundity），要謹防那種經常將其與主觀內心世界的深淵（abyss）等同起來的做法。深度是一個關涉作品本身的客觀範疇。將深度斥之為另一種膚淺的做法與將

其捧上天的做法都是詭辯之舉。在膚淺產品中所發生的事情是：綜合性突然停止介入異質的細節，使它們實際上完整無損。在另一方面，深刻的藝術作品是這樣一些作品，它們既設法昭然揭示種種歧異或對抗性，而且還通過迫使它們成為開放的、也就是現象性的東西以期解決它們，從而使公斷成為可能。（1998: 326-327）

對阿多諾而言，真正的藝術抵抗文化工業機制下全面商品化的危機，也就是藝術的深度對抗商品的平面。視覺工業在文化工業的工具性邏輯下被有效地產品化，因此要談論視覺的革命性也只有在藝術的革命理念下方有可能（Marcuse, 1988）。不同於霍克海默和阿多諾的批判態度，法蘭克福學派另一成員班雅明（Walter Benjamin, 1892-1940）將複製技術視為積極的元素，認為機械複製讓傳統作品中第一義，即「靈韻」（aura）消逝，儀式價值被展示價值所取代。因為機械複製的介入，眼睛經歷了一場重大的變革，例如人面對螢幕流動的影像和單張的畫面有著截然不同的身心狀態，思維、想像因著速度而轉變為一種消遣，一種驚鴻一瞥，不再聚精會神（或稱為凝視的概念）。這種「視覺身心狀態」是一種建築式感官經驗，強調視覺體驗的多重性—— 其他感官也介入視覺經驗之中。在討論人面對建築的感官運用時他說：[9]

對建築物的接受是雙重的：通過使用和通過感知。說得更準確一些：通過觸覺與視覺。這種接受無法通過一個遊客在一個著名的建築物前的全神貫注得到理解。在觸覺方面就沒有與視覺上的凝視相對應的接受方式。觸覺上的接受不是以全神貫注而是以習慣為途徑完成的。

[9] 見第四章第三節。

在對建築物的接受上，習慣甚至還進一步地決定了視覺上的接受。視覺接受方式原本也很少是專注的凝視，而多是隨意的觀察。而在某些轉折時期，以純粹的視覺 —— 凝視 —— 為途徑根本無法完成人的感官所面臨的任務：它必須在觸覺接受的引導之下，通過養成習慣逐漸完成。（2005: 160）

將視覺經驗複數化為多種感官的總合性表現，巴爾在討論當代視覺文化的對象時也駁斥視覺本質主義的概念，認為觀看行為總是滲透各種感官，因此是一個跨域的概念（2005）。若將視覺僅視為是一種幻覺，無視於視覺的社會現實操作。總之，機械複製下的視覺不再捕捉靈韻，視覺的神聖性被沒有緣起、也沒有結束的影像改變了意義（如同一張底片沖洗出來的照片，沒有先後順序，分不出本尊與分身），重寫了物我的社會意義、影像拼接的意義與觀看關係的意義。

綜觀前面透視法乃將視覺表徵化、科學化，全景敞視監獄設計將視覺空間化、權力化，文化工業概念下的視覺工業將視覺商品化、資本化。三者對視覺的處理反映了視覺現代性的軌跡與特質 —— 視覺的高度規訓與統一。

3 2 視覺模式與詮釋：從詹明信到沃夫林

論及現代／後現代視覺模式的變遷，暗示著觀看方法（即由觀看方法論所引出的解讀方法）的不同階段演變。在〈後現代性中的影像轉變〉（Transformations of the Image in Postmodernity）一文中，詹明信描述了觀看（look）的三段論述，可以看成是他的後現代文化邏輯視覺變遷模式的相應說明（1998a）。首先，1930、40 年

由沙特（Paul Sartre, 1905-1980）與科傑夫（Alexandre Kojève, 1902-1968）繼承黑格爾（Georg Wilhelm Friedrich Hegel, 1770-1831）之「主人與奴隸」權力不平等位階所發展出來的觀看關係之分析（主人如何睥睨奴隸，奴隸如何瞻仰主人）。自我在他者的視覺化下被物化為可視之物。觀看與視覺化在此純粹是權力宰制的關係。其次，傅科將觀看官僚機構化（bureaucratization），觀看成為一種帶有官僚制度意涵的凝視（gaze，即 bureaucratic eye）；被觀看者成為普遍的隸屬（現代人被看待為一種嚴密身心控管下的身體與客體），觀看也成為權力的具體顯現 —— 透過機構與身體視覺化觀看自身。更重要的，當觀看成為一種可茲測度的工具時，和理性化、科學的計算性則有密不可分的關係（參考本章第一節二）。1960 年代女性主義即借用這種觀點發出對男性凝視與整體陽性文化的批判。前兩階段的觀看都是現代主義式的，充滿著看／被看關係的不平等現象，資訊科技讓觀看進入第三階段的變化，一個真正影像的社會與文化於此誕生，在那裡現代人有全然不同的時空經驗（超空間、虛擬世界）、消費導向、歌誦日常生活的後現代時代。

同樣發展出三種模式，德布黑（Régis Debray, 1940-）對觀看的歷史變遷有更詳盡的分析（1995）。分別就古代／中世紀（文字書寫）、近現代（印刷）、當代／後現代（視聽）的感官溝通特色及文化政治架構界定為「標誌領域／神像政體」（logosphere ／ regime of the idol）、「圖表領域／藝術政體」（graphosphere ／ regime of art）、「錄像領域／視覺政體」（videosphere ／ regime of the visual），相對應於 18 種不同分析項目，表現不同的社會文化條件，整理表如下（前引：536-537）：

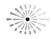

表 3-2　觀看政體模式變遷表

圖像屬性	標誌領域（文字書寫）／神像政體	圖表領域（印刷）／藝術政體	錄像領域（視聽）／視覺政體
效能原則 **（或存在關係）**	在場（先驗） 圖像看（[主動]）	再現（虛幻） 圖像被看	擬仿（數字） 圖像被察看 （viewed）
存在模式	生活 圖像是一種存在	物理 圖像是一種物	虛擬 圖像是一種感知
決定性的指示對象 **（權威來源）**	超自然（神）	真實（自然）	表演者（機器）
光源	精神的 （發自內在）	太陽的（依賴） （from without）	電的 （發自內在）
目的與期待	保護（及救贖） 圖像能捕捉	歡娛（威望） 圖像能迷惑	訊息（遊戲） 圖像被捕捉
歷史脈絡	從魔術到宗教 （循環時間）	從宗教到歷史 （線性時間）	從歷史到技術 （準確時間）
道義論 **（deontology）**	外在（目的論的和政治的導引）	內在（自主行政）	周遍的（技術—經濟管理）
工作的理想 **與規範**	「我慶祝」 （一種力量） 仿效經文（經典）	「我創造」 （一件工作） 仿效古物（模型）	「我生產」 （一個事件） 仿效自我（流行）
時間範圍 **（及媒介）**	永恆（重複） 堅硬（石與木）	不朽（傳統） 柔軟（帆布）	現在（創新） 非物質性（螢幕）
特性模式	集體＝匿名 （從術士到工匠）	個人＝簽名 （從藝術家到天才）	特殊＝ 標籤、標誌、品牌 （從企業家到企業）
勞工組織	從知識階層到工會	從學院到學校	從網絡到專業
崇拜目標	聖者（我保護你）	美（我愉悅）	新奇（我讓你驚訝）

表 3-2　觀看政體模式變遷表（續）

政府結構	▪ 羅馬教廷的 ＝國王 ▪ 牧師的 ＝修道院與教堂 ▪ 君主的＝皇宮	▪ 君主制度的 ＝學院 （1500-1750） ▪ 中產階級 ＝沙龍＋批評＋ 畫廊（至1968）	媒體／博物館／市場（造型藝術） 公眾性（視廳的）
來源的內容及 傳播城市	亞細亞－拜占庭 （古代和基督教之 間）	歐洲－佛羅倫斯 （基督教和現代性 之間）	美國－紐約 （現代和後現代之 間）
累積的模式	公眾：寶藏	個人：收集	私人／公眾：再製
神韻	神授能力的（靈魂）	可悲的（敵意）	玩笑的（動畫）
病理學傾向	妄想症	迷戀	精神分裂
凝視目標	穿越圖像 洞察力傳達	多於圖像 視像思惟	只有圖像 察看控制 （viewing controls）
相互關係	不容異己（宗教的）	較量（個人的）	競爭（經濟的）

　　如果將上表中「錄像領域（視聽）／視覺政體」所歸結的特色抽出排列，相當清楚地出現後現代視覺關鍵字：擬仿（數字）、圖像被察看，虛擬、圖像是一種感知，表演者（機器），寵的（發自內在），訊息（遊戲）、圖像被捕捉，從歷史到技術（準確時間），周遍的（技術－經濟管理），「我生產」（一個事件）、仿效自我（流行），現在（創新）、非物質性（螢幕），特殊＝標籤、標誌、品牌（從企業家到企業），從網絡到專業，新奇（我讓你驚訝），媒體／博物館／市場（造型藝術）、公眾性（視廳的），美國－紐約（現代和後現代之間），私人／公眾：再製，玩笑的（動畫），精神分裂，只有圖像、察看控制，競爭（經濟的）。

德布黑分析理念或視覺再現如何化為物質性的力量，研究象徵性效用的方法與管道，他稱之為「媒介論」（mediology）。因此視覺模式與物質生產、符號運作、權力行使是可以相互詮釋並印證出意義的。

表中的「視覺政體」（regime of the visual 或 scopic regime）所展示的特色相當於詹明信的後現代視覺文化，但對於傑而言，「視覺政體」是多義的，同時和現代性、後現代性有密切關係（1992）。換言之，「視覺政體」是一個中性的概念，不帶有左派的批判意圖，用在框架時代中文化如何以視覺的方式表現出來，任何時代都有主宰的視覺政體。他依據哲學、視覺技術與藝術風格區分三種現代視覺政權：

一、透視法

以科學觀點表達自然經驗，大約發展於 15 世紀文藝復興時期，特別是透視法的發明。線性透視傳達一種數學化與技術化，亦即系統、抽象、理性的空間與視線之間的統合關係，假設眼睛的「基本接收」（founding perception）為前述之單眼、固定、靜態與不會眨動，構成之文化效果為：非人化、絕對的眼睛、神格化、男性凝視、去敘述與去脈絡化、非歷史、無利益性、去具體化、先驗、普遍化人性、資本概念（和油畫做為一種買賣的商品同步）。相應笛卡兒透視主義的城市空間有古代的羅馬、凡爾賽皇宮，現代的巴黎、紐約、費城以及科意比（Le Corbusier）建築等，都帶有空間統攝的意涵。

二、17 世紀荷蘭繪畫的敘述（培根經驗主義哲學）

荷蘭繪畫不受限於畫框與觀者的位置及其所構之出來的「空間霸權」，而專注於大小事物表面的細節、色彩及肌理之處理，不在乎空間

的曖昧與清楚的觀者位子，強調觀看經驗而不是位階高低，重描述、輕解釋，拒絕被歸類與寓言化。地圖式的描繪是代表的手法，地圖網格不具一統的深度空間，而是一個平坦而平均的工作檯面。相應的城市空間有阿姆斯特丹等荷蘭城市，公共與私有空間、城市與郊區並無明顯區隔，甚至雜處交錯。

三、17 世紀巴洛克藝術 [10]

對傑而言，上述二者雖然有不同的「視野」，但都和科學宰制、理性化、資本主義的商品拜物觀念有所聯繫，因此並沒有跳脫前述條件之現代視覺政體的兩種表現。換言之，荷蘭繪畫的敘述風格並沒有抵抗笛卡兒透視主義觀看威權，巴洛克藝術的視像才是真正對抗了視覺的霸權風格。藉著布戚-格魯茲曼（Christine Buci-Glucksmann）對巴洛克及視覺的荒謬性的分析，巴洛克藝術可以被瞭解為稱揚一種特異的視覺情境，其爆炸性的力量和笛卡兒透視主義完全相對：昏眩、無序、過度狂喜、拒絕單一幾何化（the monocular geometricalization of the Cartesian tradition）。[11] 巴洛克主義者著迷於現實的

[10] 巴洛克藝術為拘謹的文藝復興風格之後鬆散狂放風格的總稱，代表建築師為貝尼尼（Gian Lorenzo Bernini, 1598-1680），藝術家為丁托雷多（Jacopo Tintoretto, 1518-1594）、格雷科（El Greco [Greco Domenikos Theotokopoulos], 1541-1614）。巴洛克大量使用曲線抵觸了古典主義所信守的水平垂直信條。龔布里區定義：「『巴洛克』一詞，則是後來評論家用來反對 17 世紀潮流的，他們將之引為笑柄。『巴洛克』的真正意思是荒謬或怪異，那些堅持古代建築形式除非是按希臘人或羅馬人的手法，否則永遠不該被運用或結合的人所擷取的便是這個意義。對這些評論家而言，忽視古代建築之嚴格規則是一種可歎的格調墮落現象，因此把這種風格標為巴洛克。……事實上，純古典傳統的擁護者給予巴洛克風格建築師的大半苛評，都應由這些曲線與捲軸形來負責。」（1993: 302-303）

[11] 傑引布戚-格魯茲曼的兩筆法文資料：*La Raison baroque: de Baudelaire á Benjamin*. Paris: Editions Galiée (1984). *La Folie du voir*. Paris: Editions Galiée (1986).

不透明性（opacity）、無法閱讀性（unreadability）及不可解碼性
（undecipherability），耽溺在表裡的衝突尋求再現不可再現之處，對
削減視覺空間的複雜表示不滿。對巴洛克主義者而言，自然之鏡不是
平面的構造（即忠實反映自然與心靈），而是扭曲的凹面或凸面（the
anamorphosistic mirror），人眼中的自然世界往往充滿不確定的驚
奇漩渦。視覺此時不只是眼睛的有計畫接觸，更是觸覺的與偶然性的。
巴洛克視覺模式在修辭與視像間的「不可分割性」（inextricability）
意味著「圖像是記號，其觀念總是包含一種不可化約的意像的成分
（imagistic component）」（1992, 1993）。這種不可協調性成為「巴
洛克式感覺」，是班雅明所謂崇高美的憂鬱（melancholy）表現（相
對於美 beauty），身體在此又重獲一種探詢世界意義的可能。總之，
巴洛克的「視像瘋狂」（the Baroque madness of vision）扣合了後
現代主義提倡崇高美的企圖。在城市空間方面，貝尼尼反轉羅馬的線性
透視空間之看法可為代表。

　　詹明信深淺的視覺隱喻和傑將巴洛克藝術視為後現代視覺政體的
理想類型有一共同的主題焦點：關於巴洛克藝術的視覺類型分析。沃夫
林（Heinrich Wölfflin, 1864-1945）於 1915 年完成的藝術史學巨著
《藝術史的原則》以五種視覺對照原則比較 16 世紀古典義大利藝術和
17 世紀巴洛克藝術風格，其中一組包括視覺深淺的議題，和詹明信運
用視覺模式描述現代／後現代文化風格之手法有類似之處。[12] 因此，
釐清兩者對視覺模式做為一種風格方法的區分之詮釋差異，有助於吾人
追索後現代主義視覺平面化的「視覺」之可能實質意義為何。其次，沃

[12] 德文版發行於 1915 年，英文譯本於 1950 出版。這五組對照分別為（即古典主義繪
畫和巴洛克繪畫的風格差異）：線性與繪畫性、平面與後退、閉鎖與開放的形式、多
樣性與統合性、清晰與不清晰。

夫林非常強調視覺原則在這五組分析架構中的根本角色與意義，有助於
詹明信對視覺運作語焉不詳（他自己稱之為刻意的模糊），卻又割捨不
下視覺對照的震撼感（見本章第一節），只能以「隱喻」手法處理平面
和深度的薄弱論點有一種補充的、更為深刻而周延的看法。[13] 最後，
這兩本相差近七十年，同時從視覺模式之變遷探討兩個接續時代的文藝
風格（現代主義／後現代主義，文藝復興／巴洛克），其視覺論述的共
通性為何，是否可以以傑的觀點為橋梁，將巴洛克繪畫風格做為後現代
主義文化的代表，是下文所要努力的。首先就沃夫林的視覺法則加以整
理分析。

（一）**視覺模式是什麼？**是否是一種觀看事物的眼睛感知模式？沃夫林
於 1922 年第六版序言中明白的表示：視覺模式是一種風格分類
的想像模式，是「想像的觀看模式」，因此不是表象的感官狀態
接收，而是人類心理內涵層面的歷史，他甚至說：「只提及決定
概念的『眼睛狀態』，是危險的。」（1987: 41）他所揭櫫的「每
個時代都有權利憑自己的眼睛去感知事物，沒有人會加以抗議，
但歷史學家必須探究，於每一例子裡，事物是如何要求觀者去看
待它的。……每一時代自有標準存在，並非一切觀點都可應用到
任何時代」（前引：88-89）。當事物「要求」以特殊的形式被看
待，說明視覺的社會再製功能並將視覺轉換為文化活動的解讀。
視覺模式是集體的概念，帶有文化、社會與歷史的意涵，個人的
觀看就是集體的觀看，觀看是一種教養下的文化：

[13] 筆者認為，詹明信將現代／後現代理論簡化（或典型化）為梵谷〈農民鞋〉的深度詮
釋和沃霍爾的〈鑽石灰塵鞋〉的平面詮釋，並且在視覺上做直接的對比，如果讀者因
此有「後現代主義被視覺化後如此明白易懂」之理（誤）解，而簡化了後現代主義的
平面化文化意涵（也簡化了視覺運作的潛能），他自己要負一部分的責任。

沒有人會堅持說「眼睛」是獨自穿過發展的；在相互牽制的情形下，它經常衝擊著其他精神層面。確實沒有一種只以個人為前提的視覺圖式，可以哄騙世人說它是一種固定的樣式。雖然人無時無刻在觀看他要看的事物，這並不排除一項法則可在整個變化中運轉不息的可能性……（前引：41）

上述沃夫林的看法受到德國美學家費德勒（Conrad Fiedler, 1841-1895）的影響，強調藝術家透過想像力而把握世界外部現象（2005）。就此而言，視覺模式接近於韋伯的理想類型，是一種概念工具（1992, 1997）。[14] 視覺模式的概念工具化具有西方視覺中心主義的傳統，沃夫林是跨足了傳統藝術史學與晚近視覺文化研究兩個領域。視覺圖式或準則代表著一個時代的視覺經驗，並在不同的表現中呈現出來，因此，我們可以斷定「一棟羅馬巴洛克式建築的外貌，和荷蘭畫家哥儼（Jan van Goyen, 1596-1656）的風景畫有相同的視覺起源」（1987: 38）。沃夫林據此原則得以將繪畫、素描、雕塑、建築一併討論。

[14] 雖然韋伯主要探討的是整體的社會科學成立的可能與核心概念，但他也關心藝術現象，特別是從藝術史學中得到啟發，如「理念型」（ideal types）的發展。他說：「對藝術作品的分析，除純美學評價方法和純經驗因果分析方法外，還可能有第三種分析方法，就是價值解釋法。這一方法的內在價值是無可懷疑的；對每個歷史學家來說，是不可缺少的。」（1992: 44-45）。關於「理念型」，顧忠華解釋：「理念型乃是一種概念工具，它基於特定的觀點，由雜多的現實裡抽出某些特徵，整理成邏輯一致的『思想秩序』，反過來可以做為衡量現實的尺度。」（1993: 10）維也納學者舒茲（Alfred Schütz, 1899-1959）曾對「理念型」有過如下的說明：「理想［念］型不同於統計的平均數，理想型的架構是根據當時所探討問題的種類，以及問題所要求的方法學。理想型既非空洞的想像，也不只是幻想的結果，因為理想型必須以具體的歷史事實加以檢證，而這些歷史事實正是社會科學家所使用的資料內容。透過理想型的架構與檢證，才能層層解釋人類行為的主觀意向意義，並進而瞭解特定社會現象的意義。在這個研究過程中，社會世界的結構展露出一種如同可理解的意向意義之結構。」（1991: 4）。

（二）**古典線性視覺與巴洛克繪畫性視覺**（對照一）：沃夫林認為視覺
涉入 16、17 世紀「觀其所知」和「觀其所感」的辯證之中。線
性視覺促使視覺依據事物固有的邊緣與色彩，透過線條的方式
「框住」觀看的意義，是理性的觀看，企圖掌握事物「應然」的
樣子。視像在此秩序中呈現，是觸覺的，如同閉著眼睛也可觸摸
物的形狀。相對的，繪畫性視覺接受眼睛和物體在瞬息萬變下的
「實然」，因此觀看事物不同距離、動態、團塊的視覺呈現便成為
記錄的對象。如他所言：唯一的根源在眼睛，一切訴諸眼睛，訴
諸純視覺外貌，而非理智獨尊，因此觀點是多樣的。總之，「變
幻的印象取代了恆常的印象，形式必須呼吸」（前引：85）。繪
畫性視覺接受幻覺、接受不確定、接受一眼望不盡的視覺能力限
制。前者以明確的線條框架造型，因此形體間有強烈區隔；後者
則強調描寫對象的體積感，因此沒有清晰的輪廓線，較有視覺的
整體感。

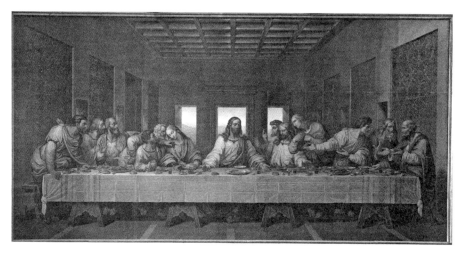

圖 3-8　李奧納多・達文西（Leonardo da Vinci, 1452-1519），〈The Last Supper〉。
資料來源：維基百科。

圖 3-9　丁托列托（Tintoretto, 1518-1594），〈The Last Supper〉。

資料來源：Web Gallery of Art。

（三）**平面與後退（對照二）**：這並非說明文藝復興繪畫無空間感，巴
　　　洛克繪畫有空間感，而是指兩者營造的視覺空間的方式不同：一
　　　為強調平行聯繫及左右關係，另一強調縱深連結及前後呼應。其
　　　造成的視覺效果為前者穩定、後者動態；前者冷靜平和而嚴肅，
　　　後者因前後誇張的比例而突顯其張力與動感。平面與後退視覺圖
　　　式可以用水平、斜坡線性透視對照。特別要注意的是，古典主義
　　　不是沒有空間層次，而是強調左右的聯繫，以類似立體書的方式
　　　表現空間層次。

圖 3-10　強調水平的空間視感。　　　　圖 3-11　強調縱深連結的空間視感。

（四）**閉鎖與開放（對照三）**：根據作者的定義，「閉鎖的形式是以或多
　　　或少的構築性手法，使畫面成為獨立自主的實體，隨處反身指向
　　　自我的一種構圖風格。反之，開放形式的風格隨處越過自我，指
　　　向外界，刻意製造無窮盡的視覺效果」（前引：140）。透過水平
　　　與垂直線統馭畫面，前者著重「實存的價值」，以確定性為美；
　　　利用反構築性，後者著重「變遷的價值」，以不確定性為美。前
　　　者以形式的對稱造成畫面空間的完足，視覺感受完滿，無須外
　　　求；後者則延伸邊緣，讓視覺遊走於畫面內外。

（五）**多樣與統合（對照四）**：巴洛克繪畫中的元素呈現強烈的從屬關
　　　係，部分與全體之間有著相依相賴的互動感，因為如此，部分
　　　與全體因而互相遷就，所謂牽一髮而動全局，「單獨的形式因為
　　　構築性價值之減弱，喪失部分獨立性及個別意義」，視線是流轉
　　　的、瞬間的、模糊的。前者人物造形分立，聯繫性低，後者則必
　　　須從整體去理解部分的意義，造型單獨存在的意味低。

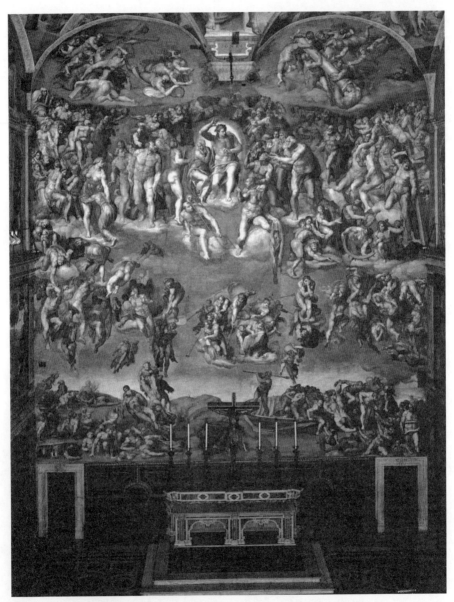

圖 3-12　米開朗基羅（Michelangelo，1475-1564），〈Last Judgement〉。

資料來源：vatican.va。

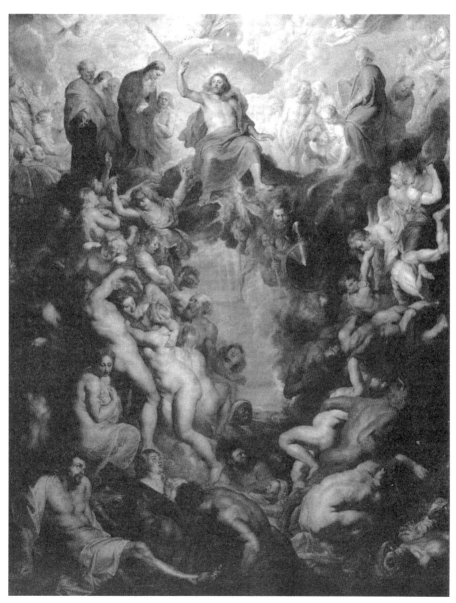

圖 3-13 彼得‧保羅‧魯本斯（Sir Peter Paul Rubens, 1577-1640），〈The Great Last Judgement〉。

資料來源：Alte Pinakothek。

（六）**清晰與不清晰（絕對清晰與相對不清晰）（對照五）**：基於上述的視覺對照，巴洛克繪畫所呈現出來的視覺模式是模糊的，求取事物外貌的偶然性，並反映觀看的現實。透過清晰的線條，明確的空間與造型，前者展現清楚的、靜態的視看效果；後者則講究造型團塊的互動，配合曲線的塑造，動態強烈。

（七）**用視覺模式而不是概念模式解讀繪畫作品的時代風格引出一個重要的觀念**：視覺做為一種「觀看之道」具有方法與方法論的意涵，這五組觀看的類目事實上就是五組概念，理念型的操作；同時觀看模式也具有歷史意涵，因為畫家的觀念和視覺息息相關，

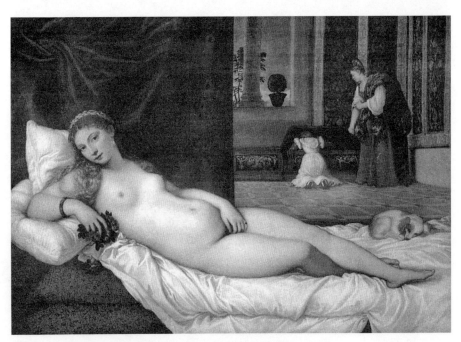

圖 3-14 提齊安諾‧維伽略（Titian, ca. 1485/90? –1576），〈The Venus of Urbino〉。
資料來源：維基百科。

不只是表現。在結論的最後，沃夫林表達了這種考察視覺模式的
集體意義：

正如每一視覺歷史都通向藝術以外的領域，所以此種觀看上的民
族差異，不只是品味的問題，不管居於支配或受支配的地位，它
們包含了一民族的整個世界觀之基礎。因此之故，做為視覺模式
之學理的藝術史，不僅是歷史學科行列中的配角而已，更像視覺
本身一樣必要。（前引：247）

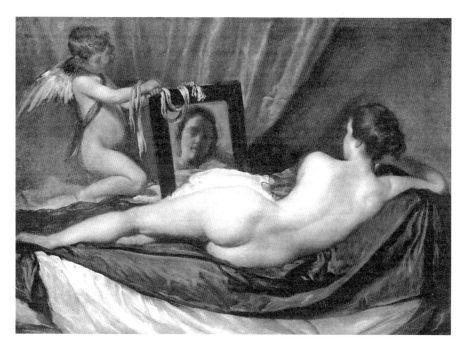

圖 3-15 維拉斯奎茲（Diego Velázquez, 1599-1660），〈Venus at Her Mirror〉。
資料來源：維基百科。

比較傑將「巴洛克奇景的幻覺」（the phantasmagoria of baroque spectacle）視為後現代視覺政權和沃夫林對巴洛克的視覺模式分析，其中的一些論述上的差異有必要釐清，有助於拉近詹明信的後現代平面視覺模式和沃夫林巴洛克動態視覺模式兩者間的距離：

（一）平面與深度是詹明信的現代／後現代辯證的核心，透過這個視覺隱喻引帶出現代主義的二元思考架構（內／外、上／下、底層／外表）及隨之而來的思維革命。視覺固然有其哲學起源和科學觀建構的根本角色，但觀看在此不是獨立考察的變項，簡言之，不是純粹視覺的問題。雖然也運用二元對立架構，沃夫林認為巴洛克式的空間觀看是後退的，更強調視覺經驗的真確性，用詞和用意和詹明信的平面觀察完全相反，反而和沃夫林古典主義的平面說法類似。另外，詹明信以詮釋深淺來呈現視覺模式，沃夫林並不強調，平面和後退是風格類型的差別（特別是構成），都需要深度詮釋，都需要獨具慧眼，都需要主題與脈絡的支撐，和後現代的拼貼、並置、蒙太奇視覺效果下的文化雜燴是不相同的。事實上，詹明信的視覺平面模式也不是一種不閱讀、放棄閱讀，毋寧的，這個隱喻強調另類的、「內衣外穿的」、反閱讀的深度閱讀，強調意義座落的位置。由此可以確定，詹明信「平面」的語義和沃夫林「平面」的語義不同。

（二）關於現代／後現代主義，古典／巴洛克在美學方面也有歧異。傑認為巴洛克重返崇高美，和傳統美的定義不同，表達一種「壯志未酬身先死」的英雄悲愴感。詹明信提出「假美學主義」（pseudo-aestheticism）的策略性主張，認為後現代主義擺脫現代主義的崇高宿命和傳統的美學主張，進入一種遊戲人間的美學假象。他說：

明確地，文化區域中表現後現代性特色的是外於商業文化事物的替代，他放棄所有高低藝術形式，追隨生產自身。今天的影像就是商品，這就是為什麼不能期待從它那邊看到商品生產的否定。最後，今天所有的美都是俗氣的，以當代假美學訴求後現代性是意識型態的策略而非創造的來源。（1998a: 135）

（三）沃夫林的理論受教於狄爾泰（Wilhelm Dilthey, 1833-1911），因此有強烈的文化科學的色彩（Hart, 2004）。狄爾泰區分人文研究的態度和分法不同於自然科學研究，強調經驗、表達、理解是人文研究的特質。整個人文研究有一種內外的區分，並且由外導向內在的傾向，最終是由內而外地取得心智世界的意義。他說：

我們所謂的人文研究，其性質中有一種傾向，在發展中漸漸強大，將事件的外在層面導向情境的角色和理解的方法和途徑，使得研究本身更具內省性，這是從外在轉向內在的理解運動。這個取向以生命每一個外顯現象為基礎，從此出發來進一步瞭解發生這些現象的心智內容。……歷史中最讓我們動容的，非感官所能觸及，只能以內在的方式來體驗；能讓我們感動的種種，既是外在現象的發源地，也同時受到外在現象的影響。（1997: 41）

整個由外而內（outside in）再由內而外（inside out）的穿透過程說明狄爾泰的方法論有一種兩個層次的結構：

從此人的理解活動穿過人類歷史可觀察到的事實，進入到那感官所無法探知的層次，然而這個層次既影響外在事物的發展，又需透過外在事物來予以表達。第一個取向指向掌握語言、概念和科學方法的外緣環境，因此也與自身有所離異。第二種取向則在尋

索並省思那看不見的心智內容，這內容顯現在可觀察到的人類事件的外在軌跡。（前引：42-43）

狄爾泰的經驗哲學是「不帶偏見地保存了內部經驗的事實並努力保護對立物，研究外部世界的產品」（《精神科學導論》，轉引自 Hart（2004: 127））。沃夫林據此詮釋視覺的歷史、形式感的歷史、情感和趣味的歷史，並對應於圖像解釋的三種類型：事實的解釋或描述、風格的解釋、聯繫著文化歷史的心理學詮釋，第三類型是前二者總和呈現。這樣的方法雖然不同於科學的因果解釋，但是是有深度的取徑，明顯地屬於詹明信四種模式的分類（也可以說詹明信注意到自然科學與社會科學的分析模式，而漏掉了詮釋學的深度模式，勉強歸類在第一類「本質和外表的辯論模式，以及經常隨之而來的各種意識型態或錯誤意識的概念」）。這裡，我們必須釐清其中內部的矛盾：沃夫林之詮釋／觀看是深度模式的，所考察的文化結構體在此方法下得出巴洛克風格特色，而巴洛克的脫逸常軌如傑所言是後現代主義視覺政體。於是乎，這顯示文化史的解讀結果之閉鎖開放與否，和（後設）解讀模式的深淺並無必然關係，這麼一來，詹明信的現代／後現代深淺詮釋模式和現代／後現代的風格也就無關了，因此詹明信現代／後現代基本命題在此有自相矛盾的瑕疵。若非如此，那麼傑將後現代溯源到巴洛克的視覺瘋狂的做法是有疑問的。筆者這個觀察出自「以傑之矛攻詹明信之盾」的策略，或許有邏輯推論上的缺陷，但也點出方法和結果在深淺解讀上的不一致。重點是，詮釋對象可以得出深淺的結果，詮釋方法必然是一種深度隱喻，詹明信也不能置身其外 —— 非深度分析不能自外於分析的深度之評價上。

（四） 上述三點都顯示兩人對視覺模式作用於文化與歷史變遷的結構性
差異，但從內容而言，後現代和巴洛克確實有一種元素共量的情
況，並透過不同內涵的視覺模式被表現出來。詹明信認為，後現
代藝術既是美學又是政治的問題，一種思考「藝術如何成為可
能」的「無盡的內在翻滾」（1998b），這裡的政治指涉的是商品
機制經由量變到質變過程時介入藝術與符號的總的描述，以及文
化區隔的破除（神聖／凡俗）。巴洛克視覺模式既是「觀看的理
想類型」，又對照古典主義的觀看模式而有其意義上的力道，因
而有強烈的視覺思維革命的意味。巴洛克的視覺解放、情緒瘋
狂、感官為尚、重視外貌、開放空間、接受不確定性、拒斥絕對
的文化特色和後現代主義的精神分裂、諧仿、不在乎、拒絕深入
詮釋的特質有異曲同工之妙，這點傑已指出這種親近性，兩者均
對先前的嚴謹的、封閉的、規制的文化風格與思想模式做出反抗
的動作，並且被後來的學者詹明信和沃夫林以視覺模式分析其差
異，可以說是具有方法上的親近性。另外，對外貌的迷戀和對語
言的質疑讓兩者在「裝飾」的概念尚有一致的看法，一個小小的
趣味取代偉大的事業。[15]

總的看來，詹明信將視覺模式做為論述的起點，並且銜接視覺在西
方哲學中建構知識與理性的傳統，整體地看待現代主義／後現代主義文
化的變遷；沃夫林則更忠實於視覺類型與觀看模式起動圖像與意義的同

[15] 我們可以並列比較兩人的看法。詹明信說：「語言不在當前現代主義藝術佔有任何特權
的位置，後現代比較專注在裝飾，視覺藝術和音樂都被理解為走裝飾空間填塞的路，
（……），而不是現代中產階級音樂的宏大野心如華格納到蕭邦。」（1998a: 131-132）
沃夫林說：「巴洛克式裝飾的意義隨著觀者的眼睛而變化；……巴洛克式設色法往往
在塑造色彩的動感，與變化的印象有關。……我們該說巴洛克藝術的內涵不在眼睛而
在神情，不在嘴唇而在氣息；軀體在呼吸，整個畫面空間充滿動感。」（1987: 240）

時作用，並且最終再次強調視覺是理念發展史的一部分，帶有集體性的風格意義。沃夫林是徹頭徹尾的「視覺的文化主義者」，以視覺想像模式帶動文化觀察（他所謂的「想像的觀看模式」）；詹明信則是「文化的視覺主義者」，以視覺隱喻帶起文化的「觀察」（對照沃夫林，可稱之為「觀看的想像模式」）。即使有此差異，毋庸置疑的，視覺文化觀察可以用視覺模式為一種理念型建構分析社會世界。兩人交集之處在「視覺」的可能性，但與平面無關；兩人都注意到從理性（以古典主義為基礎）逃脫的痕跡可見於視覺模式的變遷，此時的視覺模式是廣義的，可以解釋為詮釋、思考、解讀方式甚至是結構。

因為沃夫林集中於藝術作品的風格演繹，沒有跨足生活世界，和詹明信將當代創作視為精緻與庸俗文化的橋梁不同，分析的對象與時代又有所差異，我們在此需要討論後現代主義藝術中的「平面」論述（及其和現代主義形式化造型之平坦主張的差異）來更貼近詹明信的後現代時代氛圍，並且試圖從中找尋視覺模式的痕跡用來比對一種可能存在的後現代視覺模式，一個同時具有視覺理性與文化理性的模式。

③ 現代藝術的平面性和視覺體驗

在現代藝術興起之前，西方藝術家已相當重視繪畫和視覺的關係。文藝復興時期德國藝術家杜勒說：

繪畫藝術是為眼睛而設的藝術，視覺是人類最高級的知覺。……凡是能夠發現這一點的人，可以依自己所需進行選擇並且照他的喜愛尋求進步。所以，只有真理是長存的。人們相信親眼所見較之聽人講說的是

圖 3-16
「看不見,您依舊存在」,可見視覺是重要轉介,可引發宰制關係,政治圖騰是典型案例。

資料來源:作者拍攝。

更為可靠;而對於既看到又聽到的事,我們的瞭解就更透澈,也更有把握。(2005: 101)

　　杜勒的說法和西方哲學的視覺優越論、知識與理性觀十分類似。18 世紀流傳著洛克經驗主義,對視知覺中的清晰、敏銳有普遍的探討,視覺因此可以視為是智識上的歷史,畫家也在創作中利用視覺感知現象進行創作(Baxandall, 1997)。19 世紀中西方現代繪畫所進行的一連串視覺經驗的討論,和視覺理性、當代藝術的本質以及科學光學的探討有關,藝術家與批評以視覺做為改革的起點似乎成為一股抵擋不住的潮流。夕佛(Wylie Sypher, 1905-1987)說:

　　19世紀是西方文化中最有視覺感的階段，最強調精確觀察 —— 一個小說家、畫家、科學家，甚至某個範圍是詩人，他們變得「有遠見」（visionary），雖然詩人的視像並不總是意味著觀察。（引自 Jay, 1993: 113）

　　現實主義畫家庫爾貝所說的「我要表現出我所看到的這個時代的風俗、理想和面貌」並不是隱喻的表達，而是實證地建立在活生生的視覺體驗上，階級生活的現實就是藝術的現實（2005）。這種判斷可由卡斯塔格內（Jules-Antoine Castagnary, 1830-1888）給他的評論加以印證：「庫爾貝 [Courbet] 所極力主張的，是表現他所看得見的事物。實際上，他最喜歡的一句格言就是，那些不能在視網膜上出現的事物，同樣也不屬於繪畫領域。」（2005: 261）換言之，眼見為繪畫之憑。然而比較後來的繪畫表現，庫爾貝的視覺經驗還不夠徹底，仍然執著於模仿與主題表現、形象與空間的牽動關係，因此西方現代主義藝術的發展乃以馬內（Édouard Manet, 1832-1833）繪畫中的平塗技法為起點。

　　在作品中，平面感讓畫家擺脫色彩、造型等繪畫元素為主題（宗教、神話、道德的主題）服務的束縛，造型語言更為獨立自主，藝術家就此擺脫三度空間幻覺的製造者的名號（以透視法、錯視法／*trompe-l'oeil* 為代表，在平面的畫布上營造立體空間，參見第三章第一節一），成為一個如假包換的「視覺」畫家，而不是道德家或插畫家。這是左拉（Emile Zola, 1840-1902）給現代主義繪畫先導馬內的評價，讚揚他在視覺繪畫中發展「色階規律關係」、「簡化的大塊面」的成果（2005）。專注於視覺瞬息印象的描寫（即光線下物體的外形變化），成為印象派畫家致力的目標。莫內（Claude Monet, 1840-1926）堅持繪畫的視覺原則是：概念進入意識運作前的第一眼印象，「畫你真正見到的東西，不要畫你認為應當看到的東西」（2005）。雷諾瓦（Pierre Auguste Renoir, 1841-1919）呼籲將繪畫從主題中解放

出來，企圖恢復眼睛的敏感度，認為日趨衰落的藝術是眼睛失去了觀看習慣所致（2005）。這種珍惜當下視覺經驗的實證主義式的論調和另一派重內在輕外表（亦即認為認知高於感官、感官僅是認知的媒介）的看法是截然不同的。[16] 即使到了 20 世紀，珍視不受干擾的視覺活動仍然被討論著。形上學繪畫（metaphysical painting）家奇里科（Gio de Chirico, 1888-1978）說：「我所聽的沒有價值；只有我所看的是鮮活的，當我闔上雙眼我的視像更為有力。」（1992: 60）馬內之後的印象派、後印象派諸畫家，莫不以追尋視覺與光學的實驗為職志（Signac, 1992；Delaunay, 1992）。[17]

[16] 例如 17 世紀法國畫家普桑（Nicolas Poussin, 1594-1665）也強調眼睛的重要，認為「沒有眼睛什麼也看不見」（2005: 151），但最終還是要服從於高貴的崇高風格。弗萊德里區（Caspar D. Friedrich, 1774-1840）說：「一個畫家不應只是畫眼前所看到的事物，而應記下自己的內心所看到的東西。如果內心看不到任何東西，他就不必去畫眼前看到的事物，否則，他的話也不過就像遮蓋著病人或死者的帳幕一般。有些人只能看見除了瞎子以外誰都能看見的事物；而人們期望於藝術家的更多。」（2005: 205）羅斯金（John Ruskin, 1819-1900）說：「照洛克 [John Locke, 1632-1704] 的定義，『觀念』一詞延伸出去可包括感官的印象，凡是與『頭腦思考時有關的事物』都可稱為觀念；也就是說，感官印象不只是做為眼睛所感受到的，而且是頭腦通過眼睛而接受的了。」（2005: 329）英國首任皇家美術學院院長雷諾茲（Joshua Renolds, 1732-1792）說道：「天才的畫家所渴求征服的恰恰不是眼睛，而是心靈。」（2005: 169）摩里斯（William Morris, 1834-1896）說：「不能通過僅僅追求表面效果而從事藝術。」（2005: 349）象徵主義畫家莫侯（Gustave Moreau, 1826-1898）說：「我既不相信我所觸摸到的，也不相信我所看到的東西。我只相信看不見而僅僅感覺到的東西。對我來說，頭腦、理性似乎是暫時的，處於不可靠的現實之中，唯有我的內心感受似乎是永恆的，無可爭辯地確實可靠。」（2005: 448）時至今日，仍有學者主張視覺不能窮盡心靈各處，可見這種看法不是老舊與保守派的主張。夕勒（Todd Siler），麻省理工學院視覺藝術博士，提出不可信賴眼睛所見的見解，強調心靈的重要：「我們肉眼所見有限，……人類的視覺系統究竟是不是那麼可靠，依照固定的原理在運作，肉眼究竟有沒有正確地傳達外界的訊息，也都還是個未知數。」（1998: 225）

[17] 在席涅克（Paul Signac, 1863-1935）這篇重要的文章中〈從德拉克洛瓦到新印象派〉，他說明新藝術的興起來自和諧的色彩，特別是調色不在調色盤，而在眼睛。光

這一場藝術革命，是徹底的視覺革命、色彩革命與形式的革命，意圖再次扭轉西方藝術歷史數百年來「為生活而藝術」的傳統（art for life's sake），而致力於「為藝術而藝術」（art for art's sake）的創新。創造平面視覺效果似乎已成為現代主義創作者一致的使命。畫家如丹尼斯（Maurice Denis, 1870-1943）說畫「本質上是一個覆蓋了用一定次序排列起來的色彩的平面」。這是現代眼睛「視覺感受的總體」的問題（2005: 479-480）。高更的學生穆卡德（Jan Verkade, 1868-1946）也主張：「揚棄透視法！牆僅是一個平面，不應被無限延伸的地平線穿透。」（引自 Bernard, 2003: 11）Paoletti 分析：

> 倘使把畫的形式分析看作是決定畫家水平高下的尺度（波德萊爾 [Baudelaire] 和左拉 [Zola] 似乎都這麼認為），那麼，不難窺見 19 世紀最後幾十年中畫家的變化，即更自覺地使畫面帶有平面性，精心調整形式以適應這種平面空間。（2003: 100）

「形式」（*eidos*）的概念早在柏拉圖美學理論中就被提出，其動詞為 *idein*，是看的意思，而「形式又包含著一般所說的『種』和『類』以及『原型』，也包含文學上所說的各種『風格』」（高宣揚，1996: 83）。現代主義藝術創作者自此逐漸走上形式主義美學的路線，強調「有意義的形式」（significant form）。簡單的說，讓視覺專注於事物的表面形式，無關利害，是藝術家創造平面繪畫的主要目的，也是美感的唯一可靠來源。形式主義美學家貝爾（Clive Bell, 1881-1964）於 1913 年提出「有意義的形式為一切視覺藝術的共同性質」，認為審美感

學研究讓人們瞭解眼睛具有調解色彩的作用，因此畫布上分色的表現越來越被廣泛的使用，如點描派。

動源自一種純粹視覺的形式感、色彩感與構圖等的非敘述的類宗教心理狀態。區別藝術、非藝術的唯一判準就是「有意義的形式」，特別是純形式將自身做為目的，而達到「用藝術家的眼光看待」的狀況，這就是「終極的實在」（1991）。形式主義主張下的視覺因此必須是純粹的，無關利益的，所有的結果可統稱為和諧。貝爾的伙伴弗萊（Roger Fry, 1866-1934）也說：

這些我們迄今為止所討論的各種視覺都更強烈，更脫離本能生活情感。沉醉於這種視覺的藝術家絕對專注於理解統一在物品中的形狀與色彩間的關係。……當藝術家觀照特殊的視覺範圍時，（審美的）混沌與形式和色彩的偶然結合開始呈現為一種和諧；當這種和諧對藝術家變得清晰時，他的日常視覺就被已在他內心建立進來的韻律優勢所變形了。（2005: 31-32）

視覺在形式主義所扮演的角色並非不可或缺，形式才是內在審美活動的主角，形式不是指外在的視像，雖然在外表上有所要求。這裡可以將形式理解為抽象的非敘述表面幾何結構，並相信人存在著感知純粹造型的審美能力。弗萊說普通人用眼睛收集信息而不去捕捉感情將會妨礙審美感情的暢通（所謂視而不見），而藝術家、受過形式訓練的人、敏感的人、野蠻人、兒童擁有誠摯之眼，可以洞見現實的社會並找到真正的內在之美：

不論你怎樣來稱呼它，我現在談的是隱藏在事物表象後面的並賦予不同事物以不同意味的某種東西，這種東西就是終極實在本身。假如這種多少帶有下意識地對有形物品中潛在的現實性的把握正是產生奇妙情感的原因，或者說這正是許多藝術家要表達靈感的熱情，那麼，認為在

沒有物質對象的條件下也能通過別的渠道體驗到審美感情這種說法也是
不無道理的。(1991: 37)

形式可見於眼,但隱藏表象之內(外)的美的結構。形式主義的視
覺模式是一種表象／內裡的結構,可以說是詹明信所謂的現代主義的視
覺深度詮釋模式。並且形式主義可以說是視覺高度純粹化的深度模式的
具體呈現。純粹和意義的連結說明視覺意義進入新的境界。

形式主義包含純粹與平面等性質。追求視覺效果的純粹性體現在
20 世紀各種藝術派別如立體主義及其藝術理論(Ozenfant, 1992)。真
訥瑞與歐任帆(Jeanneret and Ozenfant)在〈純粹主義〉一文中提
到:「純粹主義致力一種免於傳統束縛的藝術,這種藝術將利用造形常
數(plastic constants)並陳述自己超越於感官與心靈的普遍特質。」
(1992)阿波里奈爾(Guillaume Apollinaire, 1880-1918)以「簡樸」
(austere)來說明現代藝術拒絕做為娛樂他人及仿真(verisimilitude)
的工具(1992)。平面性也在蒙德里安(Piet Mondrian, 1872-1944)
的新造型主義主張中可見:「在新造型中,繪畫不再透過外表的**形體
存在**(*corporeality* of appearance),一個自然主義的表達,而表
達自己。相反的,繪畫是藉由平面中平面造形地表達著。藉由減少
三度空間的形體存在達成單一的平面,**它表達純粹的關係**。」(1992:
289)純粹性與平面的訴求在美國抽象主義評論家葛林伯格(Clement
Greenberg, 1909-1994)之強力主張下而達到高峰:

在原則上來說,一件現代藝術品必須避免依賴任何不具媒體詮釋本
質的經驗秩序,這即意味著拋棄寫形繪象的表現手法。藝術是要透過其
不可減縮和分離的自我表現上達到「純粹」的特質。(1993: 145)

做為現代藝術繪畫的推動者，葛林伯格將現代藝術界定為自我批判，關注作品自身，並以「平坦性」（flatness）做為評價作品好壞的標準。在 1960 年所寫的〈現代主義者繪畫〉（Modernist Painting）中，他充分地表達了對現代主義平面特性的觀點。他認為，啟蒙運動是外在批評，現代主義是內在批評；[18] 前者是現實主義或幻覺主義藝術，後者是抽象藝術的「純粹性」（purity）。純粹性意味著「找到其品質與獨立的標準」，意味著「藝術中自我批評的企業變成一種帶著復仇的自我定義」（the enterprise of self-criticism in the arts became one of self-definition with a vengeance），亦即，扭轉過去繪畫為其他目的而服務的附屬角色，回到繪畫自身，並且強悍地排除一切分享的可能（1992: 755）。他認為平坦性總結了現代繪畫中所有的現代主義藝術特徵：

> 然而，支持不可避免的平坦的強調在過程中仍然是最基本的，藉由平坦的圖畫藝術在現代主義下評論與定義自己。平坦是獨特而排外的。支持的封閉造型是一個限制的狀況，或規範，和現代藝術的劇場分享；色彩是規範或方法，與雕塑或劇場共享。平坦，二度空間，是繪畫中唯一沒有和其他藝術分享的，所以現代主義繪畫引導它自己至平坦而不做別的。（前引：756）

> 繪畫應該坦白地承認它的平面性，而不用故意否認這種特性，同時必須克服這種平面限制，接受它的美感而繼續表現自然的面貌。（1993: 72）

[18] 但在空間上，現代繪畫是「外在空間」，而非幻覺式的「內在空間」（1993）。

繪畫長期以來在平面畫布上營造物體的立體雕塑感與三度空間的幻像 —— 所謂繪畫的逼真感（verisimilitude），讓人在虛假的空間裡遊走（walking），現代主義繪畫要回到自身的目的，展現自身的平面特質，它也創造幻覺，但只提供觀看（look），即透過眼睛的旅行（travel），而不牽連其他感官。所以：

> 我們的眼睛難以找出畫面的中心，因此也就被迫把畫面視作一個毫無差別的畫域，由於這個原因，也就迫使我們以一種完整概念性的感覺來評量這類作品。（前引：143）

這樣的理論宣言建立在康德自我批判哲學的根基上是一種純然限制在視覺經驗上的科學方法（純粹理性），徹徹底底地不以其他經驗秩序做為參照的。因此現代主義的理論示範是追尋經驗的純粹，而視覺經驗反轉與突破了平面繪畫模擬再現的美學意義。在這樣的認知下，葛林伯格將現代主義視為現代科學的歷史與方法的一部分。因為對純粹化的堅持，葛林伯格的現代繪畫批評帶有一種強烈的視覺霸權氣味，認為一切有礙平坦因素的都是污染、障礙，例如再現的表現與一切相關技巧，都必須去之而後快。好的現代主義繪畫的判準極為清楚：離開平面、抽象，一切免談。一幅符合葛林伯格現代主義要求的繪畫，其極致是讓眼睛停留在一堆顏料或材質在平面上的堆疊現象。觀看就是觀看，觀看不為其他目的，平坦的現代主義繪畫讓眼睛完完全全成為觀視的自省活動，稍有二心，即喪失藝術的主體性。

葛林伯格對現代繪畫之純粹主張及平面觀看的「自我強迫症」，在丹托（Arthur C. Danto, 1924-）看來是一種現代主義的專斷，搭起了巨大的「歷史的藩籬」（the pale of history），造成了視覺、理念的潔癖，不能容忍綜合的、異質共存的視覺現象：

現代主義的歷史就是淨化或說滌清的歷史，要為藝術擺脫掉所有非其本質的成分。不論葛林伯格個人的政治理念為何，這樣的純粹與淨化主張勢必產生政治上的迴響。在殘酷的民族主義鬥爭場上，這類的迴響往返迴盪，不絕於耳，種族清洗的主張已成為全世界分離主義運動中令人不寒而慄的規則。如果說藝術上的現代主義在政治上的相似形是集權主義，實在是一點都不令人驚訝，因為獨裁主義的內涵就是強調種族「純粹」，其計畫程序就是剷除任何想像得到的「污染源」。（2004: 113）

整體而言，丹托將葛林伯格式的現代主義視覺觀當作是純粹的本質主義的批評矩陣，帶有道德的約束與排外的敵意。和笛卡兒透視主義的單點視看是如出一轍的，都在努力讓視覺成為目的論的使者，因此平面與深度空間在此的意義同時都是視覺純粹化、理性化、科學化的操作方式與結果，一種絕對（視覺）理性的兩種表現。我們可以這樣理解：笛卡兒透視主義是現代主義的前期階段，藉著模擬技術理性化三度空間；平面化的視覺經驗是現代主義的後期，用自我批判哲學供奉純粹觀看的合法性，而最後丹托所標榜的「藝術終結」則預示後現代主義的到來，開始撤除歷史與視覺藩籬，迎接「anything can be art」的時代。

將畫面平坦化、抽象化或幾何化是葛林伯格所認為的讓眼睛停留於畫面、讓思維不過分詮釋的唯一方法。事實上，根據布萊森的研究，早期的靜物畫就顯現這種將觀看保留於畫面並純粹化、平面化畫面的企圖。靜物畫做為一種相對於歷史畫與人物畫之微不足道、難登大雅之堂的畫種（rhopography，「趨小的描繪」），反而有利地運用精細描繪、安排形式間，將有觸覺感的深度空間排除，引控眼睛專注於平面與表面的物品（視覺感），揚棄再現經營展示，利用陌生畫手法而營造新的視覺秩序等等。這種「反阿爾勃蒂」的淺平化視覺操作，將觀看角度由斜角調整成直角，延伸到當代立體畫派的靜物形體與拼貼，也達到現代化

與反傳統視覺慣性的目的（2001）。[19] 由此可見，視覺平面化操作做為抵抗繪畫自身淪為敘述、深度附庸的手法並非只有抽象造型一途。現代主義欲以平面視覺模式之論專斷現代視覺模式顯然並非創舉，反抗視覺慣性如同其他文化形式是不斷發生，這一點支持了丹托主張後現代主義對視覺平面模式的批判觀點。抵抗視覺被導入使用價值的傾向，平面是重要的戰場。

3 | 4　藝術終結與視覺終結

　　後現代主義開始之處，即視覺停止運作之時，反之亦然。這是美國哲學家與藝評家丹托所提出的一個震撼性的看法。他認為現代／後現代的分野可從視覺能否持續扮演鑑別藝術的角色加以判斷，換言之，視覺宣告無能掌握意義詮釋之際，就是後現代主義到臨的時刻。現成物介入展覽空間並被「輕易地」（就現代主義而言）掛上藝術品的標籤而無任

[19] 布萊森說：「靜物畫是一大反阿爾伯蒂式（anti-Albertian）體裁。它所反對的正是那種將畫布視作一個通向遠處的世界之窗口的觀念。雖然其技巧即使是在 xenia（早期靜物畫）裡也承擔了對透視的把握，但透視的寶石 ── 消失點 ── 卻總是隱而不見的。靜物畫並不融入遠景、拱廊、地平線以及使眼睛一覽無餘的景色，而是提供一種以形體為中心的、更在眼前的空間。……靜物畫得以區劃出純審美性空間的潛能正是使其能在現代主義的發展中如此舉足輕重的因素之一。」（2001: 74, 85）他以西班牙畫家科坦（Juan Sánchez Cotán, 1560-1627）、魯巴蘭（Francisco de Zurbarán, 1598-1664）、義大利畫家卡拉瓦喬（Michelanglo Merisi da Caravaggio, 1573-1610）、法國畫家夏爾丹（Jean-Baptiste Siméon Chardin, 1699-1779）、法國畫家包金（Lubin Baugin, 約 1611-1660）、現代畫之父塞尚、西班牙立體派畫家格利斯（Juan Gris, 1887-1927）的作品為例。阿爾勃蒂為文藝復興時期著名的建築師與藝術家，著有《論繪畫》（出版於 1436 年），是首位宣稱藝術應以透視法為繪畫時應遵守之準則。他曾說：「空間只是隨既定距離、固定中心線和特定光線而定的視覺金字塔交線的匯集。」（引自 Baudry, 2005: 21）

何區隔的操作，就是一種活生生的挑戰與明證，逼使人們重新思考藝術的界限，這個界限長期以來是依賴視覺經驗加以界定的：

　　1960 年代對藝術的自我認識提供了深刻的哲學貢獻，而這個貢獻的實現與運用又造就了這些藝術的可能性：藝術作品的構想或甚至創作，可以和不具藝術性質的「單只是現實的事物」一模一樣，換言之，我們再也無法利用事物所擁有的視覺特徵來界定藝術作品。藝術作品的外觀再也沒有任何先驗的限制，藝術作品可以和任何事物看起來一模一樣。……隨著藝術的哲學成熟期的到來，視覺性也被甩到一邊，不再和藝術的本質有什麼相關，就像「美」在過去所經歷的那樣。藝術甚至不再需要擁有可以觀看的東西，而且即使畫廊空間中有物件存在，這些

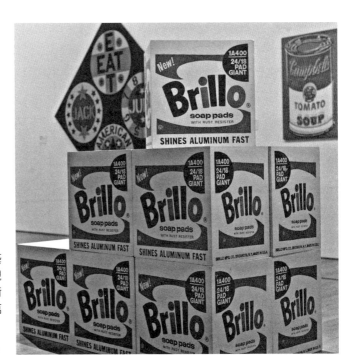

圖 3-17

任何事物都可以是藝術，只要用心專注觀看（當然也需要藝術家的巧思）──「萬物靜觀皆自得」？

資料來源：維基百科。

物件也可以看起來像任何一樣東西。……不管藝術是什麼，總之它不再是以觀看為主。也許可以凝視（to stare at），但主要不是觀看（to look at）。（2004: 44-45）

　　凝視是一種思維的狀態，面對的問題是「為什麼它是一件藝術作品？」的哲學式思考，而不是「如何觀看？」的取徑問題；凝視因此是心靈之眼的運作，而不是肉眼觀看下的視像運作。這種提問方式，丹托引用黑格爾美學來支持藝術終結的論說：「藝術邀請我們進行理性思考，目的不在於再次創造藝術，而是為了從哲學上理解藝術是什麼。」（前引：41）從畫其所知到畫其所見（see），從畫其所見到畫其所感，從畫其所感到畫其所視（look at），從模擬到非模擬，現代主義經歷了視覺經驗的辯證過程，這種軌跡在丹托的邏輯看來，當它面臨後現代藝術的「極度庸俗」、「幾可亂真」的複製手法，必須棄守「**視覺**藝術」（**visual** art）中的「視覺」概念，最後僅剩「藝術」。面對後現代主義的藝術我們必須閉上眼睛，或者說必須打開「哲學的眼睛」，這是他從1964年沃霍爾的〈布瑞洛箱〉（*Brillo Box*）和法國新寫實主義、普普藝術觀察到的現象，並開始思考「藝術終結」的意義：[20]

　　藝術作品和我所謂的「單只是真實的物件」（mere real things）之間，不必存在任何外觀上的差異，這點首先表現在法國新寫實主義和普普運動身上，而這也是我最初提出「藝術終結」時的思考基礎。我最喜歡舉的一個例子，就是沃荷 [Warhol] 的作品〈布瑞洛箱〉（*Brillo*

[20] 下面這段引言出自1997年的《在藝術終結之後 —— 當代藝術與歷史藩籬》（*After the End of Art: Contemporary Art and the Pale of History*），隔年，他出版 *Beyond the Brillo Box - The Visual Arts in Post-Historical Perspective*（Berkeley: University of California Press）延續開展他的理論觀點。

Box），它和超級市場裡那一堆堆的布瑞洛牌肥皂箱，在外觀上不必有任何差別。而觀念藝術甚至以實例告訴我們，「視覺」藝術作品可以不必真的讓人看得見。這意味著我們不再能用作品範例來教授藝術的意義。它也意味著，只要形貌有受到關心，任何東西都可以是藝術作品，而如果想要知道藝術是什麼，你必須從感官經驗轉向思想。也就是說，你必須轉向哲學。（前引）

視覺的深度、平面之爭不再重要，視覺模式的種種變樣在後現代主義者看來都是歷史藩籬的建造者，都是大論述，都在規定人們觀看藝術的方式，藝術的製作也以那個特定的觀看模式為準則。現代主義抨擊傳統藝術的幻覺空間，並以平面取而代之，在丹托看來，現代主義的絕對平面恐怕也是在製造另一種平坦幻境，一種視覺觀看的強制，手法不同但效果類似。

關於藝術品的概念受到挑戰和日常生活的商品概念之介入最有關係，一但藝術品和非藝術品的區分不明確，轉移陣地往往是這種震驚後的反應，如同丹托。布萊希特也曾說過：

一旦藝術品變成了商品，就不能再以藝術品的觀念來看待了；所以如果我們還想保留其物原有的功能，我們必須小心謹慎，毫不畏懼地放棄藝術品的觀念。這是必得經歷的過程，決不三心二意。（引自 Benjamin, 1999: 108, 註 12）

後現代主義視覺模式就是模式撤除，因為視覺理性是歷史藩籬的一部分，這是它對視覺的一種挑戰。藝術的終結就是視覺的終結。這裡出現的矛盾是：視覺「破功」之後，丹托也同時否定了西方哲學的視覺中心主義傳統，那麼哲學傳統如何擔負起後現代藝術詮釋的角色？

傑《沮喪的眼睛》（*Downcast Eyes*）指出不但西方哲學傳統接受視覺
為感官之最高階，「現代西方思想家特別將知識理論甚至堅決地建立在
視覺的基礎上」（1993: 187），那麼西方有無所謂「沒有從視覺出發的
哲學」？理論反映視覺的運作的意義因此必須重寫，後現代理論之感
官依憑為何？難不成是重新找到另一條先驗的形而上路徑？其次，丹
托似乎忽略藝術作品的定義和生產過程、展示空間、市場機制息息相
關，也就是一套生產關係的機制在其中扮演積極的角色。當他強調當
代藝術（即後現代藝術）是「訊息失序」、「美學混亂」的時代，意味
著相對於現代主義的視覺政體的絕對霸權（不論是製造三度空間幻覺或
強調視覺平面性的主體），前者是個「近乎完全自由」、「不再有歷史藩
籬」的時代，總之，「任何事都是容許的」，我們不禁懷疑：沒有任何儀
式化、神聖化過程，真的可以「anything can be art」或「anyone
can be an artist」？ —— 任何人都可以是沃霍爾就如同他本人所說：
「人人都有 15 分鐘的成名時間？」（筆者以為，是的，人人都有 15 分
鐘，但只有沃霍爾有他所說的「他的」那 15 分鐘）這種「anything
can be」的觀點，可見於維科和涂爾幹的理論中，但其邏輯都不是完
完全全開放的（如丹托所言的毫無限制），兩人都認為有一種神聖化過
程轉化其中的元素。在維科（Giambattista Vico, 1668-1744）《新科
學》的理論中主張「人為的就是真的」：人在驚奇中開創詩性智慧，「認
識真理憑創造」（Verum factum），因此，詩是神聖的，源自於情感
的迸發，並且以想像的類概念構成知識體系（1989）。[21] 涂爾幹從宗

[21] 美學家朱光潛討論到維科的觀念和笛卡兒的「我思故我在」（Cogito, ergo sum）是
19 世紀理性派和經驗派鬥爭的代表觀念。他解釋維科「Verum factum」「就是認識
到一種真理，其實就是憑人自己去創造出這一真理的實踐活動。因為認識的本源是
一種詩性智慧的活動，而詩這個詞在西文裡是 Poetry，其原義正是『創作』或『構
成』。人在認識到一種事物，就是在創造出或構造出該種事物，例如認識到神實［時］

教與集體沸騰（collective effervescence）的觀點取得社會成立的立基點，透過神聖與凡俗的區隔，認為「凡事均可神聖」（anything can be sacred），而神聖事物的唯一判準是「異質性」（heterogeneity）——一組概念互斥卻又相賴的二元結構。它是如此的明顯，是徹底的「脫胎換骨」（totius substantiae）而成為真正的對立。神聖並不優於凡俗，沒有凡俗的對照，神聖無由襯托出來，所謂「我們的體內的即是我們的體外的」（1992）。在維科和涂爾幹看來，物的神聖性之取得畢竟需要一個儀式化的過程後（至少是一聲驚訝的叫喊或身心狀態的全然轉化），賦予圖騰的精神。當後現代主義藝術品取消了文化區隔還是被稱為藝術品時，並在展覽、典藏與論述中佔據中心位置，丹托以視覺無法於此刻辨認神聖凡俗而否定視覺的功能，並強調用哲學思考取代觀看，閉上眼睛開始冥思，重回本體論的世界，而將視覺運作推向經驗論的範疇，否定視覺有傳統哲學上認識的根本功能。如前所述，丹托事實上忽略了藝術品和日常生活產品難以區隔，這在現實的狀況裡並不會存在（筆者寧可稱之為對現實文化區隔暫時失衡的「吶喊」，詹明信筆下的現代主義焦慮症，而非班雅明的崇高與憂鬱）：〈布瑞洛箱〉畢竟是沃霍爾的產品，畢竟是置放於展覽空間、畢竟是不同的展示脈絡、畢竟是不同的文化語境，「畢竟是不同於別人的丹托」，總而言之，畢竟是完全不同的文本（超商的「布瑞洛」鐵定不同於展覽的「布瑞洛」）。丹托看了（感官運作）、困擾了（邏輯辯證）、震驚了（維科情境）、說了（論述），也許脫困、頓悟了，何以說「視覺無用」？正是視覺無法辨認的震驚，讓丹托延請哲學解困——沒有視覺的「困」，何來哲學的「紓」？丹托將視覺單純化為觀看，卻忽略觀看

即創造出神，認識到歷史實［時］即創造出歷史，整部《新科學》就是按照這條基本原則構思出來的，……」（1983: 34）

的脈絡性質，因為觀看必須座落在脈絡之中，意義得以產生，就這一點
而言，丹托的後現代主義藝術論的去視覺化觀點似乎也有將視覺絕對化
的嫌疑，無異於前述現代主義前後期視覺的三度空間化或平面化。回顧
前述形式主義者貝爾的大哉問是「為什麼我們把一條波斯地毯或一幅
法蘭西斯卡（Piero Della Francesca, 1416-1492）的壁畫稱為藝術
品，而把哈最安（Hadrian, Publius Aelius Traianus Hadrianus,
76-138）的半身塑像或衣服普通的風俗畫叫做平凡之物？」（1991，
1913 年版序言），和丹托「為什麼沃霍爾的布瑞洛箱是藝術品，而超市
的布瑞洛箱不是？」的提問相似。前者以「有意義的形式」（該形式以
情感觸發為主，無關視覺）為解答，後者以放棄視覺、回歸哲學思考來
解決。兩者都假定有一個藝術的終極答案，一個唯一識別藝術作品、但
無涉視覺的答案。形式主義美學被批評犯了邏輯上循環定義（circular
definition）的缺陷 —— 「有意義的形式」和「審美情感」互為前提
與答案（1991，編者前言）。至於丹托，也犯了自相矛盾的錯誤。以貝
爾與弗萊所代表的形式主義的現代主義和丹托的後現代主義似乎尚未能
恰當擺放視覺模式的問題，雖然他們都認為視覺在其論述中起著一定的
作用。

3
5 ｜ 小結

　　本章首先討論到詹明信以「含混」的方式將現代主義的視覺模式和
解釋深度、情緒深度的意義聯繫在一起，因此孟克式的吶喊焦慮表明現
代主義連貫表象與內在結構的負擔，一個歷史不可承受之重。逃脫之道
便是捨棄厚度詮釋，用另一種觀點「拼貼」看待之。詹明信的「視覺學
派的現代主義批判」除了批判四種深度詮釋模式，也可以從三種現代主

義的視覺概念加以印證：

笛卡兒透視主義：視覺透過科學知識視覺化觀看表徵，將觀看一統為單一的、線性的視覺世界。觀看的主體因而從活生生的人的雙眼轉向一個假設的、普遍的、靜態的、內外一致的、最霸權的觀看圖式。現代視覺政體運作具體化為可傳遞、藉著科學權威而形成的信仰，一個幾近真理的知識體系。思考與存在可解釋為視覺化思考與視覺的存在。

視覺監視與權力運作：真正將視覺具體化為人我權力關係，並透過知識考察發現機構與空間可以藉著監看達到控制的目的。人在這個關係中形成特殊的微觀互動。傅科全景敞視機器（建築）的概念不但說明權力的實質，也指出權力的起源與關係：監視與操控。宏觀地看，全景敞視主義正是整個社會以權力為運作動力的核心概念：從監獄、學校、醫院到學校、家庭，馴服的身體來自密不透風的觀看與複雜的規訓與懲戒系統。

視覺工業：法蘭克福學派文化工業概念是批判理論對資本主義入侵而導致文化商品化的最有力之思想反擊。文化工業所批判的對象如電影、廣告事實上是以視覺呈現著，因此文化工業帶有強烈的視覺意涵，筆者名之為「視覺工業」。「視覺工業」的概念反映了啟蒙傳統下知識分子（也是「孳事」分子，因為對後現代主義者而言，現代主義的批判是「天下本無事，庸人自擾之」的行徑）的啟蒙憤慨。視覺工業持著視覺商品化的悲觀看法，身體被權力馴服，眼睛也沒有自由意志而是任由金錢收買殆盡。

以上總結：「透視法乃將視覺表徵化、科學化，全景敞視監獄設計將視覺空間化、權力化，文化工業概念下的視覺工業將視覺商品化、資本化」，說明現代主義下視覺模式朝向統一、規訓與資本化的特色。

　　除了詹明信的現代／後現代視覺模式，視覺分析模式也可見諸於其他文化演進與藝術史學分析之中。由此可見視覺模式已跳脫純視覺意涵，而可以反映集體的社會、文化意義。有趣的是，傑所提出的三種視覺政體中巴洛克視覺和詹明信理論中後現代主義風格分析非常類似，傑並且主張巴洛克的視覺瘋狂是後現代視覺的原型。筆者從比較的角度觀察巴洛克藝術權威沃夫林對 17 世紀這個動態視覺模式的分析發現，以傑為中介，詹明信和沃夫林的視覺模式有相當大的距離，說明後現代主義的視覺模式透過巴洛克的視覺理想類型比較，在詮釋上事實上存在著極大的差異，甚至相互間有了矛盾。首先，沃夫林的巴洛克是畫面視覺的效果，其深度空間和詹明信的平面詮釋架構不同。「平面」一詞甚至是古典主義繪畫的屬性，完全不同於後現代符號隨意拼貼之意。其次，兩者的美學態度不同，巴洛克藝術強調崇高，詹明信強調自我放逐。第三，沃夫林身受狄爾泰理論與思想的薰陶，認為內在與表象間有一必然關係，和詹明信的理論態度不同，如何在不同理論立場得出相同的結論（即巴洛克視覺模式和後現代視覺模式相通），令人懷疑。最後，從視覺模式分析形式看，沃夫林是徹頭徹尾的「視覺的文化主義者」，以視覺想像模式帶動藝術品中的文化觀察；詹明信則是「文化的視覺主義者」，以視覺隱喻帶起文化的「觀察」，兩者的對象與方法論是不同軌道的。若加入傑的巴洛克風格分析和後現代視覺態度相似的主張，則形成一種有趣的衝突：我們若相信傑，則詹明信和沃夫林其中一人之觀點就有誤差（在筆者的比較標準之下）；若相信詹明信或沃夫林，則傑和布戚 —— 格魯茲曼相信巴洛克視覺能顛覆現代主義的看法就有問題。因此，後現代視覺模式試圖找尋過往視覺操作原型尚有一些落差，需要解決。

　　後現代視覺模式論述的另一個差異交集點是沃霍爾的作品所引起的視覺震驚。詹明信和丹托分別藉著〈鑽石灰塵鞋〉、〈布瑞洛箱〉（前

者為平面印刷，後者為立體裝置）之啟發將後現代主義的文化特色分別標誌為視覺的扁平化與「視覺終結」（在「藝術終結」的命題之下）。視覺扁平化意味著歷史的負載、詮釋的結構與情緒的深度不再，在商品化與影像內爆的情況下表象的意義大於內在；「視覺終結」意味著藝術品無法和日常生活用品區隔，藝術的神聖藩籬因此將被撤除，其中原因是視覺已無法負擔區別表象的重任，哲學的本質思考才是後現代主義藝術的重心。同樣將現代主義藝術界定為封閉與自我運作系統，也同樣主張開放這個系統，使日常生活進入其中，詹明信仍然認為西方哲學的視覺隱喻有其功能，但丹托完全捨棄視覺而進入哲學冥思的狀態，也同時和哲學的視覺傳統決裂，因此「重返沒有視覺隱喻的哲學思辯」成為有問題性的陳述。丹托的「Anything can be art.」的陳述和涂爾幹「Anything can be sacred.」都是「anything can be」的命題，但後者強調集體的儀式性行為對物的轉化，視覺並非無能力區辨藝術作品與否，因為視覺總是涉入脈絡與環境的運作，很顯然，丹托忽略了這一點。

　　以上的討論發現，視覺模式的變遷是後現代主義者描述從現代性到後現代性進程的文化觀察點之一，然而對後現代主義的視覺模式之看法是紛歧的，甚至是有著內部觀點與方法態度上的矛盾。筆者甚至質疑，後現代主義從深度回到事物的表淺層的「看」法和視覺的觀看模式是不同的指涉，其對視覺的高度好感恐怕和眼睛的視覺觀看模式並不一致。如何統合、辨析這些看起來方向一致但實際之內容、觀點差異甚多的後現代視覺模式論述是值得進一步思考的問題。當然，後現代主義的雜多、差異給論述者一個極佳的發揮空間，但卻不能成為逃脫問題的藉口。

CHAPTER

4

重返膚淺 ——
視覺典範的消解與轉移

　　前面分析詹明信所提出現代／後現代文化邏輯演變最明顯之處在於深度模式的捨棄與朝向扁平化的觀看與詮釋路線，強調後現代主義重視表面的意義。這種說法事實上深深受到宋妲「反詮釋」理念的影響。詹明信把 1964 年出版的《反詮釋》視為「60 年代以來開始出現表面化傾向的代表」（1990a: 213），「反詮釋」成為後現代新文化批評運動，並且標舉「坎普」（矯揉造作、「假仙（ké-sian）」[1]、誇飾）為後現代美學，一個繼現代之後的新的美學標準。詹明信所宣稱的「最表面的東西也就是最高級的東西」也可在《反詮釋》的文章開頭的引言中找到對應：「內容是事物之驚鴻一瞥，如閃光的邂逅，很小、很小的邂逅。」甚至，詹明信四種深度詮釋模式中的馬克思與弗洛依德也在《反詮釋》看得到。[2] 王爾德的膚淺是「shallow」，宋妲在〈論坎普〉一文中使用「frivolous」。本書中雖然不談視覺（1977 年她的《論攝影》論影像對視覺倫理的改變）、也未論及後現代文化，卻處處隱含類似的視覺隱喻，正是詹明信在後現代文化邏輯理論陳述中所運用的方式。宋妲對詮釋學的不滿也可在詹明信的論述中找到。筆者相當肯定地說，在宋妲理念中找到詹明信平面性論述的影子。「詮釋」、「膚淺」與「坎普」似乎成為探詢新視覺詮釋模式的關鍵語詞，特別是後現代視覺模式的指涉目前存在極大的紛歧之際，重回這些概念的原型有其意義。其中「坎普」可以為後現代主義視覺模式啟發另一種解釋的可能 —— 視覺「坎普」。從宋妲「坎普」美學出發提示新觀看模式的可能，同時影像與文字的關係反映圖像轉向時代的反意識型態之企圖，詮釋的視覺模式也出

[1]　臺語：裝腔作勢、裝模作樣、裝瘋賣傻之意。

[2]　宋妲將馬克思與弗洛依德現代教條視為促進詮釋學系統的累積。弗洛依德的「明顯的內容」（manifest content）再往內探深可發覺「潛在的內容」（latent content）。明顯的、潛在的概念也在默頓的社會學分析中出現，用來解釋表象與真相的差別。潛在功能分析標誌著社會學知識的重大進步（1968），參見第二章第二節。

現在視覺技術化的現象上，以上三個議題的釐清有助於理解視覺模式的後現代意義。

4 | 1　論宋妲反詮釋與視覺「坎普」

「坎普」倡導感官主義，但首先是對西方美學長久以來模仿論（mimetic theory）以內容分析為賴的反駁，換言之，「坎普」以內容／形式的辯證為前提。

宋妲認為模仿論預設了一種情境：表象下有一種不易為人知曉的祕密，其語構總是「X 所說的其實是……」。這種預設賦予詮釋一個不可或缺的任務，亦即成為表面與內容的必經通道或橋梁。更明白地說：「讀者肯定不太懂作品的意義。」這裡的讀者包括說話者自身，而「作品的意義」自是理所當然的概念，誰會懷疑作品無意義或作品毋需意義，如果是一件「好作品」的話？在宋妲眼中，對各類型的藝術作品而言，詮釋是一個逃避、壓抑、無能、高傲的、不滿、帶有幻覺的概念，一個太多、過當、攪局得太厲害的「麻煩製造者」。詮釋「表面上」幫人、「骨子裡」惱人 —— 這種批判詮釋的表面／內裡結構之策略也可以說是反對前述「詮釋邏輯」的另類「反詮釋」手法，並強化「反詮釋」的力道 —— 以「詮釋策略」之矛攻「詮釋策略」之盾。宋妲指出文本（這裡指的是文字）、詮釋和詮釋者的真實狀況是：

詮釋意味著在清楚的文本意義與（後來的）讀者的需求間不一致。它找尋該差異的解決之道。這裡的狀況是基於某些理由，文本已變成不能為人所接受，雖然它不可捨棄。詮釋是一個激進的策略用來保存舊文本，這個文本被認為太珍貴以致於不能拒絕，而以更新的手法為之。詮

釋者實際上毋需消除或重寫文本,而是改變它。但他不能承認做了此事。他宣稱只有藉由揭露其真實意義而使它可理解(intelligible)。不論詮釋者改變文本到什麼程度(……),他們必須宣稱去除已存在那裡的感覺(be reading off a sense that is already there)。(1964: 6)

可以讓藝術創作品變得親切可人(intelligible,詮釋者認定原先是拒人於千里之外)、易於掌握(manageable,經過一定詮釋程序使作品進入意義的體系)、乖巧服貼(conformable,作品像頭野獸、需要經過一定的馴服過程方可成為人人皆知的馬戲團的動物明星)的詮釋在她看來使作品與詮釋雙方變得面目全非:

莫基於高度不可靠的理論,認為藝術作品由內容組成,詮釋侵犯了內容。它使藝術變成一篇使用性的文章,納入分類的心理方案中。(前引:10)

總之,從頭到尾詮釋對藝術不安好心,到頭來作品將以悲劇收場。為了避免落入詮釋的圈套,宋妲舉出幾種手法對應:諧仿、抽象、裝飾、非藝術、明目張膽(blatant)、平凡至極,這些都讓詮釋者與詮釋方法興趣缺缺。這裡引出「表面」的觀點,詮釋既然喜歡往內鑽,把藝術停留在表面、讓表面乾乾淨淨、直直接接就可避免它的「污染」(muck)。所謂表面,另一個較正式的說法是形式、風格,意思是回歸到她一開始所說的反內容的觀點。一套形式的批評語言是反詮釋的最佳行動,這套批評語言只描述(descriptive)而不規範(prescriptive)。因此,「最好的批評解除了內容的考量而進入形式」(前引:12),最好的批評是形式分析,對藝術作品的外表(appearance)提出精確、尖銳和表示愛意的描述,展示「它如何成其所是」(how it is what it is)、「它是其所是」(that it is what it

is），而不是顯示它是何意（what it means）。總之，後者外加，前者內求（或不求）。它們展露藝術嚴肅的表面（surface）。這就是「透明」（transparence），不隱藏祕密、不聲東擊西、也不故作神祕狀，透明是藝術品與批評的最高、最自由的價值。所有的這些都是為了一個目的：恢復感官。宋妲念茲在茲的還是避開內容的糾纏：

> 我們的任務不是去尋找藝術作品中內容的最大量，而是擠出作品裡內容的最少量。我們的任務是大量消減內容以便能全然看清事物。（前引：14）

持相同的見解，伯恩與然斯坦（Burn and Ramsden）認為透過詮釋提煉內容有助於不同的語言概念或不同的事物間的聯繫關係，意味著處理不同層次事物的主觀企圖，但同時也意味著放棄觀看，因為一旦觀看立即進行解釋。應該把「事物的觀看」（the seeing of something）和看的內容（what it is that's seen）區分開來（1992）。

在這一篇反詮釋的筆記中，宋妲提出幾個和視覺有關的隱喻概念：反對表象／內容架構，因此從外而內的視覺閱讀模式是不可行的；以描述為主的形式批評代替規範的內容批評；感受作品的外表，讓審美完全透明。從視覺模式的角度來說，觀看表面（詹明信所說的平面性）是具有審美活動的積極意義，平面的視覺模式藉著反抗深度視覺模式而取得和後者平起平坐的地位。不只是「反」，她進一步指出反詮釋是一系列冠以「坎普」的美學特質：「坎普」品味、「坎普」視像、「坎普」……。

〈坎普筆記〉共 58 條，接續了反詮釋的理念並標舉出新的、真正美學的美學型態：「坎普」美學。宋妲認為「坎普」有真有假，一些概念可以用來辨認真正的坎普：

一、「坎普」在策略上傾向施用詭計（artifice）、誇張（exaggeration）、裝飾、古怪（zany），熱愛虛假、不合常理（the unnatural），甚至走火入魔的狀態。雌雄同體（androgyne，或陰陽人 epicene）是典型的「坎普」。

二、在態度上，「坎普」不造作，真情流露（naïve、innocence），認認真真地玩（pure），沒有後設目的（unintentional）。「坎普」品味是欣賞、享受，而不是批判。它以嚴肅的態度對待膚淺，又不意識到這種嚴肅性。它是享樂主義（hedonism）而不是虛無（nihilistic）（宋姐認為普普藝術屬於後者，較疏離而不介入，不算「坎普」）。總之，「坎普」是天生玩家。

三、「坎普」注重感官感受（sensibility），完全跟著感覺走。「坎普」非常重視感情，對每件事都抱以新鮮的態度看待 —— 所有的事都加上括號（當語詞加上括號，則特殊化對象，呈現興奮的狀態），對政治卻是冷漠的態度（如同對內容）。

四、「坎普」是現代的時髦主義（the modern dandyism）[3]，樂於與大眾文化為伍，欣賞庸俗（vulgarity），因此沒有高級與低級、好與壞的文化的區分，也不會覺得以庸俗為恥。

[3]　19 世紀中英國現代文人波特萊爾在其成名之作《現代生活的畫家》對 dandyism 的概念有過探討。主張 dandyism 的人是極度注重外表的花花公子（dandy），驚世駭俗、獨樹一幟、玩世不恭是他的特色。他是現代社會的現代英雄，以特異的眼睛觀看芸芸眾生，享受現代景觀所帶來的生活情態。他說：「Dandy 暗示著個性的典範（quintessence）及這個世界全部道德機制的細膩瞭解；然而，另一部分的特質是他渴求無感（insensitivity），且 G 先生 [Dandy] 被無法滿足的觀看與情感之熱情所控制，部分絕對緣於時髦主義。」（1998: 496）關於波特萊爾的現代之眼可參考林志明（2002）。

五、「坎普」是一種奢侈（extravagance）的精神、愛炫的矯飾主義
（flamboyant mannerisms）如同坎普的「假仙」、造作的意思，
帶有過度（démesuré）、「太多」的野心，新藝術（Art Nouveau）
[4] 和 Antoni Gaudi 的建築都是過度裝飾的典型的例子。

圖 4-1　地鐵入口，巴黎。

資料來源：維基百科。

[4] 出現於 1890 年的裝飾性藝術理念，發源於巴黎，在倫敦發展開來並傳至歐洲地區如
　　布魯塞爾、巴塞隆納、慕尼黑、維也納，美國也受到一些影響。新藝術呈現了一種
　　「世紀末」（fin-de-siècle）的人工美。英國羅斯金與摩里斯有感於工業生產使得傳統
　　工藝式微，乃倡導回歸中世紀的優雅風格，在建築與家具等設計上最能看出新藝術
　　的影響。宋妲相當推崇新藝術過度的裝飾「風格」，她說：「坎普就風格而言是世界
　　的視像 —— 但是一個特殊的風格。它是事物以它們不是什麼的被誇大的愛，一種
　　『關機狀態』（the love of the exaggerated, the "off," of things-being-what-the-art-
　　not）。最好的例子是新藝術，它是最典型、最充分發展的坎普風格。新藝術的物件

圖 4-2　巴特尤公寓（Casa Batlló）。

資料來源：維基百科。

六、「坎普」的美學經驗取代和諧的高級文化及暴力的、分裂的現代藝術，並具體化在三個方面的勝利：風格勝過內容、美學贏過道德、諷刺打敗悲劇。

七、「坎普」美學不需要其他標準的肯定，他自我服務、自我合法化，總之，自得其樂，鄙夷其他放不開的美感表現。

八、「坎普」的終極陳述是：它好因為它很糟（It's good because it's awful.）（這種語氣近似於「它不是一根煙斗」）。可見「坎普」美學不願意被歸類，總是處於游離狀態。「坎普」是遊牧民族。

「坎普」感官既能反轉嚴肅為膚淺。把膚淺視為一樁正經事則需要一雙（有異於透視法的那隻永不疲累的絕對之眼。有趣的是中文的「隻」是缺了「佳」的雙）「坎普」的眼睛來重新觀視事物表面，強調材質、感官表面與風格（相對於內容），是「以美學現象來看世界的一種方法」：

不僅有一種坎普視像（vision），也有一種觀看事物的坎普方法。坎普也是一種物體與人的行為可顯露的品質……真正的，坎普眼睛有力量轉換經驗。（前引：14）

坎普美學和直覺美學的主張非常接近，後者反對分析、解釋而強調直接感知的價值，不同在於直觀美學堅守藝術的嚴肅目的與純粹品味，傾向定義而非策略。**費德勒**（影響「直覺說」美學家克羅齊 Benedetto Croce, 1866-1952）比較了科學與藝術的差異，一重視內在細節，

典型地會把一樣東西轉換成另外一樣：如一些固定裝置以開花植物的形式 [設計]，客廳變成一個洞窟。一個獨特的例子是 1890 年晚期居馬（Hector Guimard, 1867-1942）以鑄鐵蘭花莖桿設計的巴黎地鐵入口。」（圖 4-1）

另一重視外貌整體：

> 科學對世界提供了解釋的時代……第一，客觀事物的外部現象與科學知識試圖引出內在涵義相比是不必要的；第二，科學業已達到了一個完全的對客觀事物外部現象的理解，並把這種認識僅僅看作達到更高認識的初級階段。……感性的經驗是從一種無偏見的、自由的活動開始的，這個活動不含有任何超越其自身的意圖，否則便會終止。感覺經驗能夠單獨引導藝術家創造藝術性的造型。對藝術家來說，世界向他顯示的是外貌，他從整體上接近它，並且努力再創造一個整體的視像。（2005: 395-396）

　　總結宋妲「坎普」的視覺模式之目的在避免詮釋與內容的糾纏，因此強調事物的表面，把膚淺當嚴肅、「把雞毛當令箭」（當然也是相反的「把令箭當雞毛」）。和現代主義藝術批評家葛林伯格主張畫面的平坦以避開繪畫為其他目的服務的附庸地位比較（見第三章第三節），其中包括主題與內容，兩者的策略是相似的：都有從觀看的角度思考如何挑戰傳統的謬誤，並且回歸到表層的論述，但其主張則大不相同。宋妲主張享樂主義，葛林伯格是禁慾主義；宋妲強調膚淺輕率（frivolous），葛林伯格主張平坦而嚴肅（flat）；宋妲樂見混雜，葛林伯格堅持純粹；宋妲穿梭時空，葛林伯格只要現代；宋妲容忍異己，葛林伯格排斥異質；宋妲重情緒，葛林伯格強調理性；宋妲著重個體化，葛林伯格則傾向系統化。可以說，「膚淺」是熱性視覺模式的冷處理，「平坦」是冷性視覺模式的熱處理；相較於詹明信所言現代主義繪畫「熾熱」、後現代主義繪畫「冷漠」，有異曲同工之妙（1990a）。

　　膚淺挑戰了西方哲學深化世界的企圖，讓層次分明、各司其位的底層／上層、結構／裝飾、深度／表面、本質／表象通通浮上檯面。膚淺

是「不斷錯置的現在進行式」的動態觀點，張小虹從美容 ── 最膚淺
的動作體會這層辯證意義：

> 「膚淺美學」從來就不只是一種空間的哲學概念。「淺」相對於
> 「深」，「表面」相對於「深度」，若只是以「靜態空間」的想像去理
> 解，二元對立才有成立的可能，如果是以「動態時間」的想像去思考，
> 那就沒有絕對不變的二元對立，所有的「深」都會由內翻外、浮出表面
> 成為「淺」。（2005: 162-163）

　　當事物的表面無法做深度解讀而只停留於表面，就層次詮釋策略
的標準而言因不夠深刻而被給予負面批評，即所謂膚淺。一般我們使用
這個詞也通常和深刻相對照。當膚淺被重新界定具有積極意義之時，必
須達到兩條件：抵抗或糾正膚淺的負面評價，為膚淺找到其合法性，這
兩種要求可同時完成。另一方面，膚淺絕不僅是和表面經營有關，和觀
看有更密切關係。如果觀看的機制總是習慣性地望內探鑽，表面的膚淺
則只是區隔和誘發的功能，甚至這些功能在探究內容的要求下也不具意
義（所謂「船過水無痕」）。「膚淺美學」和「坎普」美學都很會做表面
功夫，而表面功夫是高度視覺性的。沒有視覺性的表面功夫，則沒有意
義；唯有視覺對表面有興趣，表面才堅持其為表面。視覺召喚了表面，
表面因為這個召喚而維持其「面子／樣子」並開始發散意義。膚淺同時
回應著：視覺毋需以穿透的方式建立認識論，視覺可以不是手術室的
解剖刀。膚淺論述放棄了「解剖學的認識論」（前引：174-175）。視覺
「坎普」是一種「虛見」 ── 面面相覷，以情緒的震驚、游離做為接觸
的目的。以虛為實、反實為虛是宋妲膚淺美學的策略目標，淺見是洞
見，洞見才是成見。

4 2 揚棄視覺修辭及其意識型態

　　言語與文字的魔力無以「言」喻。王爾德（Oscar Wilde, 1854-1900）《格雷的畫像》說：「言語！只是言語！它們多麼可怕！多麼清晰，多麼生動，多麼殘忍！人們無法逃避它們。然而它們裡面卻有一種多麼微妙的魔力！它們不但能夠賦予無形的事物以清晰的形象，而且它們本身還有一種像小提琴或琵琶一般優美的音樂。世上還有任何事比言語更真實的東西嗎？」（1972）西方文字與影像的功能論爭，早已出現於 16 世紀宗教論述之中。聖‧依格那提斯（St. Ignatius, 1491-1556）認為感觀對宗教修煉有益，圖像可喚起精神的力量，因為「語詞被看作是惰性、沒有靈魂的字母；視覺化才將生命帶入了文本之中；文本［文字］名義上也是反省的核心，但其觸發作用還是有限的」（Bryson, 2001: 130）。喀爾文（John Calvin, 1509-1564）則持相反的看法，相信唯有語詞能帶領人進入真正的與神溝通的境界，圖像反而妨礙了精神主體的理解，因此必須加以控制。對喀爾文而言，圖像低於語言，「語詞主宰圖像，是由於前者給後者提供了缺失的存在理由（*raison d'être*）」（前引: 131）。布萊森認為可從符號學總結這兩者的差異：[5]

　　這種差異是符號的述行［表示實現願望之行為的］（performative）與述願［斷言］（constative）功能所有意凸現的相互衝突。話語中的述

[5]　這一段引文是布萊森針對 17 世紀靜物畫「虛榮之圖」（vanitas）所做的分析：「在 vanitas（虛榮之圖）以及加爾文［喀爾文］那裡，只有相反的東西才是真實的：所指（審判、復活或最後之事）和能指（圖像）是永遠不能合二一的……我們因為墮落和沉溺於那種永遠也不能超越的物質世界而被宣告有罪；而圖像將無助於我們逃離這種命運。」（2001: 131-132）

願是屬於陳述或信息的層面，是一種所指（不管是視覺的，還是言詞的符號）的層面；話語的述行則是屬於能指的層面，是攜帶陳述以穿越語義空間的物質依托。（前引：118）

圖 4-3　Joseph Kosuth, 1965, "One and Three Tables."
資料來源：Art Gallery of NSW。

　　語詞、圖像做為再現真實的符號工具，和詮釋、定義真實的效果有關，可以說是柏拉圖三種床的辯證傳統。影像與文字的表達差異、感知的差異及再現真實的差異是這個辯證的主要內容，美國觀念藝術家科書士（Joseph Kosuth, 1945-）將實體、影像與文字（對實體的定義）並列 [6] 可以說視覺化了柏拉圖的理念，置於中央的實物猶如天平的中軸，影像和文字形成拉鋸：視覺上實體的桌子很輕易地和左邊的影像結合，右邊的文字（在不考慮閱讀距離的遠近和語言種類的情況下）似乎處於「另類」的世界；但經過文字閱讀後（關於桌子的字典定義），文字似乎穿透了實體與影像，讓這張特定的桌子「字典化」為普遍桌子，文字的指涉似乎也在實體與文字中「賦形」、「現身」。弔詭的是，實體與影像也因為文字的定義而被規定為桌子而不是別的 —— 在這個特殊的、不可回復的身心狀態的「洗禮」後確定了它的使用價值（社會觀點的功能觀）。如果考慮觀看者（在這個場景下，不會是閱讀者）的先前背景，加上對圖像與文字的認知程度，視覺模式也因此更為複雜。從觀

[6]　觀念藝術是 1960 年代由偶發藝術（Happening）、環境藝術與地景藝術（Land Art）發展而成，排斥硬體材質中的形態學分類，強調藝術過程中之軟體觀念或意象，以及藝術訊息的方法學式的傳達之探討，擴大而言，觀念藝術反對既成藝術機制之框架，如商業、美術館等。Kosuth 這類的作品比較常見的是「一張和三張椅子」。

看的角度而言，文字與影像在此有其不同的軌跡卻又高度地相互影響與操作。[7]

　　相較於文字的學習，影像接觸往往被認為毋需學習，張開雙眼就能看見似乎是理所當然之事，同時影像的價值因此重則常常被貶低、忽略或輕則視為理所當然，這可從學習與分析文字佔據教育過程中的絕大部分獲得證明。但是，影像傳達總是建立在既有的意義脈絡上 —— 看不一定懂，看懂不會是順理成章的事，看懂總是需要一些概念工具的協助，這是關於影像解讀的能力。Messaris 認為「識圖」(visual literacy) 能力可以提升人們的思考與批判（引自 Walker and Chaplin, 1997: 114）：

[7]　科書士還有一系列直接展示文字的作品，文字此時被當作是圖像的意味高過文字閱讀與定義的功能，甚至也挑戰觀看的狀態。1978 年的「文本／內容」(text／context) 展示了一段書寫於板子上的文字，內容大致是描寫與質疑觀看文字狀態，異化了觀者的閱讀行為。原文字分 16 行書寫（下面引文以 # 表示），全文如下："What is this before you? You could say that it is a text, words on # a window. But already at this point this text begins to assume # more, mean more, than simply what is said here. Even if this # text would only want to talk about itself, it would still have to # leave itself and have you look past it, into that gallery space # beyond it which frames this text and gives it meaning. This text # would like to see itself, but to do that it must see that larger so- # cial, cultural, and political space of which it is a part. Whether # you see this text or beyond it, there is a discourse which connects # this (as a sign, window, work) to you. It is part of that same # act (now) of writing/reading, text/gallery which produces and re-produces # that 'real world' of which this (text/gallery) becomes part. # This (writing/reading, text/gallery) is a moment within a process # of construction which includes you. For you to see this (dis- # course) you must see beyond this (text/gallery); for you to see # this (text/gallery) you must see through this (discourse)." 文末「看穿」、「看透」文字背後的論述是一般閱讀的行為，點出文字的雙重性 —— 看的語言和用的語言，前者無需中介描述，而後者需要進一步解釋（Burn and Ramsden, 1992）。

一、識圖普遍被當作一個領會視覺媒材的必要前提。矛盾的是，它通常需要經由長期暴露於視覺媒材而獲得。

二、一般相信增進識圖能力可強化普遍的認知能力，用以解決思維工作。

三、增進識圖能力可以增加視覺媒材對心理、情緒操控機制的瞭解，得以抵抗商業廣告與政治宣傳的誘惑。

四、深化美學欣賞可以增進識圖能力，雖然這些欣賞知識可能減削美的神祕性。

　　識字主要在於培養文字修辭的認知能力，同樣地，識圖事實上就是瞭解「圖畫修辭」（pictorial rhetoric）及其效果、程度 ── 所謂「視覺詩學」（visual poetics）。沃克和查普林（Walker and Chaplin）即指出，修辭用於感動、說服觀眾，政治宣導、商業廣告都是修辭的生產者（1997）。操控影像者常常在非文字之中運用語言修辭技巧如明喻（simile）、隱喻（metaphor）、轉喻（metonymy）、舉隅（synecdoche）、誇飾（hyperbole）、擬人（personification）、象徵（symbols）、寓言（allegory）等喚起大眾的興趣。雖然沒有文字的介入，視覺修辭大量地操作符號，潛移默化地促使觀眾愈來愈熟悉視覺詩學與視覺意涵。影像溝通成為文字溝通外的另一種溝通系統。而溝通的前提是充分的練習與告知，使眼睛可以看得更多、更深、更遠、更細緻、最後更有力量。

　　以文字或非文字把握影像世界，同時也是現代／後現代文化邏輯中視覺模式的基本差異所在。默佐芙觀察到，影像時代的來臨意味著文字已不再能夠完全主宰一切的詮釋與思維，人們將發現未來識圖是繼識字之後必備的能力，甚至越來越重要，而且超越文字（2004）。新生代大

量接觸影像的結果使其思維模式異於文字接收的族群，因而往往造成了文本溝通上的問題。默佐芙稱這就是米契爾所謂的「圖畫轉向」（the pictorial turn），從文字邏輯與思維轉向非文字，包括圖畫與符號的邏輯與思維。這裡明白地指出了文字與圖像的斷裂，米契爾說：

> 圖畫轉向……毋寧的是圖畫的後語言（postlinguistic）、後符號學（postsemiotic）的再發現，做為視覺性、裝置（apparatus）、機構、論述、身體及形象（figurality）的一種複雜的相互作用。它是一種實現：**觀看性**（spectatorship）（觀看、凝視、瞥視、觀察實踐、監視及視覺愉悅）是一個和閱讀的各種形式（解讀、解碼、詮釋等）一樣深的問題，以及視覺經驗或「視圖」在文字性模式（the mode of textuality）中也許無法獲得完全的解釋。最重要的，圖畫轉向是一種實現：圖畫再現問題總是和我們如影隨形，它現在以前所未有的力量不可逃避地對文化的每一層施壓，從最精緻的哲學思考到最粗俗的大眾媒體產品都是。（16）

圖像轉向的另一涵義是對語言的不滿，或確切的說是對表達的無力感（在此語言表達是廣義的）。詹明信總結現代主義反映了一種表達的危機與焦慮。當言不能達意、聲不能盡鳴、文不能暢思之時，則出現以乙代甲、聲東卻不得不擊西的窘況。以畢卡索（Pablo Picasso, 1881-1973）〈格爾尼卡〉為例，他「在一種語言表達方式中加入另外一種語言表達方式」、「在繪畫的無聲的語言中加入了有聲的語言」，目的與結果卻是無窮盡的追逐，焦慮隨之而起。他說：

> 現代主義是關於焦慮的藝術，包含了各種劇烈的感情，焦慮、孤獨、無法言語。（1990a: 189）

　　不論是現代主義的表達危機或所謂的「圖像的轉向」，都牽涉到文字或圖像如何被把握或把握什麼的問題。圖像不若文字，掌握其非線性、非規範的特性是讓圖像轉向是否成功的關鍵，如巴特所言「圖像的文明」（a civilization of the image）（相對於「書寫的文明」），恐怕比文字的閱讀來得更為複雜。例如海德格的「世界被把握為圖像」（1994a: 77）宣稱了現代視覺化時代的來臨（後現代的全盤視覺化與圖像內爆現象無疑呼應這種宣稱），至於如何「把握」恐怕也是繼圖像概念之外相當重要的思考點。吾人可以如此延伸海德格的話：「世界被把握為圖像**並透過文字理解這個把握**」，或「世界被把握為圖像**並以非文字理解這個把握**」，這個邏輯會相當程度地影響「世界被把握為圖像」的意涵。

　　事實上，圖像和文字的糾纏狀態顯示後語言或後符號的轉向並非如此容易切割，視圖既然需援引非文字，可以說是另類的認知的狀態，這種觀看經驗遠早於文字的出現。在柏格看來，人類視圖的經驗顯現「所視」（what we see）與「所知」（what we know）（以文字所建構起來的概念知識）永遠處於無法妥協的狀態（1972）。有三種概念解釋了這種圖文辯證關係：「藝格敷詞」（ekphrasis）、「停泊」（anchorage）、「接力」（relay），前者由視覺藝術社會史學家巴森朵提出，後兩個是巴特的概念。

　　對一件作品以文字加以描述，不論是在作品內外，都構成文學類型上的「藝格敷詞」（或圖畫詩），此時圖文相互依賴、參照，具有「直證性」（ostensive）的效果，圖畫中的文字不再是獨立的文字、圖像也因著所有變動。面對圖畫所從事的評論牽涉到圖像批評的問題，觀看、思維概念、感覺總是以一定文字組織被呈顯出來，因此批評其實是關於觀畫之後（總是過去式的，在回顧之下完成的）的思維再現，其次才涉及到圖畫再現。巴森朵說：

　　語詞的直證作用將使說明的對象變得異乎尋常。我們的說明是選擇性言詞描述所表明的圖畫，而這種描述主要是一種我們關於圖畫的思維的再現。此描述由語詞構成，而語詞這種一般化工具不但常是間接的——推論原因、描寫效果、做各種各樣的比喻——而且只有在與圖畫本身，及一種特定事物互相關聯時才會呈現我們要實際使用的意義。在這種描述的背後隱藏著一種評論畫中旨趣的意志。（1997: 13）

　　圖畫的在場、意圖的投射、語言的導引呈現了意義，起著綜合的意義。圖像在語言的作用下之操作是極其明顯的。語言，做為思維、意識的代言，語言的種種成規（如語法、修辭、習慣、能力、禁忌等）也摻雜在圖像思維中，主導著觀看圖像的走向。文字批評的直證性，讓圖畫有明確的「意圖性視覺旨趣」（intentional visual interest）。視覺批評的直證性讓觀／讀者的想像沿著意圖的暗示發展下去，則此旨趣更為專注。對巴森朵而言，批評總是以語言為核心的推論性批評（inferential criticism），說明文字與圖像間的距離（不妥協性），文字無法全部取代圖像，文字是以很狹隘的方式（甚至是暴力的）[8] 對待圖像。

　　文字與圖像合力構成意義之作用稱為「停泊」（anchorage）、「接力」（relay）。首先，圖像 [9] 提供三種訊息：一、語言的訊息（linguistic message）——如標題，但文字本身就帶有直接指稱（denotational）

[8]　暴力說可見於傅立特（Ken Follett）《莫迪里安尼醜聞》故事裡的一段章節引文：「人不可能和藝術結婚，只會對它施暴。」（第一部）（1985）。

[9]　本書界定「image」為影像，以含括媒體傳播靜態與動態的部分，參第一章第三節名詞定義。原文「Rhetoric of the Image」譯為「圖像的修辭」乃因應巴特文章中指涉靜態平面廣告。

與間接言外之意（connotational）；二、圖像訊息（iconic message）
—— 不依賴文字的提示，物體造型自身足以促成閱讀；三、象徵訊息
（symbolic message）—— 所指（signified）與能指（signifier）兩者
形成準贅述（套套邏輯）關係（quasi-tautological）。另外，和象徵訊息
相反，字面意義的訊息（literal message）提供人類學的知識，是一個機
構的庫存（an institutional stock）。圖與文的辯證和語言訊息有關，而
圖像訊息與象徵訊息指稱符號的部分較多，較無涉文字。圖像的本質是多
義的（polysemous），透過文本特定的意義因而被鎖定（identify），
這個功能稱為「分類功能」（denominative function），圖像的多
義、漂浮就此定著，巴特稱為「停泊」。若文字與語言相互證成、互補
共存，如電影字幕與影像、漫畫與對話，「接力」現象就此發生。「停
泊」的文字與影像相似，故其訊息較輕易取得；「接力」的文字與影像
接續構成敘述，故所花費的代價較大（1977）。上段巴森朵「直證性」
概念近似「停泊」，目的都是關於將文與圖的關係確定下來的努力。

上述視覺修辭、視覺詩學、推論性批評、藝格敷詞、停泊到接力都
是一種針對視覺文本的深度詮釋模式，透過類語言的分析達到深度理解
視覺產品的內容，巴特的廣告分析就是最典型的例子。威廉森（Judith
Williamson）認為廣告進行了資本主義社會象徵交換的深層陰謀，並
創造了意義的結構、社會交往系統，而階級的意識型態潛藏於廣告之
內。廣告完成了交換、翻譯、連結物質／非物質、能指／所指的工作。
總之，它販賣商品以外的東西，最終形塑自我認同（1978）。威廉森的
廣告分析近似「文化工業」批判 ——「文化工業的每樣產品都成為它
本身的廣告」（Adorno, 1997: 320）。

1840 年代崛起的攝影，以機器之眼擴深人類觀看的範圍與角度，
相片因為擺脫人類手工製作所滲入的人為意志，反而更需要依賴圖片說

明的介入 —— 人們試圖為機器的視覺產物解釋其視覺意義，而相片正等待著人們以特定的方式理解它們。班雅明說：

> 圖片說明有史以來首次變得無比重要，有其存在的必要。而這些圖說的性質顯然與一般畫作標題不同。畫報文章對觀看插圖相片的人所指定的注意方向不久將更為明確；而對電影來說更有絕對的必要，因為觀者如果不考慮影像出現前後如何接續，大概無法瞭解任何孤立的單格影像。（1999: 70）[10]

視覺產品，不論人為的介入程度為何，在理解上總是圍繞著語言文字的問題。

以文字為架構詮釋圖像的內容，識圖事實上是識字的另一種操作，敘述的時間性架構了圖像的理解，它是一種藉助概念來抵抗的意識型態，進一步而言是企圖以啟蒙的意識型態取代文化資本主義的意識型態，一種意識型態的接棒狀況。巴特也注意到，意識型態是將圖像停泊於特定文脈的基本功能，當它引導讀者進行特定路徑的解讀時也同時在遙控讀者：

> 在所有的停泊的例子裡，語言清楚地具有一種闡明的功能，但這闡明是有選擇性的，是一種非應用於圖像訊息（iconic message）之全體而只單獨用於它特定的符號之後設語言（metalanguage）。文本事實上

[10] 1931 年〈攝影小史〉也有這麼一段文字：「報導與真實性並不總是能連上關係，因報導中的相片是靠語言來互相連結，發揮作用的。……一定要有圖說的介入，圖說藉著將生命情境做文字化的處理而與攝影建立關係，少了這一過程，任何攝影建構必然會不夠明確。……一名攝影者若不知解讀自己的相片，豈不是比文盲更不如？」（1999: 54）

是創造者的（因此是社會的）對圖像的檢查的權利；停泊是一種控制，擔負著責任 —— 不顧圖畫的投射力量 —— 為了訊息的使用。……文本因此有一種壓抑的價值且我們可看出它在這個層次上社會的道德和意識型態都被投資在上頭。（1977: 40）

　　麥克蘭（McLellan）認為巴特是闡述意識型態埋藏於語言結構「最清楚、最有影響、又頗有趣味的」人。他也認為語言和意識型態的關係密切：

　　根據結構主義的觀點，在任何符號系統中，如果我們已經看到的，都有一種言語與語言的區別。言語是外顯的層次，它是一望即知的；語言是內隱的層次，是隱蔽的結構。意識型態要在語言中尋找。意識型態的信息包容於深層的結構中，這一結構在語言中安裝對於說話者來說，都或多或少地難以接近。（1991: 99-100）

　　意識型態作用於圖像的解讀機制之中，這是一種「命名」的作用，宋妲以攝影為例說明為照片下註解的現象是政治意識的：

　　嚴格來說，雖然一個事件總是意味著某些值得拍攝的東西，但仍是意識型態（在最廣義的意義上）決定了到底是哪些東西組成一個事件。一個事件在它被命名、被標示以特性之前，不可能有攝影的或其他的任何證據，而攝影證據也從來無法「建構」（更適當的說法是「辨認」）事件，照片的貢獻經常是在命名之後。真正決定「在道德方面受照片影響」的可能性的，事實是「中肯的、切題的政治意識的存在」。（1997: 17）

　　延續其反詮釋的理念，認為意圖解釋事物意味著不能接受事物表面的「樣子」，只有透過說明才能獲致瞭解。

　　根據宋妲，詮釋作用於事物的內容，透過語言文字與思維推理，祕密因而被揭露，這種做法將當下的審美狀態「誤導」到其他區域，並且視之為可津津樂道的美學實踐。其中，文字是詮釋的工具，線性思維因為文字與語法而讓詮釋得以「長驅直入」（除了詩及其他文字遊戲之外）。這就是為什麼她要找尋另一種形式語彙的原因，描述而不規範。[11] 至於用何種語彙描述，則是另一個實踐「坎普」美學的重要議題。可以確定的，宋妲用文字反詮釋、論「坎普」，文字並沒有被拋棄不用，她反對的是規範的文字、以內容為對象的文字，她提倡一種只針對形式描述的文字。另一方面，視覺修辭傾向現代性的視覺深度模式，也就是深度詮釋，圖像做為圖像的意義在此無法和後現代視覺模式連結，尋找圖像的「非視覺修辭」途徑是後現代視覺模式的首要工作。貝爾（Daniel Bell）宣稱西方的意識型態已終結，其啟示是：「揚棄那時代聳動人心的『革命』修辭和修辭家。」（1997）在古德納看來，傳播意識型態的媒介是語言與概念，透過印刷出版品解釋社會而不反映社會，其判準是解讀能力，它組成核心階級，即少數精英知識分子，態度是批判的。這些運作透過「文化機器」（the cultural apparatus）而達成。古德納觀察，當立體電子媒體取代平面印刷新聞報刊之時，就是「表意象徵系統的重心遠離概念、轉向圖像」之際，意識型態的基礎也形將消隕，「視聽感官工業」此刻將取代「文化機器」，主事者為技術人員（相對於知識分子或貴族階級），大眾躍升為主角。由於傳媒強化非

[11] 關於描述與規範，在亞珀對 17 世紀荷蘭風景畫也應用相類似的對照，認為前者是觀看的方式從透視法的規制中鬆綁開來的做法，一種視覺解放的意義。描述的觀看模式強調變化、瑣碎、未被框架的秩序與模糊的觀看位置（1983）。傑認為這是「培根經驗式的視覺經驗」（Baconian empiricism）。但是，傑認為描述的觀看模式仍然是科學操作思維下的產物，其架構還是分析的，亦即區別現象主要／次要、空間／表面、形式／肌理的階層模式，因此還不具充分的突破性（1992）。

語言與圖像表達的部分，形成全新的視聽經驗，這個經驗，簡單的說，遠非言語所能形容，以電視為例：

在電視經驗中，殘留圖像是利用科技移植的新類型原始圖像表意的經驗（paleosymbolism）；這是第二類型的原始圖像表意的經驗，它影響、呼喚、重塑它的第一類型 —— 那些童稚時期殘存的浮光掠影。簡單的說，人們無法正常訴說的東西現在正在影響著人們原本用言語就無法描繪的東西，其過程和結果無法用言詞說明。意識型態原本奠基在固定的關照社會的方式，通常慢慢改變，而現在電視侵逼、改變舊有的操作方式，……電視已經賦予經驗一種全新的型態和節奏。（1997: 367）

在視覺技術高度量化和速度化的狀況下，文字被退逼到角落，大眾階級崛起，新的思維模式藉助影像儼然逐漸成氣候。這些評估都和文字和圖像的辯證有密切關係。看圖說話、圖文並茂、圖解文學等並非只是一種處理圖文的做法而已，而是牽涉到視覺模式與文字思維模式的消長。柏格曾經以比利時超現實主義畫家馬格瑞特（René Magritte，全名 René François Ghislain Magritte, 1898-1967）〈夢之鑰〉（*The Key of Dreams*）說明觀看存在著文字與圖像的不妥協狀態，因而造成人們認識上的極度困擾。當文字變成敘述語句，文字所框架的概念條件更嚴謹之際，兩者的緊張狀態更高張，「文字的背叛」或「圖像的背叛」就此產生。觀／讀者此時掙扎於眼見為憑的圖像（一支煙斗的圖畫）與文字的陳述（「這不是一支煙斗」）之間產生極大的衝突。

圖 4-4　它到底是不是一根煙斗？是文字、圖像還是觀念影響我們的認知？

資料來源：維基百科。

馬格瑞特雖然以〈圖像的背叛〉（*Treachery of Images*, 1928-1929）（亦名〈這不是一支煙斗〉，*Ceci n'est pas une pipe*）為題，意指圖像因為語言的挑戰而減低其說服性，但就語言隔閡而言，視覺的溝通似乎比文字來得更暢通，同時因為語言的線性閱讀被文法與時間所限制，而圖像閱讀的切入則是多方位的。但這並不表示圖像完全沒有理解的障礙，對於一個來自沒有煙斗圖像概念社群的人而言，圖像的不可理解狀況絕不亞於文字。這也僅僅是煙斗圖像做為純粹的煙斗，當它進入符號的示意範疇（總是不可避免的圖像往往以象徵、符號的方式被解讀著），則其複雜度更高，需要動用的概念更多。就此而言，影像做為國際性溝通語言是有一些翻譯性的問題需要解決，而不是純粹造型的觀看。

圖 4-5　觀看，總是有盲點，更何況是單眼觀看。
資料來源：MoMA。瑪格瑞特 (René Magritte)，〈錯誤之鏡〉，1929。

　　如果按照一般圖像觀看／閱讀的經驗，首先映入眼簾的是一支煙斗形象（這也只是「一般」而單純的狀況，圖像是多義的，意外往往比「意內」多。人們大都習慣先看圖後看文，也顯示了前面討論「停泊」與「直證」的圖文批評概念的存在），腦中的視像轉換為對形象的認知肯定（只確定它是煙斗，但不會呆板地想「這是一支煙斗」，有主詞、動詞、量詞等完整的構句），並同時理解這個形象的脈絡意圖（僅是煙斗示意圖、還是廣告圖像、還是販賣菸絲、還是偵探福爾摩斯的象徵、或是教學、或是其他……）。觀者也許會在圖像之外搜尋參考的文字佐證其認知。當觀者在很短的時間內確認煙斗的圖像之際，畫面內下方的敘述（這裡假設觀者能閱讀法文）立刻為這個確認投下不確定因

素：「這不是一支煙斗」的陳述不但沒有確認視像，反而否定煙斗的認知，觀者可能的反應是：如果它不是支煙斗，它是什麼？或，順著陳述推論：這不是一支煙斗，因為它不是「真的」煙斗，它只不過是圖畫罷了。再者，這句陳述是被放在畫面之內，而畫作又被觀者認知到是一件藝術品之時（由一位知名的藝術家所畫，並在藝術市場與藝術評論場域流通），那句話是「直證性」的還是造型的一部分（即那句話是被「畫」上去的而不是被「寫」上去的）[12] 都增加解讀的困難。三十多年後，馬格瑞特複製那張作品的架上畫狀況，並在畫面外的空間中（第一幅沒有空間暗示）又畫了一支煙斗，這種對照並未消減煙斗真假的疑慮，因為在再現之中他又另外提出「再再現」的辯證。甚至他將煙斗以更寫實的紋理處理，並為煙斗加上陰影投射於木質紋路背景以暗示和煙斗的距離，文字則以釘上銅印的「這不是一支煙斗」增加敘述的能量，種種這些仍然抵抗不了圖文關係的不穩定性。柏拉圖論畫家再現的圖像遠離了真理成為第三層，馬格瑞特的「再再現」與否定的陳述恐怕比畫家的再現罪行更令柏拉圖不滿。

1928 年馬格瑞特畫〈圖像的背叛〉，1966 年又以煙斗創作〈雙重祕密〉，這和他曾閱讀傅科 1966 年出版的《事物的秩序》（*Les Mots ct les choses, The Order of Things*）不無關係。書中所探討的圖字關係極為吻合馬格瑞特作品中所要反映的議題：

[12] 傅科說這個句子像來自女修道院的筆跡，穩定、小心費力而做作，也像學生筆記本的標題或黑板上的教學用字那樣的力求清楚所導致的拘謹感覺。事實上他並沒有考慮「藝術品」的條件下對作品中之造型與文字的影響，筆者認為社會條件對〈圖像的背叛〉的分析有另一層關係。把圖像與文字當作藝術品來考量將會根本「質變」圖像的內涵。簡言之，藝術條件讓這個陳述的指涉更為鬆動、更為游移。布爾迪厄是這個觀念的倡導者（1993a, 1993b）。

語言對圖畫的關係是一無止盡的關係。並非文字不完美，或面臨可視物時它們顯示不能克服的不妥。也不是將之縮減為對方的術語：說出我們所看的是徒勞的。我們試圖以圖像、隱喻或明喻來展示我們所正在說的也枉然；它們所實現的了不起的空間並非由眼睛所部署，而是由連續的句法元素所定義。而脈絡中的專有名詞僅僅是一場騙局：它給予我們一根手指來點明，從人所談論他所看到的空間暗中通過；換言之，摺疊一個到另一個上彷彿它們是對應物。（1970: 9）

此外，傅科一本和該作同名的書中分析，馬格瑞特運用了圖形詩（calligram）的手法進行圖文的辯證遊戲，發揮了圖形詩的三種角色：增多字母表、重複事物而毋需修辭的協助、捕捉事物進入雙重密碼。圖形詩的套套邏輯（tautological）手法擺脫修辭之寓言式的糾纏以及全語言的束縛，以遊戲人間的策略遊走於古老的字母順序文明（alphabetical civilization）的對照，如：展示／命名、形塑／說、再生產／說明、模仿／指涉、看／讀。圖形詩最後達到雙重的功能、雙重的捕捉。同時，他認為馬格瑞特以「類似」（similitude）解構「貌似」（resemblance）的固著連帶。兩者的差異在於：

「貌似」有著層級高低的源初模式概念，「預先假設一個可以規定與分類的基礎暗示（a primary reference）」。「貌似」以再現的要求為依歸，講究血統淵源。

「類似」的系列沒有頭尾、方向之分，它不遵從於等級，從「小差異的小差異」（small differences among small differences）中傳衍自身。「類似」傳播擬像做為一種相似對相似之無窮盡與可逆轉的關係。（1983）

綜合以上看法，傅科認為〈這不是一支煙斗〉提供了一套形構解讀的程序：

一、動用圖形詩，於其中同時找到現在、可見的圖像、文本、貌似、肯定及它們共同的範圍。

二、接著突然之間打開它，所以圖形詩立即解體與消失，留下它自己缺席的痕跡。

三、允許論述解潰自己的重量並獲得字母可見的形狀。這些畫出來的字母進入不確定、無窮盡的關係，和自身矛盾 —— 但減少任何可以成為共同的範圍的區域。

四、另一方面，允許類似去複製自身，從他們的幻煙產生並無盡地升起進入乙太（ether），在那裡它們指涉虛無而非它們自身。

五、在最後操作階段為了清楚地確證，沉澱物（precipitate）已改變色彩，由黑轉白，安靜地隱藏於模仿的在現中的「這是一支煙斗」變成循環類似的「這不是一支煙斗」。（1983: 54）

語言學家索緒爾（Ferdinand de Saussure, 1857-1913）認為語言的能指、所指帶有武斷與線性的關係（1997），但「聲音意像／觀念」的關係建立在「是」的默許上，換言之，我們會說「✄ 是剪刀」而不會用「✄ 不是鐵鏈」來指涉剪刀。一旦後者的狀況出現，則無止境的「表面證據」的搜尋於焉展開。就閱讀與批評的角度而言，文字與影像總是以肯定的關係鞏固雙方、相互印證。在確認文字意涵與圖像指涉之際，這種肯定的關係實際上就是一種意識型態的關係。肯定的敘述讓雙方的不確定感以一種特定的、意志的甚至是權力的狀態顯

影、定型，深度視覺模式因此誕生，以迎合這種一致性的同意（或妥協），詮釋如此就可以扮演很恰當、積極的角色。然而，馬格瑞特反面的敘述讓文字與圖像產生關係上的質變，甚至自身也因著動搖。否定的陳述讓觀者流於畫面做純視覺的淺層辯證（不流於宋姐所說的「指桑罵槐」的詮釋情境）—— 以負面敘述及畫面圖像為依據確認其負面的直證與停泊，文字的意識型態因而無以開展。否定（negation）產生強烈的肯定效果，排斥（exclusion）帶出含納的訊息。馬格瑞特是現代主義的反語言行動方案（the antilinguistic program）的做法，大部分的畫家走抽象路線，他則面對文字（直譯主義，literalism），用顛覆策略反其人之道還治其人之身。圖文不一致之並陳是「異位」（hetertopias）現象，哈克尼斯（Harkness）說：

　　異位是騷動的，也許是：因為它們祕密地顛覆語言，因為它們使它不能到處命名，因為它們粉碎或搞亂一般名稱，因為它們事先破壞句法，並且不只是造句句法，還包括比較不顯著的、構成文字與事物的句法……（1983: 4）

　　傅科的兩種區分：「貌似」（resemblance）表示封閉的對應關係，「類似」（similitude）表示開放的、浮游的關係（1983），「異位」顯然屬於後者。

　　在馬格瑞特的圖文矛盾中圖像有了劇烈的轉向，擺脫文字所欲附加的意義，後現代視覺的膚淺效果得以顯現。後現代視覺模式就擺脫意識型態與文字的糾纏而言，視覺修辭的揚棄也是必要的策略之一。巴特曾以煙斗的自我指稱比喻相片的解讀模式，機械之眼的影像產物是反修辭視覺模式的另類典型，[13] 是為「技術化反視覺」。

4
3 技術化視覺與影像的非意識

　　詹明信以沃霍爾的〈鑽石灰塵鞋〉之底片般的死灰感指出平面的視覺詮釋模式的誕生，這裡包含了視覺科技及其帶來的結果和「技術化的視覺」有密切而直接的關係。因此，後現代視覺文化模式的產生與意義顯然不能不談技術化視覺所帶來觀看的身心狀態的改變。換言之，後現代視覺模式更精確的說是技術視覺模式對傳統視覺模式論述的反視覺策略的操作 —— 機械之眼代替了思維之眼，觀看的本質因此有了根本性的改變，而不只是媒材或做法的取代而已。

圖 4-6
視覺是真真假假又假假真真。以假亂真的情境，
也就是這位超現實主義畫家所謂的「人類情境」。

資料來源：Pinterest。

　　攝影機進入人類社會影像記錄的空間，首先是對人類的觀看方法和價值次序的挑戰，宋妲稱之為「看的文法」和「看的倫理」，並認為攝影之眼改變人類的柏拉圖洞穴情境（1997）。其次，帶來的議題是挑戰藝術真實性，尤其是藝術的人本主義的支持者普遍有這種危機感。1859 年的沙龍批評中波特萊爾憂心攝影與攝影工業是病態的物質發展，會模糊了藝術的領域，甚至腐化藝術，扭曲自然，奪走想像力，愚

[13] 他說：「一張張的相片是無法與其指稱對象（所代表複現者）有所區別的，或至少不能馬上區分，也不是每個人都會分辨（別的圖像一開始即撐塞飽脹，而其模擬事物的方式使得人人都能立刻區分媒介與指稱對象）。要察覺相片的符［能］指並非不可能（專家如此做），不過，這需要進一步的知識或省思。攝影（……）天生有著反複同語似的傾向：一支煙斗總是一支煙斗，冥頑不靈……」（1997: 15）

弄群眾（1992）。但更多的人為這個新興的視覺媒材辯護，迎接新時代的到來（Benjamin, 1999）。

圖 4-7　藝術家的角色：能看到人們未曾注意的熟悉事物，以其視野改變世界。
資料來源：作者拍攝於澳洲國家畫廊。

　　機械製圖和 16 世紀透視法的差異在於前者擺脫了意識的操縱，而這類的機械美學已不能由傳統的美學所能解釋。即便被裝置、被固定、被調整，機械之眼總是沒有選擇地（異於人眼地）將它涵蓋的範圍以最些微的意識之干擾記錄下來。最公正客觀、最沒有私心的畫家都沒有辦法達到這種「無我」的境界。班雅明說：

　　對著相機說話的大自然，不同於對眼睛說話的大自然：兩者會有不同，首先是因相片中的空間不是人有意識佈局的，而是無意識所編織出來的。(1999: 20)

　　宋妲雖不同意攝影的後設客觀角色，但它的「平等化」（level）一切事件及非介入的做法顯示機械之眼有其攝像軌跡，不同於人的規律（1997）。[14]

　　以電影為例，班雅明說明為何偏向技術至上所帶來的無意識效果：

　　與攝影機對話的「自然」，不同於我們眼中所見的「自然」，尤其是因無意識行為的空間取代了人自覺行動的空間。……電影就是以它的種種裝置與技術可能，潛進投入、湧出爬上、分割孤立、擴展寬景、加速、放大和縮小，深入了這個領域。有史以來第一次攝影機為我們打開了無意識的經驗世界。（1999: 90）

　　面對相片的無意識詭異狀態，巴特拒絕社會學等的解釋修辭，因為它根本無法被歸類，必須以「單一的個體知識」來看待，這就是相片的本質，由機械之眼所創造出來的影像本質是：

　　攝影所再現的，無限中僅曾此一回。它機械化而無意識地重現那再也不能重生的存在；它拍攝的事件從不會脫胎換骨變作它物，從我需要的文本總體，攝影一再引向我看見的各個實體；它絕對獨特，偶然（Contingence）至上，沉濁無光，不吭不響，像愚蠢不移的畜生；……（1997: 14）

[14] 她說：「攝影『可以被視為』一種有限制的、帶有選擇性的透明物體，……『快門時機』相對上的比較不具差別、比較不加選擇，或者『自我』的相對沖淡，並未減輕它整個事業的訓誨態度，這種攝影記錄的『被動』及『無所不在』的特性，正是攝影的『報訊』特質，也即是攝影的各式『進取』與『掠奪』。」（5）

上面的無意識和潛意識（sub-conscious）不同，是「非意識」（non-conscious）—— 不存在著意識，因此毋須隱藏毋須壓抑，因為潛意識理論則突顯深淺結構的存在，總是有內外的方向性和壓抑的暗示。

機械影像首先以複製技術突破長久以來藝術所供奉的神聖特性（此時此刻獨一無二的完美），它以儀式化的形式（十足的涂爾幹式的概念，操作神聖與凡俗的區隔，並做為社會運作的基本結構）鞏固藝術作品的真實性（authenticity），班雅明稱之為「靈韻」（aura）[15]。複製打散藝術作品的光環 —— 它的自律性，展示價值代之而起。另一方面，大量複製所引發的質變加速了「靈韻」與儀式價值之消逝，觀眾和作品的觀看關係起著革命性的轉變：從保守到激進，從嚴肅到娛樂。電影的震驚效果符合了大眾感受模式的轉變，這裡所謂的感受模式大部分指的是視覺模式的開放轉變，結合觸覺等多重感官，並以非固定的軌跡把握圖像的世界。

相片的機械無意識概念並非說明相片拒絕詮釋，而是提供一種隨機的裂縫讓觀者進入，因為如此，這個觀看模式不同於影像所提供的深度意義暗示，它不引君入甕，它帶來刺／激，隨時隨地、主動攻擊，巴特稱為「刺點」（punctum），相較於「知面」（studium），兩者的界定分別是（1997）：

[15] 班雅明對靈韻（另譯「靈光」）的解釋有一句帶有玄機的話：「我們可以把它定義為遙遠之物的獨一顯現，雖遠，仍如近在眼前。靜歇在夏日正午，沿著地平線那方的弧線，或順著投影在觀者身上的一節樹枝 —— 這就是在呼吸那遠山、那樹枝的『靈光』。」（1999: 65）

「刺點」：原義為針刺、小斑點、小洞或裂痕、骰子運氣，它騷擾著「知
　　　　面」，並隨時突襲、刺痛觀者。「刺點」為局部細節，常常突
　　　　如其來帶有潛在的、換喻性的擴展力，往往充滿整張相片。
　　　　「刺點」的閱讀宛如神來之筆，充滿簡練跳躍的活力，它有時
　　　　以回馬槍的姿態出現，在事後突現（刺點雖是立即的，尖銳
　　　　的，卻可能有一段潛伏期）。「刺點」為額外之物，為觀者所
　　　　加，諷刺的是它早已等待多時，伺機而動。

「知面」：為一延伸面，根據知識文化背景可以輕易掌握，是經由道德政
　　　　治文化的理性中介所薰陶的情感，具有文化內涵的觀點，具有
　　　　語碼或固定的意義，所謂「行禮如儀」。是創作者與消費者間
　　　　的合約，一種知識和禮儀的教養，能夠經由它體驗創作的動機
　　　　目的，總之，是攝影的各種用途的總稱。

　　從「為生活而藝術」到「為藝術而藝術」[16] 反映了從現實主義到
現代主義的典範轉移，從「為藝術而藝術」到「為複製而藝術」則顯示
機械複製對原典（也是「原點」）的挑戰：沒有典範，只有分身，不斷
繁殖增生的分身。影像複製稀釋藝術的靈韻濃度，機械攝景產生游擊刺
點取代知面，都是利用機械的非意識用以突破意識型態對視覺的限制，
因而其重返膚淺的意味相當強烈。

[16] 班雅明稱此現代主義的純粹化之主張為否定的「藝術的神學」，「不僅拒絕扮演任何的
　　社會功能要角，也不願以題材內容來分類」（1999: 67）。

4 平面的顛覆寓言

　　西方視覺深度詮釋模式建構了理性的社會，並充分反應在哲學與社會科學的論述上。社會實體的建構似乎也根源於此，有深有淺、內外一致是這一思維邏輯下的保證，但也突顯出其根深蒂固的問題性 —— 意識型態的問題。本書第一章緒論例舉兩個故事卻顯示「膚淺」的顛覆力量，雖然沒有深刻的論點支撐，仍具震撼效果，甚至達到反轉深度論述的「特效」，值得注意。一言以蔽之，視覺存在著「四兩撥千金」的量能，足以翻倒構築思維的大牆。

　　第一個故事是《國王的新衣》。當虛構的論述控制所有大人們的觀看，那個本能的觀看反而被壓抑下來，並屈從於意識型態下的觀看操作，在集體展示中權力達到最高點 —— 騙徒虛假的論述權力及國王統治的權力，並透過觀眾的「眾觀」實現這種奇觀式的權力展示 —— 統治與智慧的結合。此刻所有強悍的深度形式的詮釋都無法撼動這層銅牆鐵壁。兒童的稚拙的眼睛卻不費吹灰之力，找到「刺點」刺穿嚴密「編織」過的謊言（謹記騙徒是以裁縫師的身分出現，他倆同時不停地編織謊言與透明的衣服）。這雙「裸視」是未被規訓過的雙眼，清澈透明，而其用語，簡單而鏗鏘。這裡寓言著，即使是極深度的觀看建構（深度的觀看總是論述與意識型態建構的），都有可能以極為膚淺的觀看瞬間顛覆「成見」。後現代視覺模式企圖抓取這種力量，一個人人原本就擁有的力量。當所有的論述與意識型態用盡，這一原始的觀看恐怕是最後的堡壘。

　　第二個故事是擁有魔力的蛇髮美女美杜莎，凡是被她的眼神所碰處將化成石頭。波蘇斯利用黃銅盾牌的映射避免和美杜莎的眼光接觸，並成功地取其頭顱。這裡，兩種視覺分別是雙方可資依賴的生存方式，

圖 4-8　《國王的新衣》兒童故事，卻一點也不「兒童」。

資料來源：維基百科。

而對方的視看方式又是致命的武器，很顯然雙方有著不同的視覺互動模式。在這場鬥爭中，實看不敵虛見，前者必須具備四目相視的條件，呆板而拘謹；後者則靈活遊走，可遠可近，可攻可守。四目相視的關係是確實的，猶如一場儀式；影像反射是恍惚的，利用它來確定對方的位置。前者彷彿是知面，後者猶似刺點；前者是儀式，後者是展示。表面的、淺層的、模糊的觀看模式勝過深度的、實質的、清晰的觀看模式。這是現代／後現代視覺模式的辯證寓言。虛像引致實在，「名」存「實」亡，有名而無實的現象，宋妲認為影像再現（攝影）「增強了一種對於社會現實的唯名觀點」（1997: 21）。

影像可以成為轉換以壓抑為基礎的文明概念。希臘神話中那西塞斯（Narkissos 或 Narcissus）為河神凱費塞斯（Kephissos）之子，因為迷戀自己在水面上的倒影，最後變成水仙。迷戀影像成為一種逃避現實原則之宰制而朝向快樂原則的策略，「玩物喪志」[17] 的反面意義。相較於普羅米修斯（Prometheus，傳授人類知識的先知）的英雄形象，那西塞斯是反文明操作原則的愛欲形象。馬庫色（Herbert Marcuse, 1898-1979）在《愛欲與文明》一書中對照了其中的差異：

圖 4-9 視覺自戀是抵抗壓抑的現代主義有效途徑。

資料來源：Web Gallery of Art。

　　假如普羅米修斯是苦役、生產和由壓抑而進步的文化英雄，那麼另一種現實原則的象徵就必須到其對立的另一極中去找。奧佩烏斯 [18] 與那西塞斯（做為認可統治邏輯及理性王國的神的對抗者，它［他］們與其相似的狄俄尼索斯 [19] 一樣）代表著一種很不相同的現實。它們沒有成為西方世界的文化英雄。它們的形象是快樂和現實，它們的聲音是歌

[17] 語出《書經・旅獒》：「人不易物，惟德其物。德盛不狎侮，狎侮君子，罔以盡人心；狎侮小人，罔以盡其力。不役耳目，百度惟貞。玩人喪德，玩物喪志。志以道寧，言以道接。不作無益害有益，功乃成；不貴異物賤用物，民乃足。」

[18] Orpheus 為希臘神話中最偉大的音樂家和詩人，他的歌聲能驚天地泣鬼神。奧佩烏斯的妻子優芮黛絲（Euridice）死於蛇咬，他到地獄將她帶回，條件是不准於途中回顧妻子。但奧佩烏斯沒有遵守，妻子又陷入地獄。觀看的禁制成為條件，也是視覺規訓的隱喻之另一例。

[19] Dionysus，散播歡樂與慈悲的葡萄酒神，護佑農業與戲劇文化。

唱而不是命令；它們的行為是創造和平和廢除勞動；它們的解放是從使人與神、人與自然結合起來的時間中的解放。（1988: 152）

這是純粹的審美態度與愛欲態度，它獲得自身的目標，並進入更高的世間秩序，一個解放的秩序，拒絕分離原欲主客體。馬庫色的以美學面向取代單面向的社會型態，和宋妲的反詮釋「坎普」的主張是類似的，都是反對深度的、過度操作與工具化的觀看方式和自我、社會交往，而進入了整體的、沒有區隔的、享受的、歡娛的觀看體驗。

以上三則故事都指向了不同於現實、壓迫、修辭的另類觀看方式，可以說是平面觀看的顛覆寓言。它不順著深度的理路進行等量的對抗，反而以日常生活的策略反應從事解構的任務。特別是稚童在完成解構之後尚不自知，一種如「坎普」的反應；而波蘇斯藉助武器複製影像，不甚清晰的影像比直觀，不能複製的直觀顯示複製的革命力量；那西塞斯的反文明壓抑揭示了一種以愛為基礎的可能性。

4 **5** 小結

本章試圖尋找連結詹明信所論平面視覺模式的各種策略，詮釋與意識型態是兩大議題。從批判模仿理論出發，宋妲認為詮釋美學總是東張西望、左顧右盼，終不能直指視覺核心。「坎普」美學主要讓表面成為詮釋的對象與內容，重回膚淺的訴求在此具有合法的策略性，用意在建立感官美學、打破雅俗之二元區隔。「坎普」的美學態度宣稱膚淺的視覺模式的合法性。其次，文字和影像的辯證是核心議題。深度視覺詮釋模式運用一套以文字為基礎的修辭系統來解讀影像，而這些修辭的背後存藏著意識型態的操作，用以導引、窄縮、區分、階級化

甚至邊緣化觀看的視野。這些都可在「藝格敷詞」（ekphrasis）、「停泊」（anchorage）、「接力」（relay）的分析中獲得佐證。因此，捨棄修辭的意識型態是「視聽感官工業」取代「文化機器」的重要策略。馬格瑞特的〈圖像的背叛〉（〈這不是一支煙斗〉）是文字無法宰制圖像，進入圖畫轉向的典型例子。第三，機械影像時代之大量複製突破傳統藝術所賴以為繼的「靈韻」與有意識的製圖：儀式價值從此被展示價值所取代，意識／潛意識不再獨大而由非意識所取代。非意識（non-conscious）不隱藏於意識之下（sub-conscious），故能生產不同於人工的再現系統。巴特提出相片的「刺點」解讀說明機械圖像逃逸於「知面」的可能。最後，《國王的新衣》和希臘神話美杜莎的故事說明觀看的顛覆性、突破重重的修辭之意識型態之積極意義，其軌跡不是建構的，而是「解嚴」，以平凡的日常生活和飄渺的反影獲得全盤的勝利。後現代視覺模式是童稚之眼，是盾牌反光的閱讀。

總之，平面救贖不是標榜表面的絕對神聖，而是基於西方典範發展的轉移所做的反向觀察，是觀看模式所延伸出來的全面美學、詮釋、文字、技術、意義與意識型態的總的省察。

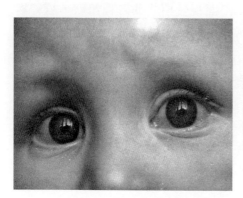

圖 4-10

童稚之眼隱喻未受世俗（意識型態）影響的觀看方式，能穿透虛驕訛見，但也表示是一雙需要被教育的眼睛。

資料來源：mitry Rodzin（俄羅斯），2008，
　　　　　〈眼睛是靈魂之窗〉。

CHAPTER

5

現代或後現代版的
視覺饗宴？

　　本書運用社會學、文化理論、藝術社會學（以新藝術史學為主）、哲學、藝術心理學與近現代藝術批評理論中的視覺論述交叉比較與分析其異同與對話的可能，同時探討視覺的角色與觀看模式的意涵，並扣連現代與後現代主義的文化論述，以檢視兩者（文化與視覺）的關聯性與整合的意義所在。本書的問題意識奠立於如下的疑問：現代與後現代主義的探討何以指涉視覺（尤其是後者）？撇開學術流行的疑慮，這股「視覺的轉向」的論述思潮是否意味著文化變遷模式的思考進入另一個不同於原先的推論架構、概念與關懷的方向？果若如此，探究視覺的相關意義並釐清其與文化論述在現代與後現代主義的關係是有必要的。

5 1 現代主義的深度與後現代主義的膚淺

　　在西方現代主義與後現代主義文化模式變遷的探討中，詹明信指出其中的主要差異在於深度性與平面性的轉移。由於這種觀察相當簡要鮮明，因此獲得相當廣泛的注目與共鳴。他所謂的深度，事實上是指涉西方四種建立在啟蒙理性理想之上的理論結構及其意識型態（辯證法、潛意識理論、符號學、存在主義），並批判這種分析模式預設了特定的表面與內裡的構成價值。他認為這些意識型態諸理論總是朝向深刻的，並且是受到讚許的、正面的方向推進，企圖讓原先是隱晦不彰的意義因此得以顯明。代表西方知識大躍進的現代理論，藉著科學（以自然科學為原型）的各種方法（觀察、測量、比較等）將客體撐開一定的距離與空間、並予以共量化（做為標準化、單位化的目標），並「深入內地」加以解釋分析一番，最後得出客觀的結果，以文字加圖表的再現方式強化其確證性（眼見為憑），稱之為「洞見」（insight），另一層意思是「內

部之見」（in-sight）。值得注意的是，將客體視覺化（visualization）通常是必要的步驟之一，在此顯示科學的進化（一種進步與文明的暗示），包含著視覺技術的提升，使得視覺形構成為科學與理論演繹的重要助手——「好懂」（理性化）必定會「好看」（視覺化，強化真確性的證據）。這種說法帶有視覺隱喻的意思，詹明信更直接的指出，一些現代與後現代藝術作品的表現反映了深度與平面的風格差異。透過梵谷的〈農民鞋〉與沃霍爾的〈鑽石灰塵鞋〉的比較，視覺模式的差異和文化詮釋模式的分殊在此被緊密地等同起來，視覺詮釋模式之雛型於焉形成——一個兼顧觀看、閱讀、思維與批判的綜合感知模式，最終並參與社會互動、形構社會網絡關係，誠如巴爾斷言社會文化研究的「視覺性」性格：「埋頭於文化產品首先是視覺文化產品的分析。」（2005: 129）社會化過程因而帶有強烈的視覺化「色彩」（又是視覺化的隱喻）。這是視覺「人化」的證據，呼應馬克思所謂「人與非人眼睛」之說法。

由於論述旨趣鎖定整體後現代文化邏輯的演繹，詹明信雖然提示了視覺與文化之間的關係，也點出視覺在其中扮演的重要角色，但並沒有進一步對視覺的內涵有更具體的探討，過門而不入，相當可惜。這個遺憾，由本書來續貂與補遺。同時，本書藉著詹明信將問題意識擴大為對西方現代與後現代「視覺主義」（一個融合理論、文化、視覺、意義、詮釋的語詞）之形貌與論述的整理、比較、描述、批評與解釋，試圖使上述的視覺詮釋模式的內涵更為完整，甚至獲得更為獨立完足的觀感。總體而言，本書的目的有三：一、描述與充實現代、後現代主義在視覺詮釋模式上的論述內容；二、考察與批判視覺現代性在社會操作與藝術實踐上的樣態；三、尋找與聯繫後現代主義視覺模式的平面神話及其文化態度、實踐。

　　本書首先爬梳西方視覺論述在哲學、藝術心理學、視覺社會學與當代視覺文化研究的狀況：

一、做為發展理性與智識基礎的哲學，從柏拉圖以降便將視覺「看」待為相當重要的認識世界、追求真理的感官管道，其地位甚至勝過於其他感知方式，如聽覺、嗅覺、觸覺與味覺。這種「感官等級論」的分殊奠定了視覺化世界在存有、認識與方法上的絕對意義與崇高地位。但是，若要確保視覺接收社會世界之資料無誤，人們還得需要具備正確的態度、明晰的理智協助達成理解的目標。所謂「心靈之眼」實際上是心智和眼睛的共同作用，缺一不可。笛卡兒的方法論代表西方哲學在這方面的努力，因此被稱為「最具有視覺感的哲學家」。如果說「笛卡兒透視主義」（Cartesian perspectivism）是現代主義視覺模式之典型，海德格的「圖像世界」則開啟了以圖像思維為核心所設想的一個新的世界圖像，視覺中心主義（occularcentrism）於焉進入第二個階段。由心靈到感官，由文字到影像，由物質到符號，社會世界的真實建構軌跡在此有一個大轉彎，呼應了詹明信所主張深度詮釋與平面拼貼的文化邏輯轉變。

二、哲學確立了視覺的價值、方法與存有狀態，藝術心理學則實質地進行了視覺作用下的心理感知機制的描述與分析。安海姆的完形心理學分析指出了視覺的主動創造與統整能力，並和觀看者的文化背景產生極複雜的互動，最後折衷出一個確定的形式提供意義解讀與溝通。視覺結構和認知結構在此緊密地結合，形成「視覺思維」（visual thinking）架構下的「思維視覺」（the speculative visual）。另一位研究視覺感知的重量級人物龔布里區以「觀看者的本分」說明觀看主體具有釐清視覺客體原本模稜多樣的傾向，這個機制將「所知」和「所見」整合為一個可以運作的視覺感知結

構。在此意義下，觀看的分析不再停留於視神經的接收、傳送，而是進入社會心理的層次，視覺的個別性也進入集體溝通與互動的領域，而不是獨白。

三、視覺的集體性意義關係到社會學觀點的介入，而視覺社會學的操作型態顯現其理論關懷集中於影像的記錄與批判面向上，兩種取向分別稱為「行為主義者」（the behaviorists）與「人文主義者」（the humanists）。藉著社會學式的「凝視」（即特定的關注角度、切入方法、價值取向等），視覺社會學在社會學教學中將社會事實、階級、角色、組織、權力、互動等社會學核心觀念帶入電影、照片、影像紀錄、視覺文物及視覺技術的分析中，可以說擴大了以理念、主題為探討主軸的社會學研究，而朝向以感官、媒材對社會結構、社會互動的影響之考量。以原有的理論架構為基礎，視覺社會學介入視覺社會的特殊視野應和當今視覺文化研究有更多的互動與對話，彌補雙方「介入不力」與「操作不嚴」的批評。

四、因應媒體影像成為社會主流之趨勢，視覺文化所提出之「再現」、「視覺化」、「視覺性」、「凝視」、「觀看關係」等概念為後現代文化的「圖像轉向」提供新的分析單位與著力點，視覺文本也由原先的神聖圖像（icon）之象徵分析擴及到日常生活視覺產品的思考，如廣告，在方法與態度上更為開放與多元，甚至鼓勵跨域研究。因此視覺文化關懷大眾文化而非僅限於精英階層，它企圖透過觀看關係突破文化區隔、重組文化意義版圖。在方法策略上，視覺文化雜採各家新興觀點，特別是女性主義、人類學、後結構主義、後殖民理論、後現代主義以及其所從出的文化研究等，形成多樣貌的探討生態。視覺文化的開放性格確實啟發許多相對逐漸自我封閉領域的反省，並且藉著視覺研究風潮之刺激重新評估這股整合的趨勢。臺

灣視覺文化研究方興未艾，大多集中於視覺文本意義以及視覺性的分析，劉紀蕙所提出的「視覺系統」可為代表。將視覺納入文化系統固然能擴深雙方（視覺與文化）的交流、互動，但視覺的實作面向之忽視恐將造成「沒有眼睛的視覺文化」之慮。是「視覺研究」（visual studies）抑或「視覺文化」（visual culture），或一般通稱的「視覺文化研究」（visual cultural studies）意味著不同的焦點與旨趣：以視覺操作為基礎的研究，或藉著圖像文本探索視覺的文化意義，在界定上尚需進一步釐清。筆者認為，視覺文化必須建基於觀看的基礎之上，即便是視覺文本的分析，仍需從觀看者的角度與互動的情境出發加以觀照。文本只有在觀看的動態過程中建構與詮釋才有意義。

以上顯示，視覺在心智價值、認知價值、關係價值與文化價值方面已有相當程度的探討。誠如泊爾指出「視覺本質主義」的純粹性是一種迷思，應強調其「聯覺」（synesthetic）特質，聯繫著各種審美感性，成為一綜合的審美與文化態度（2005）。因此，視覺具有「超越性」、「連結性」的特性，換言之，眼睛的作用往往超越眼睛自身而成為一個視覺網絡。視覺應被視為一個可以自主運作的體系，如同其他的體系運作，詮釋與意義因而得以產生。如果從涂爾幹的「社會事實」（social fact）的立場比擬，視覺的性格可以用「視覺事實」（visual fact）稱之。具體而言，視覺模式因此可以被理解成是觀看模式、詮釋模式與文化模式，是我們考察現代與後現代社會結構與文化邏輯變遷的重要線索與依據。

回顧視覺現象在各領域研究的旨趣之後，本書接著進一步瞭解視覺如何在觀看方法、再現與操作反映現代與後現代主義的意涵，是本書的核心任務與研究發現，要述如下三點：

一、社會與人文科學研究存在著層次分析的方法論步驟、預設與內外區
　　隔的結構化前提。換言之，相信正確的科學程序能無誤地協助研究
　　者層層揭開事物的表象面紗而終於獲得內部真相。這種意圖和啟蒙
　　（enlightening）的概念類似。這個相當一致的態度首先出現於對
　　「觀察」技巧與觀念的探討，認為成熟、有效的觀察可以擺脫吾人
　　的成見而獲得事實的第一手資料。所謂好的開始是成功的一半，客
　　觀的觀看保證科學的客觀與研究的客觀並成就客觀的成果。孔德、
　　涂爾幹以及晚近的社會學方法論者（以艾比為例）都肯定觀察之於
　　科學研究的價值，韋伯則以「解釋性理解」彌補了觀察在行動之動
　　機與意義詮釋方面的忽略，並聯繫形象解釋及其背後的動因詮釋
　　（所謂因果關聯與意義關聯）。除了表象與內在的二元形構主張外，
　　另一種層次分析的類型為「三階層解讀結構」。德國藝術史學家潘
　　諾夫斯基發展圖像學的分析（自然主題、傳統主題與內在意義）和
　　同國籍的知識社會學家曼海姆的三種意義（客觀意義、表達意義與
　　文件意義）有相通之處，兩人在思想方面實際上相互影響。此外，
　　巴特以語言、指示、內涵三層解讀廣告圖像，發現在圖像之背後隱
　　藏著意識型態的操作，開啟了符號閱讀之批判路徑。圖像承載歷史
　　的積澱，也反映特定的意識狀態，因此順著層次反閱讀是可行的解
　　碼之道。例如廣告分析揭露了資本主義商品邏輯的操弄與謬誤，而
　　視覺在此是開啟祕密之鑰。

　　層次閱讀固然能看穿表面，意味著這種觀看方法的「內視鏡」（a
　　laparoscope）效果 —— 一個解剖學式的知識建構，但也因此遭
　　致過度科學化與理性化的批評，是「觀」點也是「盲」點。非層
　　次分析的觀點則提出不同的取徑，壓平了世界的深度構造。詹明信
　　對後現代主義平面化的觀察與齊穆爾的水平形式之直觀概念，反映
　　出焦點與焦距的轉移：從對內部結構的興趣到開始著迷於事物外貌

（physiognomy），從建立抽象的、假設的、普遍的、純粹的、嚴密的架構到材質的、肌理的、鬆散的、享樂主義的水平游移嘗試。

層次與非層次視覺閱讀反映了觀看的方法和理解社會進路的不同軌跡。在此觀察下，吉爾茲的「厚描」與「薄描」分別具有不同意義與詮釋的價值，有趣地改寫了「厚古（現實與現代主義）薄今（後現代主義）」原意，「厚」不再有「褒」義，「薄」也沒有「貶」義，而是反映觀看在現代與後現代的差異姿態。

二、典型的現代主義視覺政權之形貌見諸於視覺再現、機構化與生產關係中，並具體的展現在透視法、全景敞視建築設計與視覺工業的機制上。首先，透視法則統一了紛歧的世界，展現心智、科學的共識，成為再現系統的主宰意識。從透視中心點出發，物體在空間中依循一定比例呈現，絕對之眼體現了理性化的理想與力量，透明清澈的世界於焉形成。這個視覺中心主義和笛卡兒的「意識中心」的哲學一致地展現其體系化人類社會的抱負，結合為「笛卡兒透視主義」── 一個具有文化霸權意味，滲透在各層面的文化操作。同時，「笛卡兒透視主義」做為一理性工具概念的基礎，繪畫與觀看方法得以在平面上進行深度的幻覺空間的營造。透視法引導觀看者遵循深層軌跡進行現代視野的冒險，加上單一視點的絕對象徵，構成了視覺的現代性與視覺政體。第二，透過空間的設計，觀看與被觀看的權力位階關係得以具體地機構化。傅科延伸邊沁的監控建築設計為社會整體的權力宰制形式，並體現於具體的機構如監獄、醫院、軍隊、學校與抽象範疇的凝視（如性別觀看等）的管理中。傅科「權力的眼睛」意味著視覺是從屬關係的、象徵性的並且是可宰制的。既然空間、觀看與權力在全景敞視建築中密切地結合，共構出嚴密的權力網絡，視覺也因此名正言順地加入了權力暴力的行

伍，甚至成為權力核心的象徵。第三，視覺工業是文化工業商品化
概念的新型態發展，反應資訊社會高度影像化的趨勢。不同的是，
文化工業批判來自啟蒙理性理想，帶有人文懷舊的憤懣，而視覺工
業則正視視覺產品對觀看關係所帶來的變遷，並且願意接受這種
多一點機械、少一點人味的再現系統，特別是影像複製對真實性
（authenticity）的挑戰。

視覺的平面化主張確實和視覺思維革命有一定的關係，例如 19 世
紀中現代藝術家以追求平面達到反抗視覺傳統的目的，特別是深度
幻覺與敘述。雖然詹明信將平面性歸諸於後現代文化獨有的特色，
本書發現相關的平面概念早已分別存在於 16 世紀古典主義風格分
析（沃夫林）、17 世紀的靜物畫探討（布萊森）以及 20 世紀美國
抽象表現主義論述（葛林伯格）之中，並且蘊含不同的意圖，甚至
和詹明信原本的界定（包括視覺模式、詮釋模式與文化模式）有所
衝突。由此可見，平面的視覺模式並非單一的意義，詹明信的平面
性也只有在他的理論的語境下才突顯出後現代文化平面性邏輯的
正當性與理論的張力。甚至，在後現代主義者之間，界定後現代視
覺現象也不同調。例如，雖然同樣是探討沃霍爾的作品，丹托放棄
視覺區辨，思考重回藝術本質做為掌握後現代主義的方法，以聯繫
「藝術終結」的主張，和詹明信的視覺隱喻顯然完全不同。

三、本書進一步探尋後現代視覺詮釋模式的根源與形貌，分別就「坎
　　普」視覺美學、揚棄視覺修辭及意識型態、技術化視覺的非意識營
　　造這三方面加以探討。宋妲的「反詮釋」與「假仙」觀點、巴特的
　　「圖像修辭」與「刺點」（及知面）、傅科的圖文關係與「類似」、
　　詹明信的「靈韻」都觸及了將視覺保留於表面的美感操作意圖、避
　　免陷入內容（經由詮釋而取得）、意識型態的深度糾纏中，藉此重

返膚淺的表象，將表象做為最終的視覺、詮釋與意義的平臺。特別是受到宋姐的影響，詹明信深度／平面的論述，無寧的是重回「表象」的形式審美活動，經由反轉現代主義一貫的「褒深刻與貶膚淺」的詮釋做法，正當化後現代主義文化邏輯的膚淺特質。至於後現代主義的膚淺策略是否奏效尚待觀察，本書藉著故事中的純真之眼（《國王的新衣》）與影像（非直接的目光接觸，資料來自複製）的致命性（蛇魔女美杜莎）說明利用表象視覺接觸擊垮深度論述世界的可能。視覺的革命性事實上隱含於觀看模式之中，並未完全馴化。這個創造性的觀看來自於正視事物表象的審美態度。後現代視覺模式的重返膚淺、描述膚淺、迷戀膚淺並非是虛無的態度，而是一種美學的享樂主義，一方面反轉理性視覺思維的使用價值，同時重回觀看的愉悅狀態。

觀看是一種結構。從本書各章節所探討的現代理論顯示，觀看的高度複雜性讓視覺模式必須以視覺詮釋模式來看待，因為觀看關係乃意義之所從出之場域。如果從韋伯的立場來「看」，觀看「行動」的理解包含著對這個行動的動機之詮釋。同時，在這個互動的場域中，看與被看滲透著如何看、看什麼、為何而看的意識與要求。社會化的過程中規訓了人們以正確的方法、位置、姿態看待客體與自我，因此，觀看的正常與否和行為的恰當與否一樣有政治正確、理性導向的問題。一個被符碼化（因而也是神祕化）的社會，觀看不能免俗地必須進行解碼、進入結構內部。結構化的觀看關注結構、力道、意志、慾望、有意義的聯繫、類別等等，這些概念又從何而來？這些精緻化的觀看因為這樣的轉化而得以進行結構化的厚描。「觀看是一種結構」意味著分析與工具理性的態度，如同鑽探的工具，它的天職是被設計為開剖與深掘的工作，「深入淺出」，不如此，此工具如同廢物，毫無「意義」可言。註定要詮釋與意義的觀看和結構化相互依賴，成為結構自身。如同視覺權力的暴力

行使，誠如布希亞所言：「結構永遠都是暴力的，令人焦慮的暴力。即使是在物品的層次，它也可能破壞個人和社會的關係。」（1997: 184）挽救之道是返回表面的安定狀態。

觀看也是一種反結構、非結構，是不構成結構的反結構，而不是「反的結構」——用來對抗結構的另類非結構。這種態度讓眼睛謹守其本分——光「看」不練，而不逾越職權——詮釋。觀看可以詮釋，但不一定非得要詮釋不可；觀看也可以是其他，無所為而為的觀看。眼睛可以被訓練為擅長觀察的眼睛，但眼睛從不放棄、也不能排斥沒有規訓的部分。由於觀看是非肢體的接觸，其互動範圍與方式和社會互動重疊但又不重複。不同於肢體（當肢體被約束時，即使內心反抗，外表上也顯示服從的形式），未被指定任務的觀看，不能阻止它如何看，除非蒙住或挖去眼睛（如果在攝入影像之後動手，去除眼睛的懲戒意義比擦掉痕跡的意義來得大）。即使操作圖像，或考慮社會化過程的影響，也很難完全指揮得動觀看——眼睛不能被要求停止眨動、被要求停止或啟動連結知識的機制，或被要求停止「視而不見」或「視而有見」。不若其他感覺，視覺的「不能被要求」比「可以被要求」來得多。這是視覺的「不可取代性」，它可以不求助於文字的詮釋留連於表面的審視而不覺得驚慌失措，因為表面已提供足夠的資訊，不假「內」求。為了不讓觀看不自覺地鑽入內容，為了讓觀看停留於表象，重複、平凡化、誇飾等都是「表面操作」的手法。總而言之，眼睛的慾望是「無法被要求」的慾望，這個屬性和美學最為接近，後現代的平面性的視覺模式在此找到更周延的意涵。

現代主義結構式的觀看被賦予協助建立嚴密的分類體系的任務，是深度模式的，導致觀看的高度工具化，有效地進行社會區隔與社會解碼，因而喪失觀看的先天的無法被全然控制的性格。後現代主義非結構

的觀看,以平面視覺策略解放被禁錮的眼睛,營造美學形式與創造性的契機。這樣理論性的推論固然在邏輯上有其說服力,日常生活中如何回應其差異?直言之,深度觀看有什麼不好?為什麼捨結構、就非結構?為什麼從深刻到膚淺?原因和壓迫和解放有關。一部導於 2002 年的紀錄片《父親的衣櫃》(*All about My Father*) [1] 描述導演的父親有變裝的癖好,其怪異的行徑引起子女的不滿,妻子因而離開。父親表明一切的痛苦(來自性別認同的驅力)和外表有關:

> 我們的性別取決於我們的外觀,我們的外觀。我們的外觀決定外界和我們交流的方式。

這暗示著人們的觀看被規訓為迅速分類與進行價值判斷,他舉例:人們一看到穿著彩色皮衣的人,馬上想到轉角處一定停著一輛摩托車。我們常常為這種期待付出慘痛代價!若能解開視覺表象與內容的鏈結,那個著女裝的「父親」還是父親,對導演的父親而言是如此,但在子女及兩任妻子「眼」中則無法釋懷這種雙重的性別認同錯亂:子女從父親習得自身的性別差異,並接受典型的雙親角色。這兩種差異都來自強固的社會性別期待與性別刻板印象,都是性別認同實作的基礎。性別差異在此被視覺化為表面的差異,並連結到分類範疇來。也許這位跨界陰陽性別的父親要說的是不要相信外表,內在才是重要的。改變的是外表,不變的是父親。但真正的問題是,人們太相信外表/內在的結構與層次觀察的必要性,因而使外表內在化,成為一個純然的定格的世界。就如同一般人,片中子女對父親女性化的裝扮與有著女性乳房的身體感到

[1] 導演為挪威籍的依文‧貝內思德(Even Benestad)。此片曾獲得柏林 Teddy 獎,多倫多最佳國際片獎,慕尼黑特別紀錄片獎等。

噁心、無法接受，證明視覺深度詮釋的操作鞏固了社會區隔，並賦予譴責或讚許的評價 —— 視覺因此被界定為選邊站的工具。父親的「坎普」作風，刺激子女重新檢討認同形構與觀看本質。

深度觀看形成人際間的張力，讓觀看者與被觀看者戰戰兢兢，「深」怕出錯；膚淺的觀看則導引一種美學態度與生活風格。

5 2 奇觀社會與擺設社會

外表是如此重要，以致於德波於 1967 年所提出的「奇觀社會」（the spectacle of the society）的概念在當代圖像與視覺轉向的討論中獲得極大的迴響（1994）。雖然他擺明著延續左派傳統對商品拜物教批判精神，[2] 因此有現代主義者的態度，但所宣稱的論點如：「社會已演變為一純粹再現」（第 1 條）、「奇觀以形象為中介的社會關係」（第 4 條）、「奇觀世界裡可感覺的形象成為主宰」（第 36 條）等說明意識型態論述和已浮現為表面奇觀的當代影像社會大有出入。試想：一臺鑽探的機器如何在地表翻土？需要的是一臺能耕耘的機器！無怪乎他說必須進行一種「可見的生活否定（a visible negation of life）」的批評，停留在表面上進行批判：

奇觀的觀念集合與解釋了一個明顯分離現象的廣大範圍。這些現象的多樣與對比是奇觀的外表 —— 社會組織的外表（the appearances

[2] 1992 年法文第三版序言末強調《奇觀社會》一書在於對特殊社會細膩的傷害意圖（the deliberate of doing harm to spectacular society），其所指的社會就是資本主義的社會。

of a social organization of appearances）需要以普遍的真理加以把握。就其自身的說法瞭解，奇觀聲明外表宰制並宣稱所有人類之社會生活僅僅是外表。但是任何能掌握奇觀本質的特徵的批評必須揭露它為一個可見的生活的否定 —— 以及一個為自己發明視覺形式的生活的否定。（第10條）

「凡呈現的就是好的，凡好的就會呈現」（第12條），奇觀社會提出新的社會價值觀是「表面決定一切」，應運而生的膚淺的觀看模式可以看成是整體社會變遷的連鎖反應中的一環。

此外，布希亞認為「擺設」是社會新法則與形塑行為的方式，因此提出「擺設社會學」與「擺設人」的概念（1997）。擺設的目的首先是觀看的，其次才是功能；一切以外表為尚，是物的新空間體與觀看的次序重構，不受時間因素的牽絆：

現代性秩序因為是外顯的、屬於空間性和客觀關係的，它要拒絕的便是這個和時間的實質融合並加以同化吸收的過程，而它拒絕時間綿延之存在，正和它拒絕其他內化程序中心的理由一致。……「內外感通」的心境世界整個消失了……今天，價值不再是一種相互合應和親切感的樣態，而是資訊、發明、操控、對客觀訊息持續的開放性。（前引：24-25）

換言之，以內容為主、表面為輔的垂直思考已由水平的關係所取代。象徵面向就此終結，形式成為純粹觀照的對象。他說：「我們由一個垂直的、有深度的場域，進入了一個水平的、橫向擴延的場域。」（前引：59）擺設的社會為膚淺的觀視打造一個適切的環境，平面視覺模式看到擺設社會的展示美學。

圖 5-1 Pieter Claesz（1597/1598-1660），靜物。

資料來源：RKD（Rijksbureau voor Kunsthistorische Documentatie）。

圖 5-2 Jean-Baptiste-Siméon Chardin（1699-1779），靜物。

資料來源：Art UK。

5 3 擺盤時刻

　　廚師上菜前，必先擺盤。好吃必須好看，但好看和好吃被聯繫在一起可能是一個歷史的誤會，也許是美麗的錯誤。

　　請擦亮眼睛，準備大開眼界迎接奇觀社會與擺設社會的來臨吧！還有，意識型態諸修辭也請靠邊站！

A 1 中文參考書目

王正華，2001，〈藝術史與文化史的交界：關於視覺文化研究〉，《近代中國史研究通訊》32: 76-89。

王秀雄，1973，《造型心理學 動勢篇》。高雄：三信。

王秀雄，1975，《美術心理學：創作、視覺與造形心理》。高雄：三信。

朱光潛，1983，《維柯的《新科學》及其對中西美學的影響》。香港：中文大學出版社。[1]

朱紀蓉，蔡雅純執行編輯，2004，《正言《世代 —— 台灣當代視覺文化》》。臺北：臺北市立美術館。

余秋雨，1990，《藝術創造工程》。臺北：允晨文化。

吳瓊，2005，〈視覺性與視覺文化 —— 視覺文化研究的譜系〉。收錄於吳瓊編，《視覺文化的奇觀 —— 視覺文化總論》，頁 1-9。北京：中國人民大學出版社。

林伯欣，2004，《近代台灣的前衛美術與博物館形構：一個視覺文化史的探討》。輔仁大學比較文學研究所博士論文。

林志明，2002，〈注意的觀看：波特萊爾的《現代生活的畫家》〉，《中外文學》30(11): 62-81。

高宣揚，1997，《論後現代的「不確定性」》。臺北：唐山。

張小虹，2005，《膚淺》。臺北：聯合文學。

郭繼生編選，1995，《台灣視覺文化：藝術家二十年文集》。臺北：藝術家。

陳學明，1996，《文化工業》。臺北：揚智。

黃文叡，2002，《現代藝術啟示錄》。臺北：藝術家。

黃瑞祺，2002，《現代與後現代》。高雄：巨流。

[1] 本書是 1983 年新亞書院「錢賓四先生學術文化講座」的講稿整理而成。當時《聯合報》副刊（民國 72 年 3 月 27 日）刊載一篇朱光潛接受香港電臺的訪問稿〈朱光潛談美 —— 從克羅齊到維柯〉，劉南翔記錄。

黃瑞祺主編，2003a，《後學新論：後現代／後結構／後殖民》。臺北：左岸文化。

黃瑞祺主編，2003b，《現代性 後現代性 全球化》。臺北：左岸文化。

新興文化研究中心，2002，〈國立交通大學「新興文化研究中心」文化研究國際營〉（NSC International Institute of Cultural Studies），《中外文學》30(12): 5-8。

葉啟政，2005，《觀念巴貝塔：當代社會學的迷思》。臺北：群學。

趙惠玲，2004，《視覺文化與藝術教育》。臺北：師大書苑。

劉紀蕙，1994 ／ 1995，〈跨藝術互文改寫的中國向度：綜合藝術形式中的女性空間與藝術家自我定位 I〉，網址：http://www.srcs.nctu.edu.tw/joyceliu/lac/report94-95.htm（2006 年 5 月 1 日瀏覽）。

劉紀蕙，2002，〈文化研究的視覺系統〉，《中外文學》30(12): 12-23。

劉紀蕙，2006，〈可見性問題與視覺政權〉，《文化研究月報》57 期（電子報）。http://www.cc.ncu.edu.tw/~csa/journal/57/journal-park433.htm（2006 年 6 月 1 日瀏覽）。

顧忠華，1996，〈「啟蒙」與「觀察」—— 系統理論的認識論初探〉，《研究通訊》（政治大學）6: 27-42。

A2 西文、譯文參考書目

Adorno, Theodor W. 著，王柯平譯，1998，《美學》。四川：四川人民出版社。

Adorno, Theodor W. 著，李紀舍譯，1997，〈文化工業再探〉。收錄於 Alexander, Jefrey C. and Steven Seidman 著，吳潛誠總編校，《文化與社會》，頁 318-328。臺北：立緒。

Adorno, Theodor W., J. M. Bernstein ed., 2001, *The Culture Industry: Selected Essays on Mass Culture*. London, New York : Routledge.

Alpers, Svetlana, 1972, *Painting and Experience in Fifteenth Century Italy: A Primer in the Social History of Pictorial Style.* Oxford: Oxford University Press.

Alpers, Svetlana, 1983, *The Art of Describing: Dutch Art in the Seventeenth Century*. Chicago: University of Chicago Press.

Anderson, Perry 著，王晶譯，1999，《後現代性的起源》。臺北：聯經。

Apollinaire, Guillaume, 1992, "On the Subject in Modern Painting." Pp. 179-181, in *Art in Theory 1815-1900 – Anthology of Changing Ideas*. Edited by Harrison, Charles & Paul Wood eds. Oxford and Malden: Blackwell.

Aquinas, St. Thomas 著，孫振青譯，1991，《亞理斯多德形上學註》（上）。臺北：明文書局。

Aristotle 著，苗力田、李秋零譯，2003，《亞理斯多德：形而上學》。臺北：昭明。

Arnheim, Rudolf 著，李長俊譯，1985，《藝術與視覺心理學》（*Art and Visual Perception: A Psychology of the Creative Eye*）。臺北：雄獅圖書公司。

Arnheim, Rudolf 著，郭小平、翟燦譯，1992，《藝術心理學新論》（*New Essays on the Psychology of Art*）。臺北：商務。

Arnheim, Rudolf 著，藤守堯譯，1998，《視覺 —— 審美直覺心理學》（*Visual Thinking*）。四川：四川人民出版社。

Babbie, Earl 著，邱澤奇譯，2005，《社會研究法》（*The Practice of Social Research*）。北京：華夏出版社。

Bal, Mieke 著，吳瓊譯，2005，〈視覺本質主義與視覺文化的對象〉。收錄於吳瓊編，《視覺文化的奇觀 —— 視覺文化的總論》，頁 125-168。北京：中國人民大學出版社。

Banks, Marcus, 2001, *Visual Methods in Social Research*. London, Thousand Oaks: SAGE.

Bann, Stephen 著，常寧生譯，2004，〈新藝術史有多革命性？〉。收錄於常寧生編譯，《藝術史的終結 —— 當代西方藝術史哲學文選》，頁 161-172。北京：中國人民大學出版社。

Barthes, Roland, 1977, "Rhetoric of the Image." Pp.32-51 in *Image, Music, Text*. Edited by Stephen Heath. New York: Noonday Press.

Barthes, Roland 著，許綺玲譯，1997，《明室 —— 攝影札記》(*La Chambre claire, Note Sur la Photographie*)。臺北：台灣攝影工作室。

Baudelaire, Charles, 1992, "The Modern Public and Photography." Pp. 666-668 in *Art in Theory 1900-2000 – Anthology of Changing Ideas*. Edited by Charles Harrison & Paul Wood eds. Oxford and Malden: Blackwell.

Baudelaire, Charles, 1998, "The Painter of Modern Life." Pp. 493-506-668 in *Art in Theory 1815-1900 – Anthology of Changing Ideas*. Edited by Charles Harrison & Paul Wood eds. Oxford and Malden: Blackwell.

Baudrillard, Jean 著，林志明譯，1997，《物體系》。臺北：時報文化。

Baudry, Jean-Louis 著，吳瓊譯，2005，〈基本電影機器的意識型態效果〉。收錄於麥茨等著，《凝視的快感 —— 電影文本的精神分析》，頁 18-32。北京：中國人民大學出版社。

Baxandall, Michael, 1972, *Painting and Experience in Fifteenth Century Italy: A Primer in the Social History of Pictorial Style*. Oxford: Oxford University Press.

Baxandall, Michael 著，曹意強等譯，1997，《意圖的模式 —— 關於圖畫的歷史說明》(*Patterns of Intention – On the Historical Explanation of Pictures*)。杭州：中國美術學院出版社。

Bell, Clive 著，周金環、馬鍾元譯，1991，《藝術》(*Art*)。臺北：商鼎文化出版社。

Bell, Daniel 著，陳志清譯，1997，〈西方世界意識型態之終結〉。收錄於 Alexander, Jefrey C. and Steven Seidman 著，吳潛誠總編校，《文化與社會》，頁 340-352。臺北：立緒。

Benjamin, Water 著，許綺玲譯，1999，《迎向靈光消逝的年代》。臺北：台灣攝影工作室。

Berger, John, 1972, *Ways of Seeing*. London: BBC Publications.

Bernard, Edina 著，黃正平譯，2003，《現代藝術》。臺北：格林國際圖書。

Bourdieu, Pierre, 1984, *Distinction – A Social Critique of the Judgement of Taste*. London: Routledge.

Bourdieu, Pierre, 1990, "Artistic Taste and Cultural Capital." Pp. 205-215 in *Culture and Society – Contemporary Debates*. Edited by Jefrey C Alexander and Steven Seidman. Camgridge: Cambridge University Press.

Bourdieu, Pierre, 1993a, *The Field of Cultural Production: Essays on Art and Literature*. Cambridge: Polity.

Bourdieu, Pierre, 1993b, "But Who Created the 'Creators'?" Pp. 139-141 in *Sociology in Question*. London: SAGE.

Bryson, Norman, 1981, *Vision and Painting: The Logic of the Gaze*. New Haven: Yale University Press.

Bryson, Norman 著，丁寧譯，2001，《注視被注視的事物 —— 靜物畫四論》(*Looking at the Overlooked – Four Essays on Still Life Painting*)。杭州：浙江攝影出版社。

Bryson, Norman 著，郭楊等譯，2004，《視覺與繪畫 —— 注視的邏輯》(*Vision and Painting: The Logic of the Gaze*)。杭州：浙江攝影出版社。

Burn, Ian and Mel Ramsden, 1992, "The Role of Language," Pp. 879-881 in *Art in Theory 1900-2000 – Anthology of Changing Ideas*. Edited by Charles Harrison & Paul Wood eds. Oxford and Malden: Blackwell.

Castagnary 著，2005，〈庫爾貝的重要意義〉。收錄於遲軻編譯，《西方美術理論文選：古希臘到 20 世紀》(上冊)，頁 260-261。南京：江蘇教育出版社。

Chirico, Gio de, 1992, "Mystery and Creation." Pp. 60-61 in *Art in Theory 1900-1990 – Anthology of Changing Ideas*. Edited by Charles Harrison & Paul Wood eds. Oxford and Malden: Blackwell.

Comte, Auguste 著，黃建華譯，1996，《論實證精神》(*Discours sur L'esprit Positif*)。北京：商務印書館。

Coser, Lewis 著，張明貴譯，1998，〈曼海姆思想評介〉。收錄於《知識社會學導論》(*Ideology and Utopia: An Introduction to the Sociology of Knowledge*)，頁 113-167。臺北：風雲論壇出版社。

Courbet, Gustave 著，2005，〈寫實主義宣言〉。收錄於遲軻編譯，《西方美術理論文選：古希臘到 20 世紀》（上冊），頁 248。南京：江蘇教育出版社。

D'alleva, Anne, 2005, *Methods & Theories of Art History*. London: Laurence King Publishing.

Danto, Arthur C. 1998, *Beyond the Brillo Box - The Visual Arts in Post-Historical Perspective*. Berkeley : University of California Press.

Danto, Arthur C. 著，林雅琪、鄭慧雯譯，2004，《在藝術終結之後 —— 當代藝術與歷史藩籬》（*After the End of Art – Contemporary Art and the Pale of History*）。臺北：麥田。

De Saint-exupéry, Antoine, 2000, *The Little Prince*. San Diego. New York and London: Harcourt, Inc.

Debord, G.uy, Donald Nicholson-Smith trans., 1994, *The Society of the Spectacle*. New York: Zone.

Debray, Régis, 1995, "The Three Ages of Looking." *Critical Inquiry* 21: 529-555.

Delaunay, Robert, 1992, 'On the Construction of Reality in Pure Painting.' Pp. 152-154 in *Art in Theory 1900-2000 – Anthology of Changing Ideas*. Edited by Charles Harrison & Paul Wood eds. Oxford and Malden: Blackwell.

Denis, Maurice 著，2005，〈新傳統主義定義〉。收錄於遲軻編譯，《西方美術理論文選：古希臘到 20 世紀》（下冊），頁 479-484。南京：江蘇教育出版社。

Descartes, René, Paul J. Olscamp trans., 1965, *Discourse on Method, Optics, Geometry, and Meteorology*. Indianapolis, New York, Kansas City: The Bobbs-merrill Company, Inc.

Descartes, René 著，錢志純編譯，1991，《我思故我在》，再版。臺北：志文出版社。

Dikovitskaya, Margarita, 2001, *From Art History to Visual Culture: The Study of the Visual after the Cultural Turn*. Ph.D. Dissertation, Columbia University.

Dilthey, Wihelm 著，李家沂譯，1997，〈人文研究〉。收錄於 Alexander, Jefrey C. and Steven Seidman 著，吳潛誠總編校，《文化與社會》，頁 40-51。臺北：立緒。

Dürer, Albrecht 著，2005，〈給青年畫家的食糧〉。收錄於遲軻編譯，《西方美術理論文選：古希臘到 20 世紀》（上冊），頁 100-104。南京：江蘇教育出版社。

Durkheim, Emile 著，黃丘隆譯，1990，《社會學研究方法論》（*The Rules of Sociological Method*）。臺北：結構群。

Durkheim, Emile 著，芮傳明、趙學元譯，1992，《宗教生活的基本形式》（*The Elementary Forms of the Religious Life*）。臺北：桂冠。

Eagleton, Terry 著，華明譯，2000，《後現代主義的幻象》。北京：商務印書館。

Eco, Umberto 著，彭懷棟譯，2006，《美的歷史》。臺北：聯經。

Elkins, James, 2003, *Visual Studies – A Skeptical Introduction*. New York and London: Routledge.

Emmison, Michael and Philip Smith, 2000, *Researching the Visual*. London: SAGE.

Erjavec, Aleš 著，胡菊蘭、張雲鵬譯，2003，《圖像時代》（*Toward the Image*）。吉林：吉林人民出版社。

Evans, Jessica and Stuart Hall. eds., 1999, *Visual Culture: The Reader.* London: SAGE.

Feldman, Edmund Burke, 1994, *Practical Art Criticism*. New Jersey: Prentice Hall.

Fiedler, Conard 著，2005，〈論藝術作品的評判〉。收錄於遲軻編譯，《西方美術理論文選：古希臘到 20 世紀》（下冊），頁 394-398。南京：江蘇教育出版社。

Follett, Ken 著，陸宗璇譯，1985，《莫迪里安尼醜聞》。臺北：皇冠。

Foucault, Michel, 1970, *The Order of Things: An Archaeology of the Human Sciences*. New York : Vintage Books.

Foucault, Michel, 1983, *This Is Not a Pipe*. Berkeley etc.: University of California Press.

Foucault, Michel 著，劉北成、楊遠嬰譯，2003，《規訓與懲罰 —— 監獄的誕生》。臺北：桂冠。

Foucault, Michel 著，嚴鋒譯，1997，〈權力的眼睛〉。收錄於《權力的眼睛 —— 福柯訪談錄》，頁 149-167。上海：上海人民出版社。[2]

Friedrich, Caspar D. 著，2005，〈對當代藝術家繪畫的考察〉。收錄於遲軻編譯，《西方美術理論文選：古希臘到 20 世紀》（上冊），頁 203-206。南京：江蘇教育出版社。

Fry, Roger 著，易英譯，2005，《視覺與設計》（*Vision and Design*）。南京：江蘇教育出版社。

Gauguin, Paul 著，余珊珊譯，2002，〈「綜合筆記」〉。收錄於 Herschel B. Chipp 編著，《現代藝術理論》I，頁 85-90。臺北：遠流。

Geertz, Clifford 著，楊德睿譯，2002，《地方知識 —— 詮釋人類學論文集》（*Local Knowledge: Further Essays in Interpretive Anthropology*）。臺北：麥田。

Geertz, Clifford 著，韓莉譯，1999，《文化的解 [詮] 釋》（*The Interpretation of Cultures*）。南京：譯林出版社。

Gombrich, Ernst Hans 著，林夕、李本正、范景中譯，2002，《藝術與錯覺 —— 圖畫再現的心理學研究》（*Art and Illusion: A Study in the Psychology of Pictorial Representation*）。長沙：湖南科學技術出版社。

Gombrich, Ernst Hans 著，雨云譯，1993，《藝術的故事》（*The Story of Art*），三版。臺北：聯經。

Gouldner, Alvin 著，李紀舍譯，1997，〈論意識型態、文化機器與新興的視聽感官工業〉。收錄於 Alexander, Jefrey C. and Steven Seidman 著，吳潛誠總編校，《文化與社會》，頁 365-380。臺北：立緒。

Greenberg, Clement, 1992, "Modernist Painting" Pp. 754-760, in *Art in Theory 1900-2000 – Anthology of Changing Ideas*. Edited by Charles Harrison & Paul Wood eds. Oxford and Malden: Blackwell.

[2] 本文曾以〈權力的凝視〉為題翻譯發表於《當代》（1992），頁 97-115。

Greenberg, Clement 著，張心龍譯，1993，《藝術與文化》（*Art and Culture*）。臺北：遠流。

Griffin, Susan M., 1991, *The Historical Eye: The Texture of the Visual in Late James*. Boston: Northeastern University Press.

Habermas, Jurgen, Jeremy J. Shapiro trans., 1972, *Knowledge and Human Interests*. London : Heinemann Educational.

Habermas, Jürgen 著，張錦忠、曾麗玲譯，1995，〈現代性 —— 未竟之功〉，《中外文學》24(2): 4-14。

Hall, Stuart, 1997, "The Work of Representation." Pp. 13-65 in *Representation: Cultural Representations and Signifying Practices*. Edited by Stuart Hall. London: SAGE.

Harkness, James, 1983, "Translator's Introduction." Pp. 1-12 in Michel Foucault's *This Is Not A Pipe*. Berkeley etc.: University of California Press.

Harper, Douglas, 1988, "Visual Sociology: Expanding Sociological Vision." *The American Sociologist* (spring): 54-70.

Hart, Joan 著，常寧生譯，2004，〈重新解釋沃爾夫林 —— 新康德主義與闡釋學〉。收錄於 Belting, Hans 等著，常寧生編譯，《藝術的終結？當代西方藝術史哲學文選》，頁 115-140。北京：中國人民大學出版社。

Hassan, Ihab 著，劉象愚譯，1993，《後現代的轉向：後現代理論與文化論文集》。臺北：時報文化。

Heidegger, Martin 著，孫周興譯，1994a，〈世界圖像的時代〉。收錄於《林中路》，頁 65-99。臺北：時報文化。

Heidegger, Martin 著，陳嘉映、王慶節譯，1989，《存再與時間》（上下冊）。臺北：唐山。

Henny, Leonard M., 1986, "Theory and Practice of Visual Sociology." *Current Sociology* 34: 1-76.

Hobsbawm, Eric J. 著，張曉華校譯，1997a，《資本的年代：1848-1875》。臺北：麥田。

Hobsbawm, Eric J. 著，賈士蘅譯，1997b，《帝國的年代：1875-1914》。臺北：麥田。

Hobsbawm, Eric J. 著，鄭明萱譯，1996，《極端的年代》。臺北：麥田。

Hooper-Greenhill, Eilean, 2000, *Museums and the Interpretation of Visual Culture*. London, New York : Routledge.

Horkheimer, Max and Theodor W. Adorno 著，洪佩郁、藺月峰譯，1990，《啟蒙辯證法》(*Dialektik der Aufklärung – Philosophische Fragmente*)。重慶：重慶出版社。

Hughes, Everett Cherrington, 1984, *The Sociological Eye: Selected Papers*. New Brunswick: Transaction Books.

Huyssen, Andreas 著，郭菀玲譯，1995，〈後現代導圖〉，《中外文學》24(2): 15-41。

Ivins Jr., William M., 1938, *On the Rationalization of Sight – With an Examination of Three Renaissance Texts on Perspective.* New York: The Metropolitan Museum of Art.

James, William 著，劉信宏譯，2005，《真理的意義》。臺北：立緒。

Jameson, Fredric, 1998a, "Transformations of the Image in Postmodernity." Pp. 93-135 in *The Cultural Turn – Selected Writings of the Postmodern, 1983-1998*. London and New York: Verso.

Jameson, Fredric 著，吳美真譯，1998b，《後現代主義或晚期資本主義的文化邏輯》(*Postmodernism, or, The cultural logic of late capitalism*)。臺北：時報文化。

Jameson, Fredric 著，呂健忠譯，1998c，〈後現代主義與消費社會〉。收錄於《反美學 —— 後現代文化論集》，頁 161-191。臺北：立緒。

Jameson, Fredric 著，周憲譯，2003，〈關於後現代主義〉。收錄於《激進的美學鋒芒》，頁 93-97。北京：中國人民大學出版社。

Jameson, Fredric 著，唐小兵譯，1990，《後現代主義與文化理論》，增訂初版。臺北：合志。

Jary, David、Julia Jary 編著，周業謙、周光淦譯，1998，《HarperCollins 社會學辭詞典》（*HarperCollins Dictionary of Sociology*）。臺北：貓頭鷹出版社。

Jay, Martin, 1992, "Scopic Regimes of Modernity." Pp.66-69 in *The Visual Culture Reader*. Edited by Nicholas Mirzoeff. London and New York: Routledge.

Jay, Martin, 1993, *Downcast Eyes: The Denigration of Vision in Twentieth Century French Thought*. Berkeley: University of California Press.

Jeanneret, Charles Edouard and Amédée Ozenfant, 1992, 'Purism.' Pp. 237-240 in *Art in Theory 1900-1990 – Anthology of Changing Ideas*. Edited by Charles Harrison & Paul Wood eds. Oxford and Malden: Blackwell.

Jenks, Chris, 1995, 'The Centrality of the Eye in Western Culture.' Pp. 1-25 in *Visual Culture*. Edited by Chris Jenks. London: Routledge.

Jonas, Hans, 1953/1954, "The Nobility of Sight – A Study in the Phenomenology of the Senses." *Philosophy and Phenomenological Research* 14: 507-519.

Keifenheim, Barbara 著，楊美健、康樂譯，2003，〈超越民族誌電影：視覺人類學近期的爭論和目前的話題〉。收錄於《視覺表達：2002》，頁 3-18。昆明：雲南人民出版社。

Knowles, Caroline and Paul Sweetman, 2004, *Picturing the Social Landscape: Visual Methods in the Sociological Imagination*. London and New York: Routledge.

Lacan, Jacques 著，吳瓊譯，2005，〈鏡像階段：精神分析經驗中揭示的"我"的功能構型〉。收錄於吳瓊編，《視覺文化的奇觀 —— 視覺文化的總論》，頁 1-9。北京：中國人民大學出版社。

Levin, David Michael ed., 1997, *Sites of Vision: The Discursive Construction of Sight in the History of Philosophy*. Cambridge etc.: MIT Press.

Levin, David Michael, 1988, *The Opening of Vision: Nihilism and the Postmodern Situation*. New York: Routledge, 1988.

Levi-Strauss, Claude 著，謝維揚，俞宣孟譯，1995，《結構人類學》。上海：上海譯文。

Lowe, Donald, 1982, *History of Bourgeois Perception*. Chicago: University of Chicago Press.

Lowry, Bates 著，杜若洲譯，1978，《視覺經驗》。臺北：雄獅。

Luhmann, Niklas 著，魯貴顯譯，2005，《對現代的觀察》。臺北：左岸文化。

Mannheim, Karl, 1971, *From Karl Mannheim*. Edited by Kurt H. Wolff. New York: Oxford University Press.

Mannheim, Karl 著，張明貴譯，1998，《知識社會學導論》（*Ideology and Utopia: An Introduction to the Sociology of Knowledge*）。臺北：風雲論壇出版社。

Marcuse, Herbert 著，梁啟平譯，1988a，《反革命與反叛》。臺北：南方。

Marcuse, Herbert 著，譯者不詳，1988b，《愛慾與文明》。臺北：南方。

Margarita, Dikovitskaya, 2001, *From Art History to Visual Culture: The Study of the Visual after the Culture Turn*. Ph.D. dissertation, Columbia University.

Marx, Karl 著，伊海宇譯，1993，《1844 年經濟學哲學手稿》（*Economic and Philosophical Manuscripts*）。臺北：時報文化。

McLellan, David 著，施忠連譯，1991，《意識型態》（*Ideology*）。臺北：桂冠。

Merton, Robert King, 1968, *Social Theory and Social Structure*. New York: Free Press.

Merton, Robert King, 1990, "The Normative Structure of Science." Pp. 67-74 in *Culture and Society- Contemporary Debates*. Edited by Jefrey C. Alexander and Steven Seidman. Camgridge: Cambridge University Press.

Mirzoeff, Nicholas 著，陳芸芸譯，2004，《視覺文化導論》（*An Introduction to Visual Culture*）。臺北：韋伯文化。

Mitchell, W. J. T., 1986, *Iconology: Image, Text, Ideology*. Chicago: University of Chicage.

Mitchell, W. J. T., 1994, *Picture Theory*. Chicago & London: The University of Chicago Press.

Mondrian, Piet, 1992, 'Neo-Plasticism: the General Principle of Plastic Equivalence.' Pp. 287-290 in *Art in Theory 1900-1990 – Anthology of Changing Ideas*. Edited by Charles Harrison & Paul Wood eds. Oxford and Malden: Blackwell.

Monet, Cloude 著，2005，〈談藝術〉。收錄於遲軻編譯，《西方美術理論文選：古希臘到 20 世紀》（下冊），頁 366-367。南京：江蘇教育出版社。

Moreau, Gustav 著，2005，〈對藝術的意見〉。收錄於遲軻編譯，《西方美術理論文選：古希臘到 20 世紀》（下冊），頁 447-448。南京：江蘇教育出版社。

Morris, William 著，2005，〈藝術的目的〉。收錄於遲軻編譯，《西方美術理論文選：古希臘到 20 世紀》（下冊），頁 341-352。南京：江蘇教育出版社。

October (Editors), 1996, "Visual Culture Questionnaire." *October* 77: 25-70.

Overy, Paul 著，常寧生譯，2004，〈新藝術史與藝術批評〉。收錄於常寧生編譯，《藝術史的終結 —— 當代西方藝術史哲學文選》，頁 173-187。北京：中國人民大學出版社。

Owens, Craig 著，呂健忠譯，1998，〈異類論述：女性主義者與後現代主義〉。收錄於《反美學 —— 後現代文化論集》，頁 52-99。臺北：立緒。

Ozenfant, Amédée, 1992, "Notes on Cubism." Pp. 223-225 in *Art in Theory 1900-1990 – Anthology of Changing Ideas*. Edited by Charles Harrison & Paul Wood eds. Oxford and Malden: Blackwell.

Panofsky, Erwin, 1972, *Studies in Iconology – Humanistic Themes in the Art of the Renaissance*. New York and London: Harper & Row, Publishers.

Panofsky, Erwin, 1991, *Perspective as Symbolic Form*. New York: Zone Books.

Paoletti, John T. 著，周憲譯，2003，〈後現代主義藝術〉。收錄於《激進的美學鋒芒》，頁 98-114。北京：中國人民大學出版社。

Papademas, Dians ed., 1993, *Visual Sociology and Using Film/Video in Sociology Courses*. Washington: American Sociological Association.

Plato 著，朱光潛譯，2005，《柏拉圖文藝對話錄》。臺北：網路與書。

Pole, Christopher J. ed., 2004, *Seeing is Believing? Approaches to Visual Research*. New York: Elsevier.

Poussin, Nicolas 著，2005，〈致德‧尚伯里先生〉。收錄於遲軻編譯，《西方美術理論文選：古希臘到 20 世紀》（下冊），頁 150-151。南京：江蘇教育出版社。

Pratt, Mary Louise, 1992, *The Imperial Eyes – Travel Writing and Transculturation*. London and New York: Routledge.

Proudhon, Pierre-Joseph, 1998, "Definition of the New School." Pp. 404-410 in *Art in Theory 1815-1900 – Anthology of Changing Ideas*. Edited by Charles Harrison & Paul Wood eds. Oxford and Malden: Blackwell.

Rees, A. L. and Frances Borzello eds., 1986, *The New Art History*. London: Camden Press.

Renoir, Pierre August 著，2005，〈關於藝術的談話〉、〈筆記〉。收錄於遲軻編譯，《西方美術理論文選：古希臘到 20 世紀》（下冊），頁 368-372。南京：江蘇教育出版社。

Renolds, Joshua 著，2005，〈藝術演講錄〉。收錄於遲軻編譯，《西方美術理論文選：古希臘到 20 世紀》（上冊），頁 162-171。南京：江蘇教育出版社。

Rose, Gillian 著，王國強譯，2006，《視覺研究導論：影像的思考》（*Visual Methodologies: An Introduction to the Interpretation of Visual Materials*）。臺北：群學。

Roth, Philip 著，周憲譯，劉珠環譯，2005，《人性污點》，臺北：木馬文化。

Ruskin, John 著，2005，〈老一輩大師們的拙劣〉。收錄於遲軻編譯，《西方美術理論文選：古希臘到 20 世紀》（上冊），頁 321-330。南京：江蘇教育出版社。

Sartre, Jean-Paul 著，陳宣良等譯，1990a，《存在與虛無》（*L'etre et le Néant*）（上）。臺北：桂冠。

Sartre, Jean-Paul 著，陳宣良等譯，1990b，《存在與虛無》（*L'etre et le Néant*）（下）。臺北：桂冠。

Saussure, Ferdinand 著，陳志清譯，1997，〈符號與語言〉。收錄於 Alexander, Jefrey C. and Steven Seidman 著，吳潛誠總編校，《文化與社會》，頁 75-87。臺北：立緒。

Schutz, Alfred 著，盧嵐蘭譯，1991，《社會世界的現象學》（*The Phenomenology of Social World*）。臺北：桂冠。

Shostak, Arthur B. ed., 1977, *Our Sociological Eye: Personal Essays on Society and Culture*. Port Washington, New York: Alfred Pub. Co.

Sicard, Monique 著，陳姿穎譯，2005，《視覺工廠 —— 圖像誕生的關鍵故事》（*LA FABRIQUE DU REGARD*）。臺北：城邦。

Signac, Paul, 1992, "From Eugéne Delacroix to Neo-Impressionism." Pp. 20-23 in *Art in Theory 1900-2000 – Anthology of Changing Ideas*. Edited by Charles Harrison & Paul Wood eds. Oxford and Malden: Blackwell.

Siler, Todd 著，聞起譯，1998，《突破心靈藩籬 —— 整合藝術、科學、宇宙和心靈的心思惟》（*Breaking the Mind Barrier*）。臺北：遠流。

Silverman, Kaja 著，劉紀蕙譯，2002，〈銀河〉，《中外文學》30(12): 25-53。

Simmel, Georg 著，涯鴻、宇聲等譯，1991，《橋與門 —— 齊美爾隨筆集》（*Das Individuum und die Freiheit Essai*）。上海：新華書店。

Simmel, Georg 著，2004，林榮遠譯，《社會學 —— 關於社會化形式的研究》（*Soziologie*）。北京：華夏出版社。

Sontag, Susan, 1964, *Against Interpretation, and Other Essays*. New York: Anchor Books.

Sontag, Susan 著，陳耀成譯，2004，《旁觀他人的痛苦》（*Regarding the Pain of Others*）。臺北：麥田。

Sontag, Susan 著，黃翰荻譯，1997，《論攝影》（*On Photography*）。臺北：麥田。

Spears, Richard A., 1987, *NTC's American Idioms Dictionary*. Illinios: National Textbook Company.

Tanner, Jeremy, 2003, "Introduction: Sociology and Art History." Pp. 1-26 in *The Sociology of Art – A Reader*. Edited by Jeremy Tanner. London: Routledge.

Tomaselli, Keyan G., 1999, *Appropriating Images – The Semiotics of Visual Representation*. Denmark: Intervention Press.

Tuffelli, Nicole 著，懷宇譯，2002，《19 世紀藝術》。臺北：格林國際圖書。

Vico, Giambattista 著，朱光潛譯，1989，《新科學》。北京：商務。

Walker, John A. and Sarah Chaplin, 1997, *Visual Culture – An Introduction*. Manchester and New York: Manchester University Press.

Weber, Max 著，黃振華、張與健譯，1992，《社會科學方法論》（*The Methodology of the Social Science*）。臺北：時報文化。

Weber, Max 著，顧忠華譯，1997，《社會學的基本概念》（*Soziologische Grundbegriffe*），初版二刷。臺北：遠流。

Wilde, Oscar 著，徐進夫譯，1972，《格雷的畫像》。臺北：晨鐘。

Williams, Raymond, 1983, *Keywords: A Vocabulary of Culture and Society*. New York: Oxford University Press.

Williamson, Judith, 1978, *Decoding Advertisements – Ideology and Meaning in Advertising*. London: Marion Boyars Publishers Ltd.

Wölfflin, Heinrich 著，曾雅雲譯，1987，《藝術史的原則》（*Principles of Art History*）。臺北：雄獅圖書。

Wolin, Richard 著，周憲譯，2005，〈文化戰爭：現代與後現代的論爭〉。收錄於《激進的美學鋒芒》，頁 3-16。北京：中國人民大學出版社。

Zola, Emile 著，2005，〈論馬奈〉。收錄於遲軻編譯，《西方美術理論文選：古希臘到 20 世紀》（上、下冊），頁 353-355。南京：江蘇教育出版社。

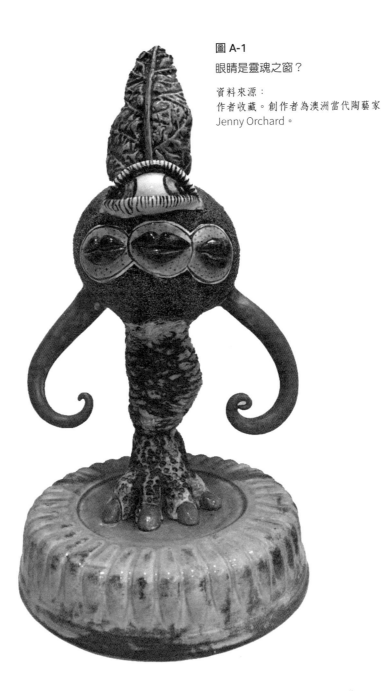

圖 A-1

眼睛是靈魂之窗？

資料來源：
作者收藏。創作者為澳洲當代陶藝家
Jenny Orchard。

The Modern and Post-modern –
Art and Visual Culture Theories

Liao Hsin-Tien

Summary

Visuality plays an important role in the western culture in the long term, which can be testified from abundant mythologies and daily languages. Academically, the visual issue is largely discussed in philosophy, psychology, sociology, literature, and visual culture studies etc., formatting a typical visual-oriented culture – a world of looking and seeing. Following Fredric Jameson's problematik, this book will compare the contour and discourse of modern and postmodern "visualism". There are three purposes: 1. Describe and interpret "visual models" of modernism and postmodernism, fulfilling their theoretical content. 2. Examine and criticize visual modernity, its phenomenon in terms of social mechanism and artistic practice. 3. Search and connect the visual model of postmodernism, its two-dimensional mythology and culture attitude. To sum up, this book will clarify the transition of visual models from modernism to postmodernism.

Contents

Preface

References